餐飲空間
OMO
體驗與設計

商業模式・消費旅程・空間設計・行銷策略・永續價值
設計整合創造讓顧客一再回購的消費體驗

漂亮家居編輯部 著

目錄Contents

設計是當代商業必備且內建的思維

台灣飲食文化多元，外食發達且選擇眾多，許多人談到美食，都有自己心中鍾情的「巷口那家店」，也許店面簡陋但勝在口味，一開20年從小吃大的店多不勝數。近年受到國外各種飲食風潮影響，作為家與工作場所之外的第三空間，餐飲空間開始訴求全方位的體驗，食物口味好吃已是基本，用餐環境要舒適具設計美感，服務親切周到，甚至獲得新鮮有趣又契合價值觀的用餐經驗，加上社群媒體、網路評論的推波助瀾之下，一家店的成敗因素更加複雜。

漂亮家居編輯部2015年出版了餐飲設計顧問、直學設計創辦人的《設計餐廳創業學》後，開始關注餐飲空間設計與新創餐飲品牌的發展，陸續出版了《設計師不傳的私房秘技：吃喝。小店空間設計500》、《圖解吃喝小店攤設計》、《餐飲空間設計聖經》等書，嘗試梳理中小型餐飲創業者在資源有限的情況，面對空間設計問題的參考書。2018年《漂亮家居》推出商空特輯，切入餐飲空間的商業模式與設計規劃，當時正值台灣手搖飲品牌向海外輸出話題正熱，陸續也聽聞台灣餐飲品牌向海外發展的計畫，餐飲創業一時蔚為顯學。產業一片欣欣向榮之際卻在2020年迎來轉折，新冠肺炎病毒疫情從區域性影響迅速發展成全球性流行傳染病，這個前所未見的挑戰無人知曉如何破解，各國祭出封鎖邊境、封城等前所未聞的手段，身為地球村一員的台灣也不得倖免，國際觀光客歸零，三級防疫期間禁內用措施等，讓貼近民生消費的餐飲業遭受莫大衝擊，業者們沒有前例可循，一切在未知中摸索。

這場綿延三年的疫情，也成為外送平台發展與餐飲業數位轉型的加速器，這段期間漂亮家居編輯部觀察到餐飲業在消費習慣改變下，立即應變的彈性與創新：

一、藉由通訊軟體、社群經營結合外送服務，餐飲出現類似電商的經營模式。

二、餐點預製技術進步，簡化餐點製作流程，出現衛星、雲端廚房經營型態。

三、餐飲體驗與服務因疫情創意爆發，越趨精緻化、客製化、朝向線上預約制。

反映在空間設計方面，從吸引網美打卡的網紅店，到串聯多元場景消費體驗，online merge offline或offline merge online（OMO）從線上或線下啟動串連虛實的消費體驗，這股「新零售」風潮也吹向餐飲業，除了期待獲得完整且優質的體驗之外，消費者也期待在實體店、自媒體、外送平台等多通路都能便利訂位點餐。

人們在取消各種防疫限制後，還是渴望回到實體空間群聚，人與人的互動情感交流經驗無可取代。睽違三年台灣也於2022年11月7日起放寬防疫措施，在每次防疫鬆綁帶來的報復性消費潮之後，如何將維繫顧客對品牌的支持與回購，永續經營才是品牌的真本事。疫情帶來改變的契機與新商業模式，本書透過採訪餐飲業者、餐飲經營設計顧問、空間設計師等專家，彙整業界趨勢，解析內用為主或外帶為主店型的設計思考，並透過實際案例說明，在瞬息萬變的時勢下秉持信念與邏輯思維，激盪創造令人驚歎的後疫情時代餐飲體驗與設計。

Chapter 1
餐飲品牌力的建構與設計

餐飲空間發展近未來趨勢解析

市場就在供需法則的消長
專注打造品牌贏得溢價與議價力

透過餐飲開店搏一番事業，在台灣有不少成功的例子，在這些白手起家或跨業轉行的奮鬥故事經典案例的背後，有更多黯然收場的分母如海面下的冰山，支撐起浮出水面的尖端。從餐飲新貴崛起到國外觀光客來台甚至輸出海外市場，餐飲業一片榮景，然而2020年新冠肺炎病毒疫情席捲全球，無人能倖免於這個考驗，當疫情從黑天鵝變成灰犀牛，餐飲品牌的未來展望與趨勢方向，還是那句經典「事在人為」。

文・整理＿楊宜倩　圖片提供＿林剛羽

Q1：全球疫情已進入第三年，台灣也正處於高峰期，但仍有國外品牌如%Arabica來台展店，有店退場也陸續開新店，感覺還是相當有活力，您認為目前市況是趨緩保守還是積極投資？

A：台灣餐飲業界看起來很有活力、欣欣向榮，其實有更多是黯然收場沒被看見的。根據數據統計，餐飲創業的成功率疫前疫後差不多，只是失敗的原因不太一樣。不少在疫情發生前不久開的店生意也不錯，但因為沒有估算到因疫情而做出的營業調整吃掉太多利潤而撐不下去。餐飲業的三大成本：食材（Food）、人事（Labour）、租金（Rental），簡稱FLR，在疫情發生以前內用為主的店型坊間最常見的公式是FLR＜70％，最後拼的10％的淨利，但在禁內用期間或受疫情影響而不得不改為外帶外送，加入外送平台就多出抽成的30％程本，租金、食材、內用外送的生態結構起了變化，FLR該管控在幾成才能營運下去？有些店家做外送之前沒有想那麼多，最後才發現嚴重侵蝕了利潤。2021年5～8月禁止內用期間直接衝擊餐飲業，短時間內各品牌力拚轉型外帶外送、開發冷凍食品，串接各平台從線上販售搏生機，當時為的是撐到解封那

⇨ **趨勢觀察：**
1. 目標受眾、商業模式與多久回收，開店必定要徹底思考。
2. 市場就是供應與需求的關係，哪一邊強市場就靠向那裡。
3. 品牌夠強才有創造溢價的能力，優勢是靠自己創造出來。

一天；2021年10～12月陸續開放內用，又適逢百貨週年慶檔期，一整年的行銷預算集中火力爆發，報復性消費讓部分餐飲業者的業績甚至超過疫情前，這樣的市況與獲利十分誘人，但再來一次疫情有可能迅速歸零，餐飲經營者或投資人願不願意「等」，等不等得起，就是必須仔細評估的部分了。

關於國外知名品牌來台展店的話題，許多人會疑問為什麼某品牌都在韓國、香港開店了卻遲遲不來台灣？這個就要從台灣的餐飲消費客群版圖談起，相較於日韓港，台灣較缺乏商務白領客群（商務交際消費），更高消費力的族群追求的是稀有性相對來說較無品牌忠誠度。不過近期受惠於中美貿易戰，部分台商或外資將廠辦移到台灣，讓商務客群增加，而女性上班族的購買實力不可小覷，除了嘗鮮性的短期消費，是否有足夠支撐營收的商務白領經常性消費才是這些品牌評估的關鍵。

林剛羽

職稱｜天帷企管顧問工作室展店顧問

經歷｜天帷企管顧問工作室擁有豐富的展店相關經驗與國內外通路資源，目前業務主要為協助連鎖品牌展店及海外品牌代理。至今已經服務超過200家企業、共400多個品牌，更是多家海外餐飲品牌來台展店的首選顧問團隊，其中包含牛角燒肉、一風堂、嵜本吐司、燒肉Like、點點心、蔦屋書店等。

Q2：現在投入餐飲品牌創業有哪些挑戰，要把握哪些機會。

A：不論何時想進入餐飲市場，要考量的點還是這三項老生常談的經典：

一、目標族群，70％的佔比要賣給誰。

二、商業模式，營收如何產生。

三、多久要回收，這關係到商品與營業模式等，以往會用2～3
年攤提成本，以現在的市況你的品牌能紅這麼久嗎？

做這些評估，就是要找到自己的品牌在市場供需的位置，供應
接觸到需求就會產生市場，供應大於需求就要思考自己的品牌
如何贏過現有的，反之就有可能是切入的機會。這是評估餐飲
開店的基本公式，面對看起來不確定的未來，更要回歸基本面
謹慎思考並盤點資源，此時品牌的意識與力量更加關鍵。

**Q3：此時開店，地點選街邊店好還是百貨商場？加入外送或
開發週邊商品是必要的嗎？**

A：受疫情影響人們避免群聚，有些百貨餐飲櫃位就空了下
來，但去年底的報復性消費盛況，設在百貨內餐飲品牌一個個
賺滿缽，餐飲選點沒有標準答案，只有準備好了沒有，對成熟
的餐飲店家品牌來說進百貨是加速器，能放大品牌的力量，但
是否能承受相較街邊店有營業時間限制與各種規範，必須評估
清楚。

如果實體店（offline）做穩了，加入線上（online）布局會是
加速器，道理就跟進入百貨商場開店類似，能夠擴大知名度與
客群，但這建立在品牌已有健全的管理與營運上。開發商品
就要正視餐飲業與食品業是完全不同的業態，商業模式與獲
利模型截然不同，要當成跨領域進入市場做全盤的規劃，是
否能夠承擔開發商品的週轉成本，餐飲市場這塊餅大致可分
為自煮、外食、購買半成品三大塊，每個板塊都有其先天進
入門檻，板塊之間互相消長同時也互相合作，不要因為「疫
情」去做不擅長的的重大改變，還是要回到核心出發。舉例
來說，大師兄銷魂麵做餐飲業時追求的是10％的淨利，而做

乾拌麵產品則是食品業追求的是5％的淨利，成本結構、銷售模式完全是兩回事。

Q4：請您舉例有哪些餐飲品牌在展店及營運模式覺得值得學習？

A：餐飲消費已被重新定義，除了台灣社會本來就看重飲食之外，還有社交需求、精神滿足以及對生活品質的追求等等需求，此時一個餐飲品牌的溢價／議價能力就是值得學習的對象。

2015年創立的永心鳳茶，我認為是台灣專注建構品牌力值得學習的對象，創辦人薛舜迪提過成立這個品牌是希望改變台菜的整體形象，並提升台菜的價值，內從核心的台菜經典料理中創新，外從整體呈現著手，擺盤、空間設計創造出整體一致的氛圍，客席與動線規劃提升坪效……內外都細細打磨，讓品牌一炮而紅，北上設點也抓住話題，微風信義店更選在人流最少的區塊，卻為百貨帶來人潮與業績，不但創造自身價值最後還幫房東加值，擁有強大品牌力的優勢是連通路都要讓利邀請的，主客易位，便掌握展店的籌碼。

一直有人敲碗來台的漢堡品牌Shake Shack，也是品牌力創造價值的一個典範。美國星級餐飲集團主理人Danny Meyer，由他領導的聯合廣場餐飲集團（USHG）為支持慈善企劃「I Taxi」，於2001年在麥迪遜廣場花園開設Hot Dog Cart，推出之後大受歡迎，三年後Shake Shack品牌正式創立，首店於麥迪遜廣場花園中心開業，被譽為紐約最好吃的漢堡，提供新鮮高品質的漢堡、熱狗、薯條等經典美式料理，食材、用具、人才、環境責任、室內設計、社區貢獻等多方面努力不懈地實踐，強調可持續性發展，改寫「速食」概念，連政商名流都趨之若鶩。這些就是品牌力驚人的力量。

重思考邏輯而非形式做法
營業效率與感受體驗恰如其分

無論室內、建築或商空、住宅，橙田建築｜室研所創辦人羅耕甫認為，做設計最重要的是釐清想達成什麼目標，再思考並制訂達成的策略。因緣際會認識碳佐麻里創辦人並做了在台南府前路第一家店後，包辦了每家門店設計，品牌更主動要求在餐廳招牌上「掛名」設計團隊，足見品牌與他是深度的夥伴關係。商業空間的本質在營利，設計者需具備宏觀視野與通盤理解，才能幫助業主在市場競爭中賺取「沒有被浪費的錢」。

文・整理＿＿楊宜倩　空間設置暨圖片提供＿＿橙田建築｜室研所　人物攝影＿＿Eddie

Q1：在經過疫情洗禮，餐飲品牌需串連多場景消費模式（內用、外帶、外送、商品等），反映在餐飲空間的規劃設計上，有哪些改變？有哪些需注意之處？

A： 在台灣開餐廳要再三思考，諸如外食人口密度、菜系喜好、價格帶等等，因為台灣外食便利普及，容錯空間小，只有成功的例子被放大與傳頌，其實大部分餐飲創業多以失敗作收，但因進入門檻低，還是有人前仆後繼。有些創業者一開始有好的想法把生意做起來，但思維卻沒有在餐廳擴大發展的過程中一起成長，這常是一個餐飲品牌由盛轉衰，或無法持續成長的關鍵。

從商業邏輯來看餐飲品牌，經營者與設計者要理解飲食文化、經濟條件、行為邏輯，並以全世界的尺度來看待及思考，事件的發生通常是環環相扣，品牌是否跟著大勢所趨，並能提前看到危機與機會事先佈局。舉疫情為例，在爆發初期各國紛紛採取封城手段，為求控制疫情投入大量資源人力在醫療方面，製造、民生、貿易等只能暫時犧牲，可想而知接下來會連動進口

原物料價格波動、運輸成本提高、到貨時間難預期，過去為降低成本而倚賴全球化供應鏈的思維遲早斷鏈，經營者是否夠敏銳提早警覺佈局，不論是尋求在地品質與價格相當的原物料供應，或預期受疫情影響來客數下滑的準備計畫、人力資源的配套等等，這些原本經營事業就必要思考的風險管理，因為疫情放大暴露出對風險的僥倖心態，點出一個殘酷的事實：許多餐飲創業者並沒有做好準備。

舉佔地百坪的餐飲空間為例，服務一個餐期的工作人員，加上內用、外帶的顧客，可能還有外送員，數百人在這個場域裡的各種行為，需要事前精密模擬規劃，才能發揮營運效能，降低工作人員的疲累感，避免原本應得的獲利無端耗損。例如內場廚房空間的工作平台與餐廚動線的對應，因尺度與動線安排得宜，每人每次移動可少走幾步路，又不用互相避讓，一人一次省個2、3秒鐘看似微小，20位內場人員在黃金餐期2小時中能榨出更多供餐量能，長久下來效益相當可觀。

羅耕甫

職稱｜橙田建築｜室研所創辦人／
美國建築師協會會員

經歷｜1991年畢業於高雄醫學院心理學系，喜歡繪圖與創新。2001年成立橙田建築/室研所，早期從事較多室內設計作品，對於設計的想法強調盡可能的減少手段與方式，用純粹的感知和創造力去除一切多餘的元素，以簡潔的形式，客觀理想的反應事物的本質。在多年的從業過程摸索、自學建築，近年來建築及室內設計作品屢獲WAF、INSIDE、ABB LEAF AWARD及IIDA Global excellence award等國際大獎，足見作品中實踐建築環境與室內融合的一致性。

在疫情期間內用型餐廳兼做外帶外送最常出現的兩個Bug，一是工作平台，組合打包每張訂單餐點要有專屬空間與專人處理，聯繫控管廚房各工作區出菜情況，才能在內用點單不斷湧入的時候能確保外帶、外送點單的進度；二是顧客進場動線，如果沒有預留足夠空間與分流動線，外場空間、外帶區與顧客進場動線衝突，將會影響顧客與工作人員的情緒。一般人到餐廳用餐是懷著期待愉悅的心情，餐廳要在顧客入店後不斷帶給他們正面愉快的感受，最怕原本顧客興高采烈訂位，吃完之後敗興而歸。

除去短期非不得已的極端的防疫措施，餐飲品牌必須思考人們為了什麼回到餐廳用餐？以及還能提供消費者哪些服務？舉凡因應外帶外送特性做新產品的組合開發，用相對實惠的價位帶吸引新客群，給忠實顧客新鮮的感受，或是研發販售復熱即食料理包等產品，都是可以著墨延伸的方向。

Q2：餐飲空間是人們互動交流的重要社交場所，讓顧客享受完整體驗的同時，店家也有現實的營運面須考量，如何透過設計增加營運效率並贏得顧客正面回饋。

A：餐飲服務的效能，空間樓層數是一個關鍵，一個平面能容納的桌數與人數是算得出來的，除了算術問題之外，餐廳的入口動線設計在尖峰時段能否迅速帶位不塞車，是否有條件以樓層分流客群，在做營運規劃時就必須思考清楚，並據此開出店址空間條件。許多空間的原始條件不見得適合開餐廳，既有建築受限較多，獨棟店型能從頭開始思考量身打造。近年永續概念興起，建築營造室設行業的高碳排，促使設計朝模組化與可循環再利用的方向發展，除了提高現場作業效率縮短工期，工地現場監工管理有標準可循，輕裝修的永續健康思維，也讓室內環境減少裝修附加物的揮發性物質逸散。

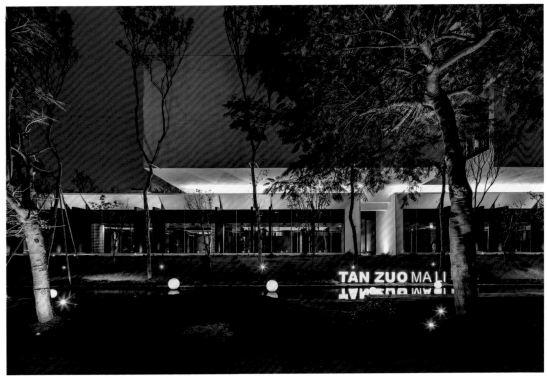
碳佐麻里時代園區讓出空間設計水景庭園，營造不同於日常用餐體驗。

以下舉幾個從顧客行為切入同時考量營運效能的設計提點：

一、一個平面的服務需考量空間尺度比例，藉此規劃內外場比
 　　例與動線，舉凡空調哪一區先開這樣的問題，設計者都必
 　　須反覆從機能面檢討，因為設計圖上的每一個規劃，都將
 　　影響店家每一個的營業日。

二、如果是複層空間，上樓的動線與一樓當層的出入動線互不
 　　干擾。

三、若建築體開窗條件允許，主視覺動線跟著自然光，直覺易
 　　懂，又創造光影情境變化。

四、洗手間、包廂位置等說明指示要明顯易懂，讓顧客能輕易
 　　找到，減少服務人員停下來回答問題，洗手間動線獨立置
 　　入，要避開收送餐動線。

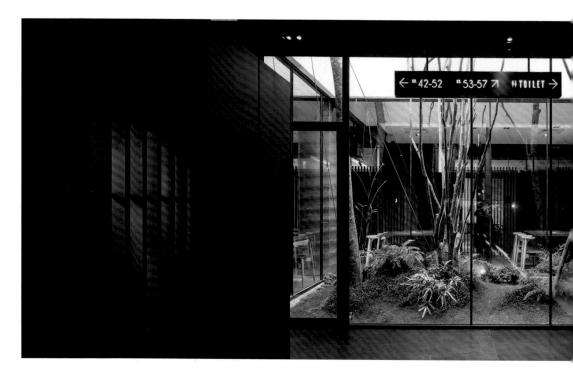

五、檢討用餐期間各種可能的行為，服務動線檢討與用餐期間
　　所有可能性、動線交叉的檢討，這與公安相關非常重要。

六、餐桌的位置與尺寸深深影響空間的切割，包含私密性與對
　　噪音的控制，物理環境可用設計手段解決，如交談的音量
　　聲響可用降低高度改善。

運用自然光作為人的直覺行進動線指引，清楚的標示讓顧客自在遊走，省下服務人員說明指引的時間。

**Q3：餐飲的價位與客群朝向分眾化，高雄近期引進許多fine
dinning餐廳，同時中高價位餐飲品牌也更為人接受，
「價格」與「價值」之間的對等關係，設計師能從哪幾
個方面幫助餐飲業主對焦並創價？**

A：首先，我認為奢華與嚴肅不再是定位餐飲品牌的標準。在
餐廳用餐，是一種非日常生活的、對話式的經驗，顧客不僅滿
足於使用高級銀器、玻璃製品與嚴謹的服務，硬體裝修是沒有

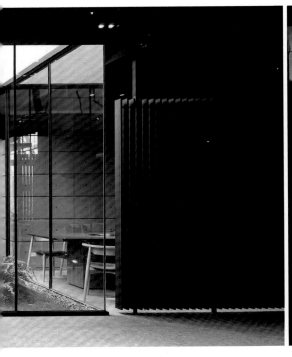

混搭數種形式的金屬模組件，作為
劃分餐區的隔屏，創造穿透感且耐
久易清潔，也能拆卸移動再運用。

生命的物質，人的連結是當下感受到的體驗，好玩的、令人感
到放鬆的內容，創造出顧客生活內容的回憶，接受服務的人與
提供服務的人雙方都感動的美好，共創一種精神性的感動，享
受精神上的奢侈。過去在花園用餐是一種奢華，現在餐桌上的
料理使用窗外花園裡的食材是一種奢華。設計者必須務實地找
到空間的定位，重點在於品牌策略、季節變化等讓人感知並創
造互動的內容，每位在餐廳工作者就像藝術創作者傳達美食的
內涵與服務體驗的連續性，設計師創造的是一個場景，是一個
場域工作生活的動線，並非過去對室內設計傳統的裝飾性，和
業主檢討的是「策略」，更屬於劇場性的生活體驗。

在實際的每坪空間創造觸動人心的生活體驗，是理性設計中的
感性詮釋，餐飲空間是場景、是舞台，有如光譜一般包容每個
人的不同特質，身置其中交會互動產生的火花，成為心中難忘
的回憶，許下來日再聚之約。

不畏疫情逆境，整合設計闖出新局面
外帶回家用餐，品質、好感依舊不變

餐飲業作為疫情海嘯第一排的產業，有品牌在這波巨浪中倒閉消失，亦有品牌不畏逆境閃過疫情黑暗期。長年於大陸的古魯奇建築諮詢有限公司設計總監暨創辦人利旭恆觀察，面對瞬息萬變的市場，品牌紛紛進行「戰略調整」，讓策略整合設計，藉由外送、外賣延伸餐廳該有的品質與服務，滿足疫情期間的消費者需求，也為品牌闖出新局面。

文·整理__余佩樺　資料暨圖片提供__古魯奇建築諮詢有限公司

Q1：疫情反覆再次衝擊大陸餐飲市場，就第一線觀察近期發現了哪些變化？

A：疫情至今已邁入第三年，其中餐飲業是自疫情發生以來，最容易受到大環境影響大起大落的業種，尤其是2022年3月底，大陸遭受新一輪疫情的襲擊，使得上海封城已近兩個月，餐廳幾乎是完全關閉，直到5月下旬才逐漸鬆綁外賣與開放內用等條件，這對於餐飲業者來說，巨大壓力可想而知。因為，餐廳兩個月關門帶來的損失相當於整年的利潤，一旦宣布禁止內用政策，這意味著重要收入直接減少，只能倚靠外賣來支撐餐廳的運營。這次上海疫情封控了近兩個月，封控下，對不少餐飲品牌最直接的影響，即是在營運上產生衝擊，營收頓時短少、甚少沒有，不少餐飲品牌經營者面臨付不出房租或員工薪水窘境，已經在做離開上海的打算。同時再看向消費大眾，封控下出入受到限制，更有人無法上班，未來收入、不確定性更是未知，連帶使得消費者的信心受到了顯著的影響，消費上更趨保守且謹慎。

Q2：後疫時代，餐飲板塊的變動為何？品牌商又做出了哪
些因應？

A：這些年來消費者趨向於年輕化，不少具多年歷史的老字
號已經不再受到年輕消費者的青睞，反而成為了大包袱，
為了不被使用者、市場拋棄，不少老品牌嘗試做出改變。
原有的老品牌生存策略有兩個方向，一是將品牌年輕化、再
創新成 一個主要的趨勢，如日本燒肉品牌「牛角」、台灣
的「鼎泰豐」為了打動年輕使用者，致力於將餐空間朝年輕
化、時尚化來做思考；反觀在替北京「度小月」、1864年
成立的「全聚德」做策劃時，則是運用創新與年輕人溝通，
像是在設計「全聚德」於北京環球影城未來概念時，為了配
合環球影城園區樂園主題，導入穿越火星的概念，具戲劇性
的視覺效果，有效抓住年輕族群的目光。老品牌生存策略另
一個就是創全新品牌，這情況多半是餐飲業的第二代接班
後，藉由新創品牌、提供全新一波的餐飲概念來和新世代族
群對話。

利旭恆

職稱｜古魯奇建築諮詢有限公司設計
總監暨創辦人

經歷｜英國倫敦藝術大榮譽學士，
2005年創辦古魯奇建築諮詢
公司，長年致力於餐飲酒店的
建築與室內設計工作，不斷的
探索將藝術與商業平衡地融
合，在多種型態的商業專案中
取得卓越成就，餐飲作品遍及
大陸與香港、歐美、亞洲及大
洋洲各地。

Q3：後疫情時代下，餐飲在內用、外帶的服務上又出現了哪些變化？

A：疫情持續的情況下，餐廳關門倒閉一波接一波，新的餐飲店對於裝修投資趨於保守，不僅對店鋪面積力求縮減、精簡餐廳人員編制，同時也進行品項結構的調，增加外賣、外送產品以加強營收。至於一般餐廳則會增加外送員取餐專區，外送區會與內用顧客動線盡可能的分開。據我觀察，這兩年多來，疫情趨使外賣盛行下，較具規模的餐飲企業如大陸由大成集團

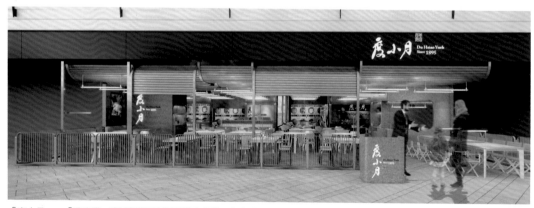

「度小月」、「鼎泰豐」嘗試透過設計讓品牌年輕化，好能夠與年輕世代消費者進行溝通和對話。

代理地的「鼎泰豐」，以及知名連鎖「西貝」、老品牌「全聚德」等，趁勢推出新的餐飲品項──「預製菜」。這些都事先做好的熟食，當菜品送達到家，只需要極為簡單的加工或加熱，無論是烤鴨或剁椒魚頭等高難度餐品，在家即可品嚐到，食物味道不打折，也像在餐廳吃到的一樣好吃，這樣的產品可說是直接切入目前疫情下封控在家、又想吃美食的饕客需求。因此無論預製菜還是外賣，相關的包裝設計都成為品牌宣傳重中之重的投資。這段期間餐飲品牌無一不更加重視外送餐點的包裝設計，連帶包裝成本也相對提高。品牌經營者深知包裝的重要性，因為這不僅代表著形象，更是大幅拉高消費者對自家品牌好感度的時機。我也觀察到不少品牌朝更具創意、美感做發想，巧心安排各種細節，過程中帶給消費一定程度的儀式感，也成就出品牌的價值。近期在替「味千拉麵」設計外送包裝時也將此概念帶入，向消費者傳遞品牌故事的同時，也讓他們在家能用著滿滿的儀式感品嚐拉麵。不論預製菜、外賣，消費者多以線上進行下單，因此線上的品牌宣傳變得至關重要，不少品牌將大量預算投入到手機上的宣傳，預估線上品牌的營銷模式將會促成餐飲商業模式的再進化。

品牌「牛角」嘗試讓空間年輕化，好吸引更多年輕世代的關注。

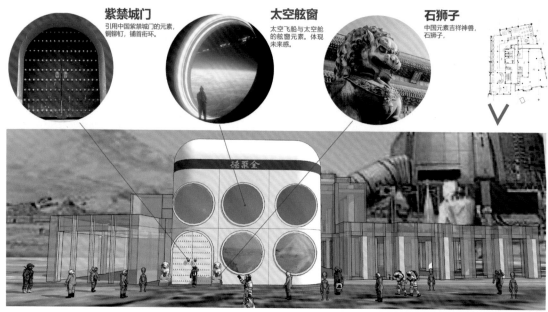

紫禁城门
引用中国紫禁城门的元素，铜铆钉，铺首衔环。

太空舷窗
太空飞船与太空舱的舷窗元素。体现未来感。

石狮子
中国元素吉祥神兽，石狮子，

在設計「全聚德」於北京環球影城未來概念時，為了配合環球影城園區樂園主題，導入穿越火星的概念，具戲劇性的視覺效果。

Q4：自動化服務的出現，在這波疫情下是否有讓餐廳服務流程出現轉變？

A：隨著後疫情時代的到來，為避免服務人員與顧客近距離的接觸風險，大陸餐飲市場陸續出現了無人或自動化的餐飲，例如「海底撈」機器人餐廳、開發商「碧桂園」耗費鉅資推出全自動機器人餐廳，完全不需要人工來進行操作，服務改由機器人而行，替代部分人力，也能減少部分人事成本過高的問題。這樣的服務，受限於技術原因，無論在餐點製作或送餐方式都無法盡善盡美，應該還要需要時間才能通過市場的考驗。

利旭恆在替「味千拉麵」設計外送包裝時，納入不少小巧思，在拆開食用的過程增添儀式感。

相對成熟的自動化服務更多的是透過手機點餐或預點餐，幾年前「麥當勞」、「肯德基」開始推廣大螢幕點餐系統，以取代櫃檯點餐，如今在大陸已即將被手機App取代，原因在於，提前透過手機點餐付款後再到店取餐，降低等待時間，在店用餐的顧客也能先找到位子坐下後透過手機點餐，用餐流程可以更順暢，也能加快訂單的消化，儼然已是當今的趨勢。

Q5：仍有餐飲品牌不畏疫情逆勢展店，您如何看待？

A：商業空間的設計本來就是跟投資回報率有息息相關，成功的商業設計，應該要通盤的考慮回本投資的時間，疫情經歷了這兩年多，雖然市場上品牌倒了一大片，但也有很多品牌趁機入市，只要能在既有的資本條件下做好的運作，仍是很有機會點的。以王品在大陸的事業體為例，他們不僅趁疫情期間談出了一個比較好的商場租約條件，進而逆勢展店，同時還創立了一些新品牌來因應疫情後的餐飲市場，仍是在逆境中闖出新局面。

疫情已改變消費者需求與行為
數位賦能整合串接虛實場景體驗

疫情促使消費者行為的改變，也催化實體商業空間的革新，未來的餐飲空間不論在選點、店型設定或空間規劃方面，都必須因應目標客群的需求與痛點而有不同的思考，並透過設計讓消費者能安心地享受美食。餐飲的體驗在新常態生活下不再只侷限於實體空間，外帶及外送的消費體驗也不容忽視，也要善用數位科技提升品牌的競爭力。

文・整理__楊宜倩　空間設暨圖片提供__直學設計

Q1：台灣逐漸走向與病毒共存的新常態生活，餐飲空間有哪些規劃與設計能加強消費者內用的信心？

A：餐飲市場本身變化快速，近幾年疫情更衝擊原有成功模式，多數餐廳調整商業模式，提供外帶、外送服務或開發食品等。此外，民眾也提高對食品安全與環境衛生的關注度，友善且安全衛生的空間絕對是必備的設計思維。這個問題可以從餐飲空間的入口區、座位區、廚房區與洗手間幾個部分進行探討。

一、餐廳入口區的新樣貌

實聯制退場後進入餐廳不用再拿出手機掃QR CODE，若想強化入口處安全衛生形象，建議可以保留部分衛生安全的設計讓顧客安心，像是入口處動線分流規劃、結帳區或點餐區設置玻璃或壓克力擋板等。 疫情期間人們減少外出，更加深對戶外及大自然的渴望，相信被眾多綠色植栽包圍的「半戶外區座位」會受到顧客的青睞，即使餐廳空間沒有條件設置，也可透過開窗或開口引入更多自然光，並保持室內空氣的流通，對室內環境品質大有加分。不少店家因過去沒有外送、外帶的服務，只能暫時的在櫃檯或門外設置餐點取貨區，未來餐飲空間

規劃將需考量更多外帶及外送的需求，例如等候空間的大小、位置及動線以及外帶窗口的設置。因應自煮商機，部分餐飲品牌開發冷凍食品、料理包或生鮮食品類商品，甚至針對疫情推出防疫蔬菜箱、海鮮肉品組合等，未來規劃空間時可在入口處設計小型零售區展售產品，除了快速吸引顧客、方便選購之外，也可藉此強調品牌的實力與產品多元性，如有冷藏或生鮮食品類商品就需要設置冰箱存放。

二、座位區適度的分隔保持彈性

疫情爆發以來，保持社交距離逐漸成為新常態，除了將桌子依照社交距離擺放之外也可增加隔屏設計，適度的分區讓空間更有層次。建議選擇移動式傢具來提升空間的彈性，如空間允許盡可能將用餐區延伸至戶外，並擴大室內和室外座位之間的距離。要留意每間餐廳的座位及營業類型多元，店家還是需要針營運的情況規劃最適規模的座位區，除了拉開桌距或減少座位數量之外，還是要確保餐廳營運及財務的合理性。

三、廚房強化並落實食品安全與衛生環境管理

廚房為一家餐廳的核心，從送貨的動線、廚房設備的挑選規

鄭家皓

職稱｜直學設計 直學院創辦人／餐飲設計顧問

經歷｜東海大學建築系畢業、卡內基美隆大學娛樂科技碩士、紐約大學互動通訊碩士，為直學設計創辦人。現階段致力於推動台灣設計產業整合與發展，創立「直學院」網路教育平台。著有《設計餐廳創業學》、《餐飲開店。體驗設計學》，與王詩鈺合著《設計咖啡館開店學》，並共同著作《餐飲美學》。

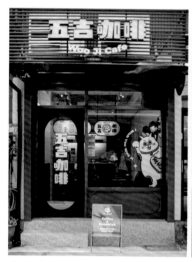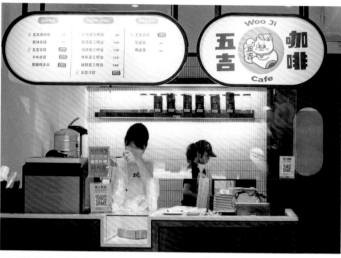

「五吉咖啡」是在疫情之下開幕的新品牌，以幸福為概念，主打外帶與外送的三明治和咖啡，店內規劃少量的座位，未來開放給內用顧客使用。

劃、內外場整合等都要精心安排，讓內外場員工動線順暢且能有效率的運作。歷經疫情洗禮，餐飲業者須更注重廚房的流程及衛生安全，像是提供員工獨立的更衣及更換防護裝備的空間，並規定員工要由指定的動線進入廚房作業；或是在廚房與外場的交接處設置櫃檯，作為員工準備、包裝和處理訂單的工作區，以減少與廚房人員和顧客接觸。此外消費者也日漸重視從產地到餐桌的食材履歷，開放式的廚房設計可讓烹飪過程透明化，確保店家用的是真材實料，並在乾淨衛生的環境下料理烹調，讓顧客吃得更健康安心。

四、洗手間選用零接觸設備

首先可考慮在公共區域多設置洗手檯，並搭配無接觸感應式龍頭來鼓勵餐前洗手的習慣；洗手間的牆面、地板可選擇好清洗或抗菌的材質；選用懸吊式的洗手台、自動沖水的智能馬桶等設備，讓打掃浴廁衛生時更加輕鬆方便。

Q2：生活越來越離不開手機與相伴而生的數位服務，在疫情期間不少人也養成了使用習慣，考量餐廳的人力與健康，如何將數位服務整合進實體空間的作業流程？

A：許多業者看到了新世代消費者的需求，藉由數位科技打造新型態的店型及消費模式，例如位在浙江義烏市的「ITAFE UP」為一家提供咖啡、飲品及麵包的外帶小型店，空間規畫加強外帶的特點，像是有大面的電子菜單，讓顧客可自行線上點餐並支付；可移動式的店家QR Code看板，可放置於商場它處，觸及更多過路客來點餐；另外也開發專屬的App，有效的串聯線上及線下實體通路，與顧客產生更多連結。科技的進步為社會帶來了許多變革，疫情更加速餐飲業數位轉型的浪潮，餐廳導入線上訂餐、自助點餐或行動支付等數位服務持續成長，在設計空間時就需要將各種電子系統及設備整合，保持顧客及服務人員動線及作業上的順暢，同時兼顧美觀與機能性。以下提示幾個設計重點：

一、點餐及送餐流程檢討，導入電子化點餐系統，並透過設計引導顧客線上點餐及支付，減少服務生與顧客的肢體接觸。

二、外帶型餐飲可透過數位電子看板強化外帶的特點及品牌形象，像是有大面的電子菜單，讓顧客可自行線上點餐並支付。

三、空間整合各種電子系統及設備，保持顧客及服務人員動線及作業上的順暢，同時兼顧美觀與機能性。

Q3：疫情期間民眾避免共餐分食，讓以桌菜、自助式取餐的店家生意大受影響，反而是小店趁勢崛起，微型餐飲空間的設計需要注意哪些要點呢？

A：我們可以借鑑國外的例子，受疫情影響過去炙手可熱的黃金店面，像是人流多、鄰近鬧區、內部寬敞等條件，反而變成

高風險的營運環境,相對的小型店反而取代傳統黃金店面成為熱門選項,加上建置及營運成本較低,小店型容易避免群聚行為,且營運彈性高受疫情影響較小,更適合疫情影響下能即時彈性調整的營業方式。不過新消費世代需求已經改變,即使是小型店也要重新檢視每個消費環節,並在每個接觸點傳遞品牌的價值,而餐飲的體驗也不再只侷限於實體空間,外帶及外送的消費體驗也是不可忽視。例如外帶、外送的動線規劃設置,防疫的相關措施,更甚至到外帶的包裝以及餐盒本身的設計,像是精心設計的包裝或隨餐附上的小卡,不僅讓消費者感到溫暖,也能顯現出品牌差異而提高價值。

Q4:回到商業營運模式,疫情讓人們減少出行旅遊,如何增加品牌的能見度爭取更多客源?

A:疫情籠罩之下餐飲業皆處在艱困時期,這時過去累積的忠實顧客就是最好的救命星,善用合適的行銷管道,例如官方Line群組、Facebook或 Instagram 等推播商品資訊或活動等來抓緊顧客的心,延伸店內的服務到客人家中,對於高價位餐廳來說,是非常有幫助的。餐飲業者也可透過數位系統收集數據資料加以分析應用,未來店家更應該做好顧客關係管理(Customer Relationship Management)以確保熟客回訪。對於街邊店的鄰居也是店家的最佳解藥,平時打好鄰里關係,疫情時期大家少出門,此時若店家能提供附近居民日常飲食服務,也可以挹注不少營收,甚至將鄰居變為你的熟客。

網路科技的發達已經改變人們的消費及飲食習慣,業者應更有效的透過數位系統將產品、服務價值傳遞給消費者,運用線上訂位點餐、優化官方網站、經營社群及會員等都是幫助品牌行銷的最佳工具。另外,數位科技還能進一步還提升企業內部的營運及管理能力,像是 iCHEF 或肚肚dudoo 等 POS 系統,都已不只提供 POS 功能,還結合了線上訂位、點餐、會員管

理甚至媒合外送等服務，在不久的未來，這些系統的整合將會
另一個服務品質提升的關鍵。

位於桃園澎湃豆花南崁店營業以外帶
為主，一天最多賣出2,000碗豆花，
內用豆花吃到飽為特色，導入快一點
LINE點餐雲端出單系統，並統一窗口
在外排隊分流點餐取餐，避免干擾內
用客人動線。

Q5：體驗設計近年開始受到不同個產業的關注，在餐飲品牌的體驗中，有哪些是必須思考的要素？

A：餐飲業一直以來競爭激烈，疫情加速了產業的變化，也讓
餐飲業者更加了解到需要不斷地觀察市場以及消費者的需求才
能免於被市場淘汰。而「設計」的本質就是解決問題與創造價
值，除了針對問題提出解決方案之外，還要透過設計來提升
實體空間的體驗，並傳遞品牌的精神與理念，另外也要整合線
上、線下系統以及導入科技來提升服務品質，讓顧客產生對品
牌的認同及忠誠度，進而使企業達到永續經營的目標。

當全球逐步解封之際，不論你已是餐飲經營者或是未來想投入
餐飲的創業者，都應該要重新思考品牌定位及商業模式，專注
於回應消費者的需求，運用體驗設計思維，檢視每個消費環
節，在每個接觸點傳遞品牌的價值，相信台灣餐飲業會出現更
多創新的商業模式，帶給消費者豐富多元的體驗。

品牌策略企劃與設計力提升形象
台式小吃走向食尚感

常民小吃近年來受到消費型態與營運模式改變，出現許多老品牌轉型與新品牌誕生，擅長透過創意策略企劃為常民小吃突破且創新的無設制作設計，認為建構品牌方向與重塑整體形象仍應以品牌初衷為基礎，透過策略企劃轉換新的設計形式或樣貌，即可打造似曾相識卻又兼具質感的氛圍，留住老客人也同時吸引更多年輕消費者。

文・整理__Patricia　資料暨圖片提供__無設制作設計有限公司

Q1：疫情過後，餐飲品牌的設計力與企劃力是否更為重要？相較於過往，最大的差異點會是哪些？希望能舉例説明。

A：過去的餐飲品牌多為強調手藝和時間記憶，多記得小吃店的美味品質與親切感，比較少對店家形象或體驗的敍述，不需要過多的宣傳，地域性、社區性的來客經營就能有生意，但近幾年世界因為疫情都改變了彼此的生活方式，每個業者都可能找到異軍突起的機會。

我們覺得設計和企劃力都是相輔相成的重要，透過品牌企劃策略，重新思考營運模式的改變，也透過設計提出方法，為品牌客製和打造定位與形象；　結合品牌店家想主動進入市場的想法，主動行銷增加更多曝光機會，也透過設計力提升創意與形象，不僅口碑相傳也能有更多更好被分享的機會，增加到訪客群及知名度。

以「夯・魯肉飯」為例，品牌原先給消費者的印象是好吃、價格實惠，藉由從品牌形象重新規劃導入以台味元素塑造整

體形象，透過前期的設計企劃轉化成設計表現從裡到外整合形象，從營運商業模式、品牌精神、視覺形象到空間氛圍感受，建立基本的美味體驗外，有更完整的用餐特色，增加在市場上的記憶度，除了老饕之外，就能吸引更多年輕消費者，並願意相互分享傳播。

Q2：這幾年許多常民小吃店形象轉變，不論是新創品牌或是老品牌轉型，如何做到創新有質感但又沒距離感？

A：近年常民小吃店面臨營運模式及消費習慣的改變，都很需要重新檢視品牌的商業模式是否還適用，我們所參與的設計專案中，透過分析研究與提出策略企劃的設計方法，皆是期待能融入品牌主原有的文化並更新為符合時下的運營。

以「夯‧魯肉飯」為例，在既有店面的重新改造過程中，和品牌主一起釐清品牌定位，營運模式，市場分析及客群設定，規劃出最有利的設計方案，以品牌初衷理念為基礎，用策略企劃去建構出保留原傳承精神，提煉品牌核心呈現的新風貌。

吳嘉文 Ivan Wu

職稱｜無設制作設計有限公司
　　　創意總監

經歷｜從事設計工作逾 10 年，跨足平
　　　面、空間、展策設計等工作，
　　　從創意發想設計到制作跨域整
　　　合，研究混搭各式媒材創作，
　　　做為設計工作以外的興趣。曾
　　　任時尚產業空間設計師及策展
　　　公司、藝廊的設計總監，完成
　　　許多跨國合作專案。自 2019
　　　年創立 NOTHERE STUDIO 無
　　　設制作設計有限公司，以整合
　　　設計力與企劃力為核心，透過
　　　創意策略的企劃，打造不同設
　　　計思維，透由各載體提供更多
　　　元的設計服務。

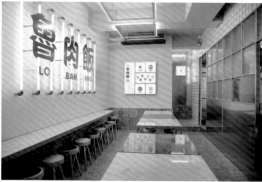

「夯・魯肉飯」原店在五分鋪即是當地家喻戶曉的饕客愛店,品牌升級以「台味人生專門店」為精神核心定位,重整空間和形象,開發新客群,以新的模式運營,讓更多年輕人或旅客走進店內用餐,且提升外帶機會。

在設計思考中歸納出品牌精神與商品的代表元素,以新舊傳承設計手法將舊元素、生活文化轉換新設計,呈現熟悉的質感風格,堆疊出品牌文化,營造更舒適的用餐環境,以及一如既往的親切人情味。

建構品牌方向與整體形象的定義,如何在營運與轉型過程中保留品牌不變的精神,找出能服務老顧客也更貼近新市場客群的平衡點,思考如何落實在設計呈現達到形象的統一質感與氛圍,一直是我們設計的重要課題。

Q3：歷經疫情衝擊到如今與病毒共存,面對餐飲新品牌的創立,設計師能提供的設計服務有哪些?

A：疫情之下反而給予品牌創新的契機,透過新型態生活的環境與需求,從餐品到服務體驗的設計,都是更需要以當代趨勢的創新思維去構想餐飲的面貌與模式。我們從主題空間做到商業空間,最大的挑戰是要去想我們的設計服務能協助品牌主什麼?近期無設制作完成剛開幕不久的「純發魯肉飯」,已成為近期年輕消費者大受好評,願意買單的台式小吃,明亮整潔、健康美味,即是我們與品牌主共創的設計作品。

「夯・魯肉飯」結合現代金屬啞鐵的結構設計,呈現大理石的質地及實木椅墊的厚實感,點綴提升簡單明亮的空間。

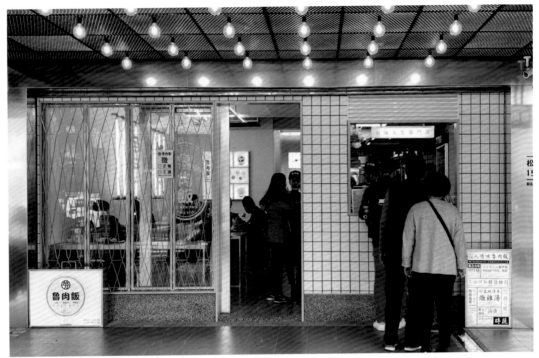

「夯・魯肉飯」整體店面以台味小吃與生活文化元素塑造品牌形象,並設計對外櫃檯第一時間接待來客及快速點取餐。

經過品牌主多年的餐飲經營經驗及明確的需求討論,我們看到到因疫情影響到內用限制或是用餐空間的限縮,同步也須考量安全防護的使用方式,對於小店面的空間條件不是很足夠的處境,反而是商業模式的轉型機會,以前對於餐飲空間的配置比是用餐區大於工作區,現在因為疫情促使外帶變多、外送機制更加便利,消費者不一定會考量內用但也不能完全取消用餐座位區,則是重新思考室內空間的優先使用條件規劃,為協助品牌主創新營運模式而設計相符需求的空間。

從用餐環境的風格設計、消費體驗流程、到餐品設計,設計師得依需求構思出最優化且便利滿足品牌主想創新的運營,同時又得思考到如何在空間設計上搭配視覺呈現的比例,營造空間氛圍,從設計細節到材質選配,為品牌主建立想呈現的鮮明形象。

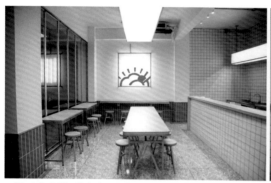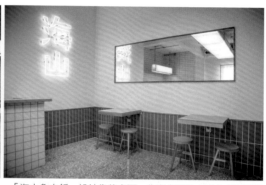

「海山魯肉飯」結合金屬及木質調的空間呈現暖意親切的設計，保留復古磨石子地板，強化台式印象的細節，明亮的光源設計與鏡面，是空間裡的創意巧思。

「海山魯肉飯」設計靠牆桌面、靠窗桌面及中間大桌的三種不同樣式傢具，希望能夠創造更有效的餐桌使用率，在單、雙人用餐時能避免需與陌生人併桌用餐，而減少內用人數，也不會因擺置更多餐桌而犧牲現場空間。

Q4：後疫情時代來臨，對於內用型為主的餐飲空間，在設計上應著重於哪些？

A：經過疫情的經驗導致很多內用方式的限制或是取消內用服務，在空間內的桌椅配置變的需更加活動性調配，相對應整體用餐區的空間思考會更多一點跳脫原有想像的設計，並著手從消費者方面去設定使用性。

以「海山魯肉飯」為例，從企劃策略開始思考設定客群定位及每次來用餐的人數是多寡，進而思考桌餐是針對幾人用餐的尺寸樣式，避免餐桌與人數不對等的使用，能分流消費者的等待時間也增加了彼此用餐與走道的寬敞距離，因為設定好的空間配置創造了更舒適的整體動線規劃與現場營運的順暢性。

在品牌形象的營造也會影響是否吸引消費者想來踩點，經由設計企劃的創新，完成一間乾淨明亮且舒適氛圍的小吃店，簡約風格融合復古元素的設計打造新台味的衝突感，顛覆消費者對既定小吃店的感官想像。我們觀察到新世代的餐飲更注重品牌形象的風格創造，以消費者經驗為出發的考量點，透過視覺、味覺與特色服務帶給消費者更好的體驗，創造品牌特色與忠誠度。

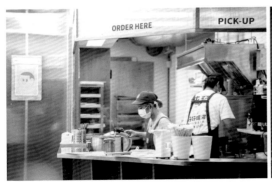

「純發魯肉飯」採取半開放的櫃檯形式解決外帶及外送服務，也分散人流內用取餐的便利性。

「純發魯肉飯」扭轉過去常民小吃的氛圍，從設計細節到材質選配，呈現明亮整潔、健康美味的活潑形象。

Q5：後疫情讓許多餐飲業紛紛導入數位服務，在規劃空間時應注意哪些環節？

A：因為外送服務的普及也讓餐飲業多了一項線上點餐及現場取餐的業務，勢必會在營運模式上需調整現場人員操作方式的改變。從營運面思考必須增加接單與備取餐專區，且需與現場內外帶業務分流才不會影響人員出餐順序錯亂、拿錯餐點或影響現場等待用餐等細節，造成消費者不好的服務體驗。

在策略企劃中設定好營運與現場需求，再透過設計規劃出空間分配，預先模擬現場操作模式的最有效率的可能方案，配置好內外場人員各自負責項目與交互可配合的方式，轉換到設計規劃區域的優先順序與操作順暢考量。

以「純發魯肉飯」與「夯・魯肉飯」為例，空間配置重點強調櫃檯的使用方式與第一時間接待消費者的互動，半開放的櫃檯形式解決外帶及外送服務，也分散人流內用取餐的便利性，不會互相影響且減少錯誤的發生，內場人員也能清楚處理餐點的順序性，在一個櫃檯就能有效率的正常運作並不需額外增加人力的配置或需規劃更多空間給櫃檯工作區，犧牲用餐的空間規劃。

這是設計不重要也最重要的時代
掌握趨勢了解客群讓產品精確溝通

餐飲品牌類型眾多，切入的是不同的消費族群與市場，有日常飲食的剛性需求，社交聚會需求，假日休閒娛樂需求等。從大趨勢觀察，今年相較去年會更辛苦，在這種情況下設計師能幫上什麼？餐飲是帶來快樂療癒的體驗，疫情籠罩下心情與收入都受到影響，找設計師還會墊高業主成本？設計的出發點與思考更形重要，美不再是重點，協助業主對焦獲利模式才是關鍵。

文・整理＿＿楊宜倩　圖片提供＿＿馮宇

Q1：疫情從最初衝擊生活到漸漸成為非接受不可的日常，對新創餐飲品牌或餐飲集團來說，品牌與設計是否更形重要？與疫情之前著重的點是否有差異？希望能舉例說明。

A：我們目前接觸的業主，多半是繼續進行計畫同時觀望疫情趨勢先延後實體展店，或是著手開發新客群。經過去年那波短期但高強度的衝擊後，我深深反思了在這種時刻設計到底能幫上什麼忙？錦上添花的設計只是消耗業主的資源，重要的關鍵應該放在對餐點供應形式的思考，還有如何強化消費者出門上館子的動機，實體店的服務如何延伸到家，可從哪些跨界合作著手用創意行銷抓住消費者的心……大家都在摸索未來中。透過研究社會趨勢，可觀察消費者行為的改變而預先因應布局，這裡舉一個例子，日本曾做過國內酒類銷售的調查，發現主力飲酒族群（青壯年上班族）酒類消費力下降，這與日本自311大地震後到新冠肺炎疫情，社會風氣逐漸產生變化有關，日本上班族的交際應酬文化鬆動連帶影響了酒品市場表現，就有品牌進一步探討，因為上班族回家吃飯就會在家喝酒，購買酒品

的通路從餐廳轉向超市，因此有酒商就開發出在家也能簡單做調酒的產品企畫，主打想在家輕鬆喝酒的人，因此提升了銷售業績。深入了解消費者行為改變背後的來龍去脈，進行打造對應的企畫，是這個時代需要的設計，因為銷量下滑就改包裝換LOGO已經過時了。

Q2：已成名的餐飲品牌，通常已有鮮明形象，要做新品牌（往高端或平價或切不同年齡層客群）的優勢與挑戰為何？

A：經營得有聲有色的餐飲品牌，也會面臨許多新挑戰，像是主力客群的老化，新競爭者不斷投入市場……我覺得蠻多品牌企業主都有危機感，像最近我們在幫台北南京松江商圈的養心茶樓做品牌再造（Rebranding），這是一家生意非常好的蔬食餐廳，主要客群是因宗教或健康因素吃素的人，年齡層偏高，用餐目地多為家庭聚餐，有鑒於市場環境變化，希望朝年輕化開拓客群。我認為品牌不能因改變而流失既有客群，必須回到「品牌核心價值」與「用餐動機需求」

馮宇

職稱｜設計企畫公司「IF OFFICE」
　　　負責人

經歷｜從商業設計背景到雜誌傳媒出
　　　版領域，橫跨商業廣告、品牌
　　　規劃、包裝設計、商品開發、
　　　編輯企畫、書籍裝幀等領域，
　　　參與過許多台灣新創或轉型餐
　　　飲品牌的建構，並定期開設相
　　　關設計實務教學課程。

思考創新的切入點，養心茶樓是一家以內用為主餐廳，聚餐是前往消費的動機，外帶與冷凍型商品的加入是豐富內容而非取代，因此我們並未大幅調動品牌的設計風格，而以更廣的年齡層都能接受的方向調整，並觸及開始注意健康的輕熟齡族群，這個族群是家庭中的中堅分子，透過他們來影響各個世代的消費族群。

既有品牌有溝通成本降低、採購成本降低、內部團隊成熟的優勢，與此同時也需面對提出新價值、對新受眾吸引力何在、既有品牌與新品牌區隔的挑戰。七年前創立的永心鳳茶以台灣茶為核心選擇復古摩登呈現，3年前再推出心潮飯店以炒飯為核心以新潮切入，是提供與永心鳳茶相同消費族群一個不同的選擇，但我也曾在心潮飯店看到喝下午茶的美魔女姊妹淘。而嘉林餐飲集團旗下有一個大眾台菜品牌叁和院台灣風格飲食，則是往高端品牌布局，「捌伍添第」延攬米其林一星主廚謝文進駐，選址在101大樓的85樓斥資新台幣7,000萬元打造。也有往不同業態發展的例子，手搖飲品牌「迷客夏」則是成立國民美食型品牌「引引InnInn」賣起鍋燒麵。品牌的核心必然環繞著TA、產品與消費體驗，呈現要「全方位」，酒香不怕巷子深的時代過去了，現在更有可能被彎道超車，打造每個品牌都要審慎以對。

Q3：品牌設計者經常要面對品牌企業組織文化與各部門相異觀點的角力，在協作溝通的過程中，您會如何引導讓意見分歧的專案成員誕生共識？

A：最懂產品的一定是業主，每次和這些品牌客戶合作，深入了解後都由衷佩服尊敬他們在產業內深耕的程度，但品牌企畫

沒辦法幫業主做產品，只能協助他們釐清方向與重點，做TA分析、各個領域的趨勢，從討論的過程中激盪並修正方向，化繁為簡讓成果越來越清晰接近那個「對的樣子」。產品力、TA明確清晰再加上企劃力，通常就能逐漸取得共識，但創意能否進入商業模式，還是取決於業主的判斷，我總會去了解創意被打槍的理由，有的時候很單純，就是看不懂，頻率沒接上。模具設計就是要卡得剛剛好，讓機器能順暢運轉，這個設計才有用合乎市場。

經典的魅力無可取代，但這真的是審美問題嗎？我常覺得「成功的品牌就會好看」，因為它通過市場的考驗，變成了經典。確認目標（戰略）是老闆的視角，而內部優劣勢（戰術）則是設計師視角，戰略目標確定後，可以模擬多種戰術進行評估，設計師另一個面向是還能提供消費者端的第三者角度，「消費者是怎麼想的」有時候是品牌主最關心卻又抓不住的痛點。

數位整合自動化因應缺工潮
助中小型餐飲店的數位轉型

2019年成立的點點全球，提供「快一點」LINE智慧餐飲解決方案，核心價值在串接消費者與餐飲店家，解決點餐與營運問題，將幾乎人人都有的智慧型手機，變成餐飲店家的行動點餐工具，整合各種系統與平台，只要一台隨插即用的出單機，不用學軟體操作，也無需付出高額硬體採購成本，使用直覺無門檻，協助餐飲門市轉型智慧門店，提升營運效率，以「自動化」解決人力變貴又缺工的經營難題。

文·整理__楊宜倩　資料暨圖片提供__點點全球股份有限公司

Q1：數位轉型近年蔚為風潮，對中小型餐飲業者來說，知道轉型很重要但又有不得其門而入的距離感，「快一點」解決了業者與消費者哪些痛點？

A： 在2019年推出LINE智慧餐飲解決方案，是發現到多數早餐店、小吃店、攤商與飲料店等中小型餐飲店家，經營方式多半收現金也沒導入POS機，就算開放電話訂餐，老闆或店員還是得花時間接電話、記錄、備餐，也沒有比較節省時間，他們不是不想數位轉型，而是沒有對的工具，因此團隊將目標鎖定在每天出餐頻次高，卻最缺乏數位轉型經驗的中小型餐飲業者，為他們開發一款簡單、好操作的系統，優化消費者體驗也能提升店家營運效率。

過去作IOT網通設備有和小店溝通的經驗，延伸到點餐工具產品，最初是作外帶自取，爾後也整合外送平台、支付業者、點數平台、電子看板等，從流程到設備提供整合服務，這些店家可能最數位化的工具就是手機，因此從台灣普及率最高的通訊軟體LINE著手，應用Line@官方帳號開發整合服務，讓顧客可隨時透過手機就能線上點餐、行動點餐、掃碼點餐、自助點

餐，並且可整合多通路訂單到一個出單機，解決被各家平台、支付系統硬體佔滿櫃檯空間，流程複雜還是回歸到人工處理等問題。

考量餐飲小店薄利多銷，多半2～5人小團隊經營，不可能有IT或行銷客服來學整套流程，因此對店家端將操作簡化到直覺化不用學，「快一點」出單機配備4G卡，連網路都不用設定，就像電器一樣插電隨插即用，只要有出單就照點單製作餐點，並提供店家輔銷物說明點餐流程，讓餐飲業主直接提供給消費者。只要出單機一天有十幾二十張訂單，對店家來說就很有感，自然而然就會有信心使用，對於之後再推其他服務或營銷工具的接受度也會提高。

Q2：對實體餐飲店家來說，「快一點」提供的服務，相較於「自助點餐機」的優勢為何？採用店家是選用點餐自取還是結合兩大外送平台比例高？

A： 我們觀察一般小店使用的Kiosk（自助點餐機）痛點可歸納三點：

黃柏齊Bogi

職稱｜點點全球股份有限公司 營運長

經歷｜目前是點點全球共同創辦人暨營運長，運營台灣最大的AI智慧餐飲服務平台──快一點，目前已經協助台灣超過10,000家餐飲門市數位升級。在此之前，畢業自台灣大學電信所以及交通大學電機系的黃柏齊，曾在廣達電腦擔任演算法開發工程師，後來創立海外旅遊上網服務 GoWiFi，在短短18個月內創造破億營收。因為喜歡探索新奇的東西，期待用科技創造更美好的生活。

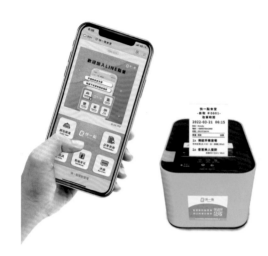

整合串接各種平台的出單機簡化到插電即用，完全不用
說明，降低餐飲店家使用的心理門檻。

一、硬體設備的費用與架設空間：一台自助點餐機租賃或購買
　　價格不斐，而且也要考慮店面架設空間，如果店內空間有
　　限只能裝一台，也無法同時點餐助益不大。

二、省工作人員的時間，但沒省到顧客的時間：如果自助點餐
　　機數量不多，顧客排隊使用點餐後，取餐要再排一次，對
　　消費者來說沒有省到時間還可能引起客訴。

三、無法取得客戶消費資料：要顧客在自助點餐機輸入會員資
　　料，除非有極大的誘因，不然多半是放棄不用，這樣就無
　　法取得顧客消費紀錄做分析與顧客關係管理。

「快一點」目前有基本的線上點餐方案，包含LINE點餐／線上
點餐、LINE行動管理後台、360雲端營業管理、QR Pay行動
支付串接、GIT即時物流整合、LINE熱點串接，智慧餐飲方案

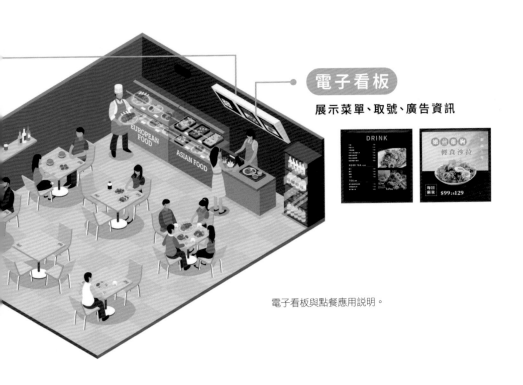

電子看板與點餐應用說明。

則多了兩大外送平台通路接單整合，以及會員集客行銷模組，也有線上點餐+會員行銷套裝，將服務與功能開發出來，店家可根據自身經營考量決定如何使用或要不要用。

Q3：在推廣服務的過程中，是新創單點店家接受度高，還是既有品牌擴張分店類型接受度高？

A：針對不同的店家類型，會給予不同的方案建議，例如新創餐飲品牌在建置階段，通常會推廣點餐、行銷、電子看板等整體解決方案服務；經營一段時間的餐飲店家想降低人力壓力，多半先從點餐功能入門；至於連鎖餐飲品牌則會推薦加盟店管理、行銷等服務。目前政府也在推廣租稅補貼方案，也是餐飲小店使用雲端點餐服務的誘因。

01

加入店家
LINE官方帳號

02

手機輕鬆
線上點餐

2019年「快一點」服務上線後，反應就不錯，到了新冠肺炎病毒疫情爆發期間民眾減少外食聚餐，外送外帶爆炸式成長，「快一點」的業績也跟著這波外送外帶趨勢大幅成長，到了最近政策逐步鬆綁防疫規定，悶了三年大家又漸漸回到餐廳店家內用，在路上的外送員也明顯比疫情期間少，也很快開發內用模式點餐，電子看板結合電子菜單與叫號，結合票券服務導流顧客等。缺工潮的因應之道，就是透過整合讓流程「自動化」：點餐不用店員服務，顧客自己點；外送員取餐不用問店員好了沒，電子看板上就有顯示；各通路來的點單不用整理，按照出單機的順序製作就好⋯⋯這些都是數位化帶來的效益。

Q4：能否分享幾個目前採用服務店家的創意應用，改善流程
提升業績等的例子。

A：絕大部分的店家是將線上點餐當成選項之一，印象比較深刻的是有一家竹科的早餐店，決定全面使用線上點餐，這樣一

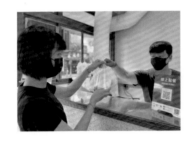

03
24小時接單
雲端自動出單

04
客人依訂購
明細號碼取餐

每個人的手機就是自助點餐機，幫助餐飲店家解決原本需要大量人力處理的工作，能夠自動化完成。

個月省下聘請兩名工讀生的成本，等於現賺6萬多元，不過實際執行面可能會碰到阻礙，像是顧客不想用轉頭就走導致客源流失或顧客抱怨的情況。這個店家想出了一個辦法讓內用客人接受用手機掃碼點餐，他們在座位桌上只放一張劃過的菜單與點餐QR CODE，客人若是來問有沒有空白菜單，就委婉回答現在很忙沒辦法找空白菜單給他，要不要先用線上點餐比較快，採取讓顧客感到舒服的方式並讓他們好似有選擇權，第一次要改變消費者習慣摩擦力最大，但使用過後如果覺得方便就會成習慣，一個創意作法，花點心思，店家就達到省成本、提高效率又不會流失客人的綜效。

另外，最近同事做客戶回訪調查時，發現餐飲小店規劃外帶專區的數量變多了，不少門市專門設置線上點餐的取餐窗口，讓便利和效率從線上延伸到實體店面都體驗良好，消費者在線上點餐後到了現場還有專門服務他們的窗口，被特殊對待的感覺也是鼓勵使用的誘因。

Chapter 2
餐飲消費體驗與設計全解
商業模式╳消費旅程╳空間設計

Type 2：外帶為主

・外帶店型設計趨勢與要點

・快速美食Case

　　—吐司男TOAST MAN
　　—HALOA POKE夏威夷拌飯瑞光店
　　—季然食事

・網紅必打卡Case

　　—ITAFE UP新城吾悦

Type 1
內用店型設計趨勢與要點

經歷疫情洗禮後，消費者對於「要不要出門」的考慮因素變多了，因此要讓人們有足夠的動機與動力到餐廳用餐，只有餐點好吃或空間美侖美奐等單一條件說服力已不夠，更需要高品質與完整的餐飲體驗綜合指數才能吸引消費者。對於餐飲品牌店家來說，只專注做內用店型，受疫情起伏的來客數與經營風險太大，也必須思考產品線的分配與調整，讓餐廳得以撐過短期的挑戰，迎來解封的爆炸性需求。

文・整理__楊宜倩　插圖繪製__黃雅方、楊晏誌

趨勢.1
安全可信賴的用餐環境

各種病菌與病毒一直是與我們共存於地球上，對於餐飲業來說衛生與健康安全一直都很重要，民眾對於用餐環境衛生安全的標準，在這次的特殊性嚴重傳染病趨緩後，標準勢必更加提高，如何積極作為以贏得消費者的信賴，是餐廳空間設計必須重視的議題，諸如以自然通風或機器設備控制良好的室內環境品質，或是使用容易清潔不易沾汙的建材，或是入口加裝消毒門、用餐區增設洗手檯等，都是增強消費者到餐廳用餐信心的手段。

設計思考

1.選用易清潔耐耗損的建材
門把、餐桌、櫃檯等雙手常觸摸之處，是餐廳列為重點清潔的項目，有些建材與酒精或次氯酸接觸會產生變色、掉色等可能，因此在設計時除了考量建材不易沾汙耐磨等特性，也需留意維護的耗損率。

2.增設或外置洗手檯
勤洗手是防疫的基本功，若餐廳的空間與管線條件允許，可在洗手檯增設龍頭面盆或外置洗手檯，方便顧客不用進到廁所就能清潔雙手，也與實際要使用廁所的人分流避免排隊耗時。

減少人員接觸服務不減

這幾年餐飲從業人員大幅流失，人力不足之外，第一線服務人員的染疫風險也讓許多餐飲品牌店家思考「零接觸」服務，或將人力安排在與顧客的重要接觸點上，採用以手機掃碼線上自助點餐、數位支付結帳方式等，以清楚的說明、流暢的網路環境，讓顧客能夠享受「自助」的便利，同時讓現場人力能專注在需要特殊即時解決的問題上，讓顧客仍有被服務照顧到的感覺。

設計思考

1.劃分服務區設置中繼服務站

大坪數餐廳座位數較多，或是有包廂、各種座位類型區域，想精簡前場服務人員的同時也需考量顧客感受到的服務品質，不同餐飲類型一名前場人員同時能服務的桌數人數不同，是有大量桌邊服務或是自助式為主，並在用餐區設置中繼工作站擺放餐具備品，避免人員往返消耗時間體力。

2.送餐機器人的動線規劃

疫後服務業人力短缺、應徵困難，不少連鎖餐飲品牌用起「機器人」帶位、送餐、撤桌等，負責耗費時體力及時間的工作，如火鍋店大型肉盤菜盤一次上齊，逐桌推廣新品餐點機器不會害羞、客人也較無壓力，還會因為新奇反而提高成交率。空間規劃要避免走道狹小、路面不平、廚房與外場間的斜坡、地面上突起物等。

趨勢.3
重新拿捏人與人的距離

談到餐廳營運，在過去座位數與翻桌率之間的最大效益往往是設計餐飲空間的關鍵考量，不過經歷疫情洗禮之後，什麼尺度是讓人感到安心並適切的室內社交距離，更需要被思考並優化。想塑造出何種用餐氛圍，是熱鬧動態的還是安靜閒適的，可從座位區的樣式、每桌的間距，開放式大桌、彈性可調整小桌與包廂的比例等切入思考設計。

設計思考

1.營收配比思考空間分配

過去實體店的營收可能高達9成來自內用，現在可能內用與外帶外送各佔一定比例，內用型餐廳的用餐區與廚房比例，要從營收佔比回推合理規劃，評估在繁忙的餐期是要拼二、三輪翻桌率還是外賣訂單較具效益，回頭要把空間與人力資源配置在對的地方。

2.拉不開距離就隔開視線

在疫情期間開放內用出現的隔板等道具，雖然對於隔絕飛沫病毒等的功效有限，「感覺上」還是有是安心的作用。疫後內用普遍團體人數降低，室內社交距離拉大，大桌共享互動的需求減少，以兩人座為基礎的彈性座位設計因應人數，一望無際的開放式用餐區也朝向以柱、櫃、隔屏分區的規劃方式。

更真實趨近自然的空間

「出行受限」是疫情邁入第三年讓很多人感到窒息的限制，人們從可以全球自由移動的一日地球生活圈，變成幾乎是減少出門、兩點一線的生活方式，對於自然綠意的渴望逐漸變強，不論是加入室內盆栽或植栽端景設計、窗邊綠景的營造，或室內戶外界線模糊等設計，身處於散發著欣欣向榮生命力的空間，也成為吸引消費者的重要元素之一。

設計思考

1.室內構成汲取自然元素

在室內空間種植除活體植栽，需考量日照、通風及照顧維護的人力，因此想在室內空間創造自然綠意的氛圍，也可採用天然、粗獷的素材在視覺焦點位置點綴，或是自然系的配色渲染空間氣氛，運用棉麻、編織或觀葉植物印花等布藝，從軟裝著手可隨季節與主題更換。

2.室內植生牆規劃

餐廳仍以用餐為主要目的，並非溫室或花園，考慮的是人的行為與需求，若想以大面植生牆作為視覺焦點營造氣氛，人造或仿生花草也達到視覺效果。若要規劃活體植生牆，建議選擇半戶外空間維佳，裝設室內型的維生系統，需留意給排水與電源，植物也需定期修剪維護或更換，避免積水孳生蚊蠅。

趨勢.5
外帶外送區的彈性預留

受2021年5月三級警戒全面禁止內用的影響，餐廳對於外帶外送的態度從選擇題變成不得不加入營業項目必答題，當只有內用或只有外帶外送的情況，人員的作業與動線都容易調整，一但恢復可內用的情況，沒有思考清楚可能會讓動線大亂，員工與顧客都無所適從。將各種可能的營業項目都一併思考，規劃出具有變化調整彈性的空間，將是餐飲空間設計不可忽略的一環。

設計思考

1.內場也需考慮外帶外送動線

內用為主的餐廳廚房，通常在靠近出餐口設置擺盤區，且前場人員很快就會將餐點送出，若要經營外帶且不影響內用作業流程，必須思考餐盒提袋收納、餐點組裝、暫存區與領餐區的規劃，也需從流程設計出彈性調度人力的可能，人員配置過多但空間太小，也會阻礙出餐運作效能。

2.設置外帶窗口的通盤思考

客單價越高的餐廳，外帶餐點呈現與包裝要能和餐點價位匹配，也需妥善設計顧客取餐的體驗，並不是在門口擺張折疊桌鋪上桌巾就完事。若廚房是在空間後段，就要考慮取外帶客人的等候區，並需安排專責人員掌控外帶訂單進度。若廚房空間與動線允許能在靠進入口處設置外帶出餐口，就有機會將外帶與內用客人分流。

關注永續為環境盡一份心

經歷疫情，消費者普遍對健康與生活品質要求提高，飲食方面也更關心食材餐點品質及對環境永續與否等議題，餐飲業者也紛紛回應帶動「健康飲食」風潮，強調食材溯源、原型食物、低鈉少油烹調等，這些理念多半會融入品牌CI視覺設計，並透過菜單、文宣、空間與服務過程傳達給消費者。回到空間設計的材料選擇、設計理念、設計手法也秉持相同價值觀，讓品牌的性格裡如一。

設計思考

1.幫助業主營運角度做設計

過往商業空間設計的預算，不是能省就省就是不計成本砸錢做效果，兩種方式都太極端不符合商業邏輯，設計師應該要站在業主角度從商業獲利模式與攤提年限，協助回推合理的裝修預算成本，且思考設計獨特但施作模組化、可搬遷移動的硬體，協助業主達成獲利目標。

2.轉化商空設備消耗性思維

由於商業空間受限租期等因素，多從短期視覺效果思考，當下省錢優先，舉燈具為例，若使用LED燈初期雖較鹵素燈貴，但較為省電又不易發熱，也可省空調電費。有些烹調廚具設備如蒸烤箱，雖然成本較高但出餐效率佳，能提高餐期的量能，在預算允許範圍內，更應該從營業獲利效能幫業主規劃預算分配。

趨勢.7
創造親歷實境的強烈誘因

在都會區打開手機APP就能下單各種餐點直接外送到府，是多麼方便的事，出門一趟用餐，「選餐廳」變成一件重要的事，消費者都想花的時間金錢獲得愉快正面的體驗，餐點口味、服務品質、空間設計、情境氛圍等都是消費者評分給星的因素，下次會不會再訪、是否推薦親友，每個人都能在網路表達意見，正負評價的力量都會倍數放大。提供消費者前往用餐的誘因，現在餐廳更需要「五育均衡」，只有單項高分已經不夠了。

設計思考

1.納入聲光科技等情境體驗

硬體裝修會舊、會過時，但體驗帶來的感受歷久彌新。投影設備與物聯網技術進步成熟，光雕投影逐漸從大型戶外演出進入室內展覽甚至商業空間應用，如高雄洲際酒店的「WA-RA 日式餐廳」在挑高超過30公尺的酒吧天井，就能欣賞沉浸式光雕秀，將藝術體驗帶入餐飲空間。

2.沉浸式體驗全新用餐流程

墨爾本Higher Order快閃餐廳由體驗行銷代理商Loose Collective及創意團隊Studio John Fish聯手操刀全新的用餐體驗，不是坐在餐桌前享用，全長90分鐘有如電影場景的飲食體驗，行走在餐廳各個角落品嚐美酒美食時，每項體驗的前後左右都與食材的來源、永續議題串聯，匯集了感官享受、藝術結合、表演、視覺設計、音樂、以及嶄新的用餐流程。影片：sthbnk.com/event/higher-order

設計讓營運效能最大化

餐飲空間到廚房設計，左右著一家餐廳能否獲利的產能關鍵，規劃者要熟悉儲貨備料、烹調料理流程，以及出餐配置邏輯，才能讓人員在最短的順暢動線作業，節省寶貴時間與降低體力負荷。這部分會與專業廚具業者協作，還是需要通盤思考平面配置、水電風管配置、內外場進出動線等。

設計思考

1.複層餐飲空間的電梯思考

獨棟的餐飲空間通常廚房會設置在1樓，方便從後門進出貨，若是非獨棟複層就看建築空間條件配置。傳菜電梯獨立能將服務動線與顧客動線錯開，若設置客用電梯建議規劃於次要動線處，給需要的人方便，客人上下樓以樓梯為主要動線，避免久侯也能省電。

2.從成本營收規劃分區營運

餐廳的服務量能是數據計算出來的，從成本營收考量回推用餐區的規劃，量能全開、量能50％的服務桌數（人數）是多少，用餐區分區規劃空調、照明及服務動線，有效運用營運資源同時整體氛圍不清冷。

趨勢.9
高品質的互動服務體驗

餐廳空間設計，不僅要站在顧客端思考，更要照顧到各崗位的服務人員，他們是有如劇場的餐廳中「演出」的角色，空間則提供場景，顧客置身其中欣賞、體驗。前文也提到各種體驗設計的例子，執行的品質與體驗的感受息息相關，在設計階段若能充分掌握這些資訊與規劃，將機能思考進去，更能增強整體體驗的效果與質感。

設計思考

1.各區主管訪談了解行為模式

人因工程是空間使用順暢、舒適的因素之一，在餐廳中有各式各樣的行為與互動，要確實掌握作業動線、流程與可能發生情況，心理情緒狀態，工作關鍵/困難點，更能落實到平面規劃、動線、尺寸、照明、空調通風等設計。

2.保持隱私又能感知的穿透感

餐廳服務人員要保持協作，關注顧客舉動，如果完全密閉的包廂過多，會增加服務人力，疫情過後全密閉式的空間讓人不安，因此隔而不絕、格柵、半牆、屏風等設計，可避免顧客間過多視覺交會的尷尬，又能讓工作人員掌握全場動態。

從網路到實體空間體驗一致

在網路社群上，品牌也需要經營「人設」（人物設定），但若到了實體空間體驗後「人設崩壞」，對餐廳的口碑是一大傷害。一個品牌的核心價值是貫串產品、形象、空間、行銷等方方面面的圭桌，從最初的設定期開始，到建構的過程，開幕營運之後，都要時時回頭檢視是否呼應品牌核心價值。前期空間設計師會與品牌業主、品牌設計、產品設計、行銷企畫等共同協作，越深度參與前期討論，越能掌握品牌定位、客群樣貌、消費旅程等，精準進行空間的規劃設計。

設計思考

1.建立一套完整系統設計策略

拼組時下流行元素的網美店，若缺乏明確品牌精神與系統化策略，讓消費者感受不到品牌的理念、個性或承諾，爆紅一時就可能被更新鮮的店取代。為品牌建立一套設計規範，未來展店時能貫徹每個門市一致的視覺形象，並透過模組化方式設計出可拆解、好搬移的傢具或構造，在不同需求下可彈性組合，既可保持空間彈性。

2.實體線上消費都得到良好經驗

當今的消費模式經常在虛實之間遊走，餐廳不論大小都需重視每一個消費環節，不只侷限於實體空間，外帶及外送的消費體驗也是不可忽視，並在每個接觸點傳遞品牌精神與訴求價值。消費者點外送最樂見餐點遲到或收到餐點時的賣相不佳，與期待有很大落差，空間設計能做的是透過設計提高廚房與人員的運作效能，讓店家在繁忙餐期能專心出餐。

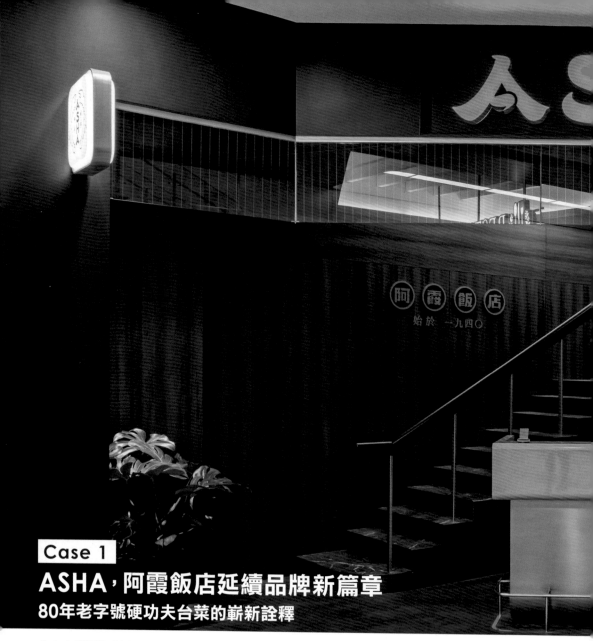

Case 1
ASHA，阿霞飯店延續品牌新篇章
80年老字號硬功夫台菜的嶄新詮釋

在台南説到紅蟳米糕、炭烤烏魚子等台菜料理，創始於1960年、從路邊攤發跡再到開設餐廳的阿霞飯店可説是遠近馳名。2010年，第三代接班吳健豪開始掌廚，他深知餐飲競爭激烈，老牌名店如果缺乏創新，不用説走到規模化，可能還會一舉被時代淹沒，於是把握疫情時期籌備，偕同無氏製作打造阿霞飯店全新品牌識別，再找彡苗空間實驗seed spacelab co.（以下簡稱彡苗空間實驗）操刀空間，後疫情時代下「ASHA」得以誕生。在餐飲品牌大多強化外帶外送服務時，ASHA反其道而行選擇深化內用感受，究竟是為什麼？

文＿黃敬翔　資料暨圖片提供＿彡苗空間實驗 seed spacelab co.、ASHA
空間攝影＿丰宇影像Yuchen Chao Photography　餐點攝影＿Oni Lai

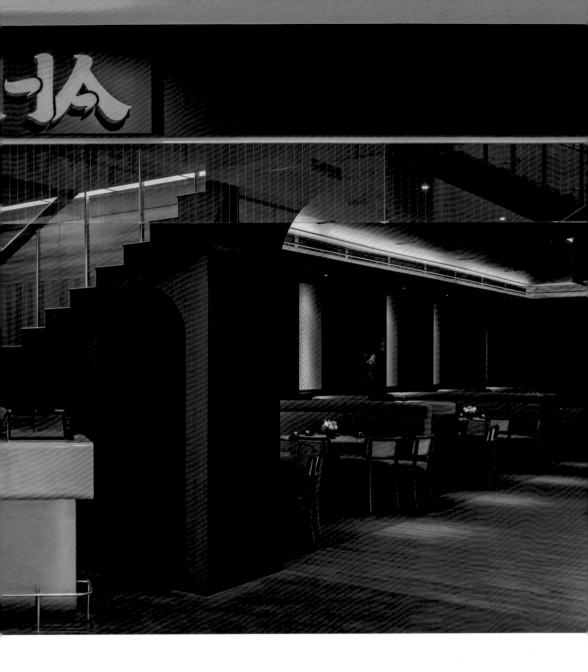

Project：ASHA｜台灣台南市｜75坪
客群定位：三井OUTLET遊客、熟客與新客
客單價區間：NT.500～800元
Designer：彡苗空間實驗 seed spacelab co.｜專案主持‧鄭又維、樂美成、羅開，
　　　　　設計執行‧劉尚澤、曾郁翔｜seedspacelab.com

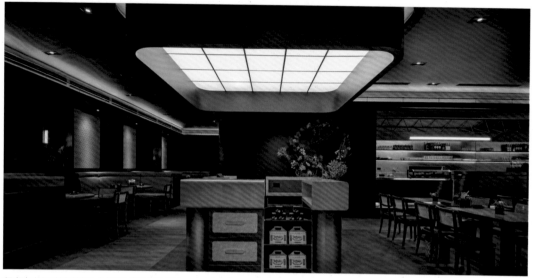

餐廳中心服務站利用上方流明天花表現「雨」，下方量體組合為「叚」，令四個面向的客人都能隱約看見「霞」這個字。

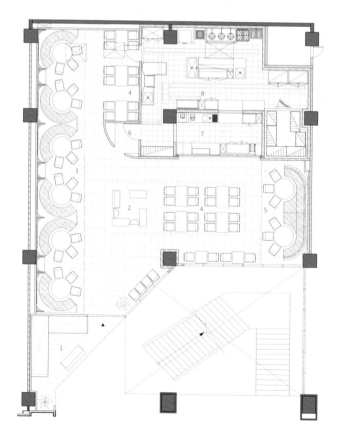

1.人流動線：三角畸零地設接待處，與外場、吧檯服務站相互對應，完善客人入座、到位服務、出餐的流程。

2.客席設計：客席涵蓋2人、4人、6人到12人內用需求，一次最大能同時容納70至80人，且鬆緊度舒適，確保消費者在一定距離內用餐。

⇨**新常態生活下設計思考：**
1. 全新品牌識別設計，賦予老字號餐廳年輕活力新形象。
2. 將昔日的空間記憶重新解構，再現在現代餐飲空間中。
3. 硬裝呼應內用服務SOP，軟裝回應動線、社交距離需求。

自接手以來，吳健豪與弟弟吳偉豪便沒有停止過阿霞飯店的革新，在保留原汁原味台菜手藝的前提下，對內建構原先沒有的做菜SOP、改良菜單推出少人也能享受的套餐及合菜，對外則先後於2015年自創新品牌「錦霞樓」入駐台南南紡夢時代，2017 年再取得台南市第一座市定紀念建築「鶯料理」的8 年經營權，開設「鶯嶺食肆」。接連建立新品牌結束，吳健豪決定回頭擴展阿霞飯店的版圖，著手思考已久的規模化課題。正當全台正遭受疫情肆虐、餐飲環境大受影響時，阿霞飯店悄悄經由品牌再造，搖身一變為ASHA，早早預備好在疫情稍緩之時以全新面貌跟大眾相見，更遠離熟悉的市區街道，進駐連結本地與他方、台南高鐵站旁的三井Outlet。

入口處的梯廳實際上是收納櫃，沒辦法真正通往的2樓，然而透過梯廳的展現帶入昔日時空回憶，也變成拍照打卡熱點。

經營內用客群，據此思考選址與設計

「ASHA ！」一聲鏗鏘有力的吆喝聲，為阿霞飯店下一階段揭開序幕。彡苗空間實驗共同創辦人鄭又維認為，ASHA 是以吳健豪觀點延續阿霞飯店精神與底蘊的新型態店體，有別於過往的識別規劃，讓品牌得以年輕化，並展現更多的可能性。同

吧檯服務站採樣街邊攤車及早期屋頂力霸鋼架元素，鋪敘過往家常的情感與印象，並在框景作用下，讓備餐與出餐過程也具觀賞性。

時，選址鄰近交通樞紐的三井Outlet，一來讓遊客、觀光客、商務客都成為潛在消費族群，藉此接觸更多元、有別以往的客群；二來希望在人潮多的地方，透過新的品牌識別賦予消費者第一印象，進入店中消費後，再藉由菜單、餐點、餐盤、空間等延伸對品牌的深刻記憶。

出於讓人們重新認識品牌的目的，唯有內用，才能實際在空間中感受服務、體驗氛圍、享用餐點，透過種種細節感受ASHA的品牌力，吳健豪選擇深化ASHA 的內用體驗，而不延續本店推出外送服務。新舊品牌的不同之處，其中一個在於新地點客層多元，除了大桌菜外，ASHA 因應不同需求推出少量套餐，讓一個人也能享用經典的辦桌手路菜，打破台菜料理的既定印象。餐廳空間也回應客群的多樣性，相較阿霞飯店以圓桌為主，ASHA 設置了2 人的方桌與4 人的長桌，兩側卡座的圓桌縮小至一桌能容納6 人，但藉由角度的稍稍轉向，令2 個卡座能圍成一個區域，進而滿足12 人的內用需求。

今年3 月25 日三井Outlet 正式開幕，光是首兩週便湧入超過35 萬人次，人們開始逐漸認識ASHA 這個老字號餐廳的全新品牌形象，雖然開幕不久，台灣再度陷入疫情影響，但ASHA選擇延長試營運階段，祭出「內用外帶一律9 折」策略，吸引人們前來內用或外帶，多方了解客群的樣貌做優化，吳健豪也期待透過收集而來的數據，往後能讓ASHA 走出台南。

外中內三道服務站，強化內用體驗

位於三井Outlet 1 樓的ASHA 餐廳，沉穩的深色調在醒目、朝氣活潑的橘色點綴下顯得十分亮眼，這是以無氏製作採集店內招牌菜紅蟳米糕而提煉出的「紅蟳橘」、「匾額黑」、「經典金」元素設計的空間。彡苗空間實驗團隊與吳健豪討論後，決定在入口處三角畸零地設立接待區兼結帳區，並鑒於點餐都

透過橘色光帶搭配外圍的欄杆，呈現出似有2樓十分熱鬧的想像。

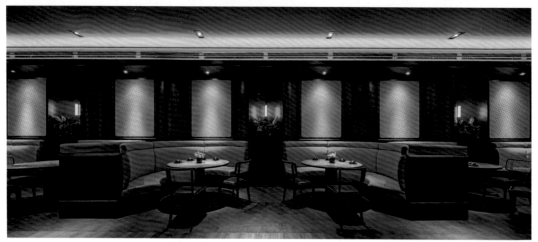

藉由兩側靠牆設置卡座，讓立面與座位有更多互動，特選木皮編織，以片狀的編織感受帶來新意，再搭配藤編椅相互呼應。

是服務人員到位點餐，於餐廳中心處設服務站，向四周延伸出各自的路徑，無論要到哪處座席服務，距離相對來說都是均衡的，服務人員也更好留意各個方向的客人是否需要服務，這樣多段式的服務端點設計，在疫情下也能兼顧防疫。特別的是，設計者也思考如何在空間中潛移默化阿霞的「霞」字意象，服務站上方的流明天花以及下方地面延伸出的量體，從四個方向看過去都隱約可見「霞」字，形成有趣的視覺體驗。

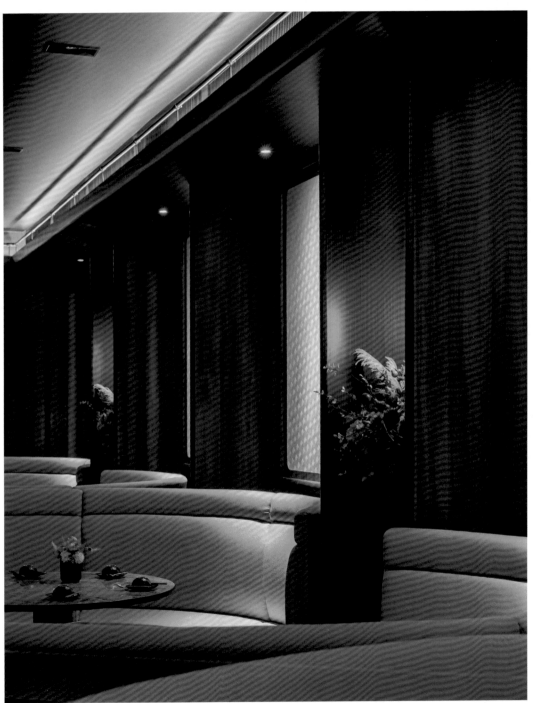

透過白色色溫區隔出服務區塊外，燈光切換也避免光線太過昏黃，使空間感受過於燥熱；靠近天花處橘色區塊透過燈光反射，呈現出宛如晚霞的光澤。

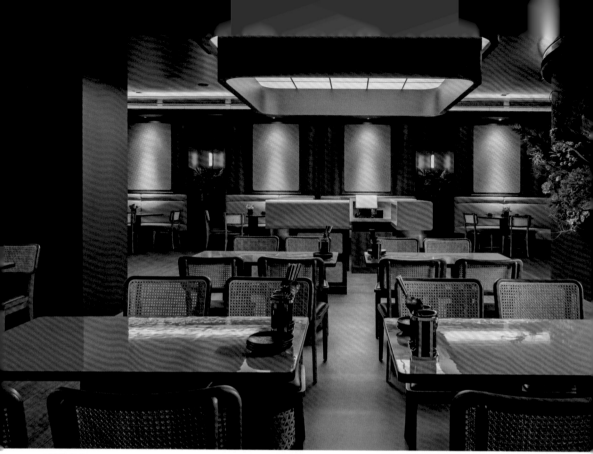

空間花藝由Essenza Del Tempo負責，在卡座之間置入獎盃般的盆器，搭配仿真花跟乾燥花，柔化空間氛圍；大面圓弧黑牆以無彩色方式處理增加背景層次。

點餐後，內場開始製作餐點，但設計者不以一般的內外場做劃分，而是多建立了一道中間的吧檯服務站，這裡同時也是送餐口，餐點完成後會先遞交到吧檯服務站做最後的盤飾，再經由外場服務人員送到餐桌上，確保餐點品項到外觀的完整度。

從品牌歷史汲取靈感，用空間深化記憶

相較與阿霞飯店以機能導向的空間，ASHA 的空間更著重風格展現，彡苗空間實驗團隊站在讓消費者認識品牌的角度，將阿霞飯店的元素運用在設計之中。原址空間曾開過飯店，遂將入口處迎賓的樓梯復刻，打造一座轉折向上的入口梯廳，餐廳內部而沿襲樓梯帶來好像有2樓存在的印象，空間約

ASHA與阿霞飯店的經典菜色「紅蟳米糕」。　　　　　　ASHA將經典大辦桌手作料理少量套餐化，讓一個人
　　　　　　　　　　　　　　　　　　　　　　　　也能享用。

3 米高處加入橘色的帶狀設計以及欄杆的安排，帶出樓上別
有洞天的遐想；同時點綴於空間中的橘色光源，暈染出如同
晚霞的餘暉。

阿霞飯店以點心攤賣什錦湯麵起家，街邊點心攤車的元素被運
用在吧檯服務區中，並加入早期屋頂力霸鋼架的設計，得以在
深色的調性中營造出銀色、略帶明亮的破口，讓不鏽鋼、冰箱
散熱口等很機能性的元素能自然融入空間中。吧檯區藉由分層
的斜面天花過渡銜接立面的展示架與力霸鋼架，使這個框景顯
得更加協調，兩側採鏡面處理也塑造不斷延伸的深度，設計者
期待集結過去台灣歷史中各個時期空間特色的ASHA，能引人
進入全新的時空，襯托來客的用餐時光。

Case 2
以建築空間感營造獨樹一幟用餐氛圍
鎖定目的型消費客群主打精品燒肉

2004年碳佐麻里第一家店落腳台南府前路一塊荒廢鐵皮屋空地，當時斥資6千萬元打造，「如果要開大店，不要一直想怎麼省錢，要想如何去賺錢」，從創始店即參與規劃的橙田建築室研所設計師羅耕甫這句話，成了碳佐麻里餐飲拓展版圖的DNA，品牌主打精品燒肉定位為目的型消費餐廳，逆向思考選址偏僻但能創造在商圈大樓裡難以創造的建築空間感，店面動輒佔地500坪以上，獨特的用餐體驗，每家分店迄今仍是一位難求。

文‧整理__楊宜倩　圖片提供__橙田建築│室研所

Project：碳佐麻里時代園區｜台灣高雄市｜1800坪
客群定位：年輕中產階級
客單價區間：NT.1,000元
Designer：橙田建築｜室研所｜羅耕甫｜www.chain10.com

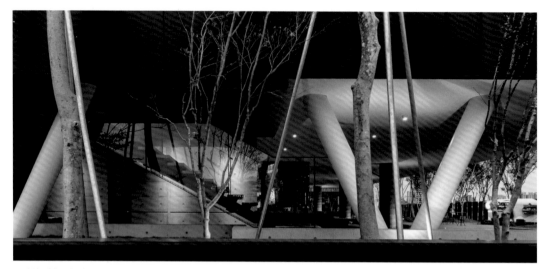

從建築到室內都由羅耕甫帶領團隊打造，不但受國際數十個建築專業媒體報導，更拿到2019WAF INSIDE世界室內設計獎，是台灣第一個獲獎的餐廳。

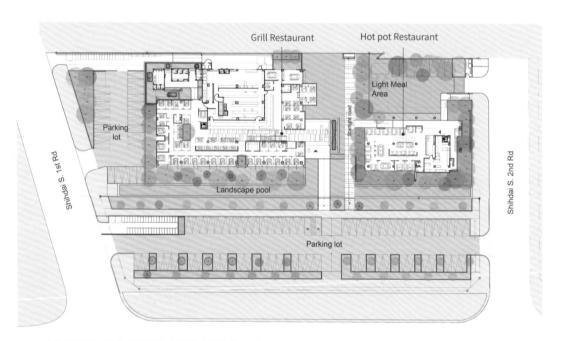

1.人流動線：進入餐廳前要先通過水景階梯，創造沉澱心情的準備享受用餐時光的儀式感。

2.客席設計：包廂形式座位沿建築四周設置，納入天光綠景，並思考每區最短服務動線配置。

有燒肉界南霸天之稱的「碳佐麻里」，創辦人邱彥騰早年在台南經營KTV，2002年看好台灣燒肉餐廳發展，原本想加盟高雄一家連鎖吃到飽燒肉店，不過加盟總部看了當時他選的地點後打回票婉拒，加盟之路不順的邱彥騰並沒有放棄開燒肉店，因緣際會認識了羅耕甫，雖然兩人都沒有做過燒肉店的經驗，但邱彥騰卻對店的樣子很有想法，提出用餐區不能讓人一眼望穿，要有隱蔽感的要求，羅耕甫對這個要求印象深刻，空間設計除了滿足商業行為功能的邏輯之外，在戶外規劃水池造景，室內運用能區隔又兼具穿透感的屏風，為顧客創造隱密的用餐氛圍，而且每間包廂風格都不同，每次來用餐都有新鮮感。開幕後爆紅一位難求，不到一年就在台南開第二家店。

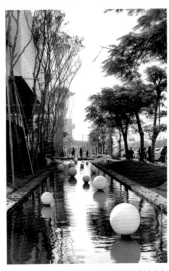

碳佐麻里時代園區建築體退縮並以水景、燈光、綠樹圍塑景觀，在繁忙都會中闢一方悠閒天地。

目的型消費，選址非傳統商圈

「碳佐麻里明確定位為目的型消費，開在偏僻的地點也不怕。」羅耕甫認為，碳佐麻里多年來能與其他燒肉品牌做出明顯區隔，第一是品牌定位清晰，第二是創造顛覆傳統商空的建築空間感。

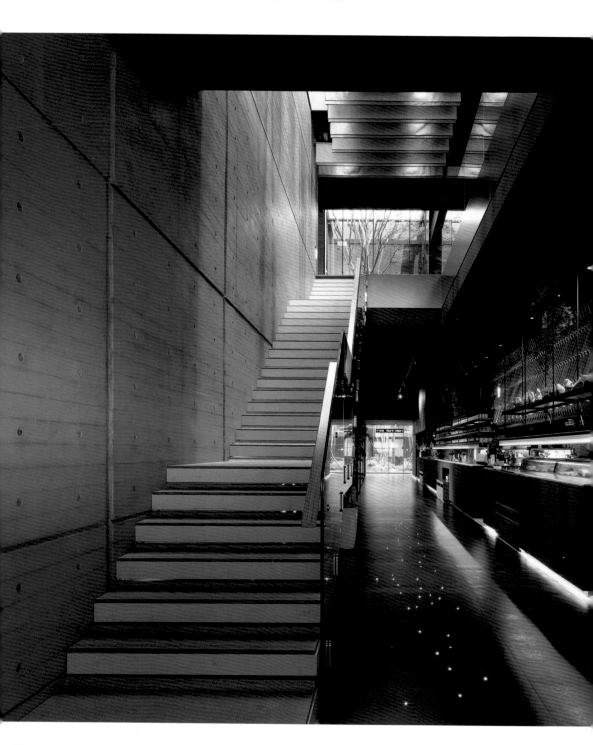

2018年底於高雄統一夢時代購物中心旁開幕的「碳佐麻里時代園區」，不論面積與造價皆打破另外三家分店的紀錄，基地約1,800坪，位置離購物中心步行已有一段距離，基地前方更緊貼著一塊市政府公有地阻隔動線不易抵達，但羅耕甫卻看見這塊地的無窮潛力。由於前方公有地早已經營停車場，他說服邱彥騰認養這片停車場作為未來餐廳之用，並規劃一座4米2的景觀水池作為餐廳主要出入口，且在餐廳前方留設5米半的綠化帶植樹，大刀闊斧在停車場與餐廳之間創造一條近120米長的人工水景河道，讓大量退縮的公共空間成為吸睛亮點，顧客從停車場走上景觀水池的階梯，進入餐廳的路程充滿儀式感。

滿足商業行為功能邏輯感性輸出

碳佐麻里時代園區除了碳佐麻里精品燒肉，還結合旗下湘菜沙龍、天鍋兩個品牌，兩棟建築毗鄰而立，羅耕甫以「自然環境、水、光影與綠樹」做為建築的設計概念，木紋清水模與玻璃打造穿透輕盈感，退縮5米半作為綠帶種植200多株樹木，搭配水景廊帶營造出都市綠洲，入夜後華燈初上的氛圍令人印象深刻。

一、二樓動線在入口分流，並以自然採光和綠樹端景各自引領懸浮樓梯與一樓廊道的動線，輔以人工照明設計創造局部情境，倒映於木紋清水模上的光影就是最動人的裝飾。

這些看似感性的設計背後有更深層的思考，羅耕甫認為近年國際設計趨勢著眼於回饋環境、結合本土文化及材料再應用，台灣擁有豐富的文化厚度與環保意識，商業空間也可朝向永續設計而非消耗式用過即丟，他鼓勵業主在基地環境實現碳中和的可能性，響應氣候變遷的議題。讓出大量空間綠化植樹與景觀水池作為餐廳主要出入口，是為了降低環境溫度；將近120米的景觀水池不但造就建築物畔水而立之姿，也有效減少空氣中的汙染物和灰塵。選址也考慮到整體空間的「碳中和」問題，基地與城市捷運共構，減少顧客與員工到店產生的碳排放。此

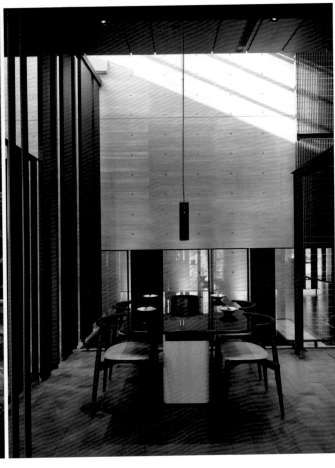

外，思考到引進自然光與室內空氣對流的規劃，在適當的空間置入玻璃框架植綠，並讓該空間地坪成為土壤的透水層。建築材料思考回收再利用的可能性，室內的透光隔屏使用金屬，模組化設計可於工廠製作現場組裝，縮短工期並降低現場汙染，未來也可拆解重組至其他場域或進入回收流程。這些基於環境與人的關係思考放入商業空間的規劃，讓「碳佐麻里時代園區」成為2019年INSIDE‧WAF世界建築獎室內設計當年度少數的台灣商空。

秉持環境永續及碳減量的角度設計，採用可持續循環使用的金屬模組化建材並控制耗能，於大尺度空間賦予小空間的隱蔽私密感，局部天花板降低可控制噪音。

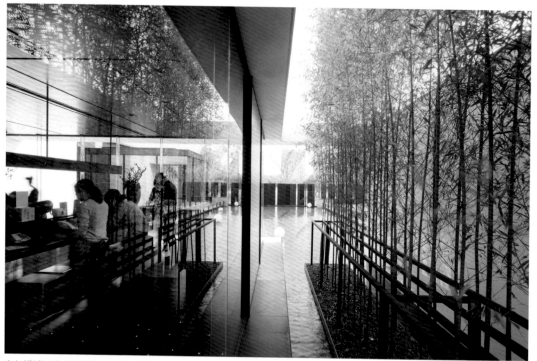

有如護城河的水道圍繞建築體，綠植倒映在立面玻璃與河道水面，模糊室內外界線，帶給顧客獨特的空間體驗。

品管師坐鎮廚房，服務管家控外場

回到餐廳最根本的料理，為了洞悉消費者對燒肉的偏好，邱彥騰花了不少心力研究菜單，肉品與副食、飲料品項豐富又有創意，尤其在肉品下了不少功夫，多年前率先使用美國安格斯黑牛，並以當時少見的冷藏濕式熟成方式處理，也開發非燒肉類料理，如網路評論超推的招牌「石燒蒜蝦飯」與壽司料理，讓顧客選擇多元，每次來都能吃到熟悉的味道與新意。雖然燒肉主要是由顧客自行烹調，為了瞭解顧客的感受與回饋，除了透過「顧客意見表」檢討服務流程，也在廚房設立「品管師」，若不符合出餐標準一律重新製作調整；外場服務也以「服務管家」取代服務生，在顧客用餐時照顧他們的反應與需求，給予完整的用餐體驗。

以具穿透感的屏風設計界定不同風
格的包廂空間，創造隱約可見卻又
看不清的曖昧空間感。

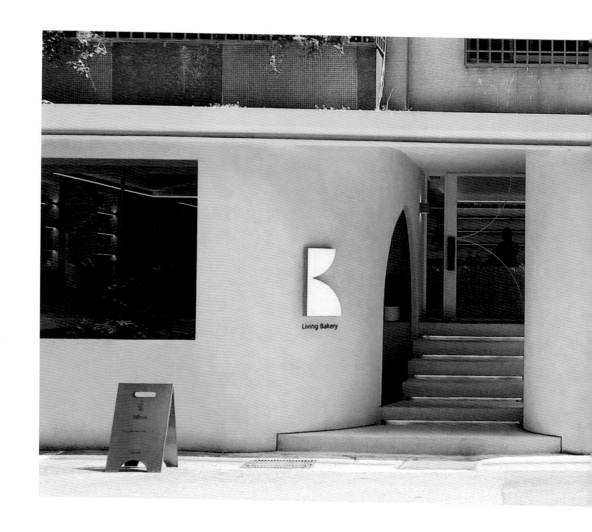

Case 3
以純淨飲食傳達人文價值
植感飲食創造淨 / 靜質感生活

近年全球暖化、Covid-19、戰爭、經濟等等紛擾，讓人處於一種集體焦慮感之中，個人能夠做出什麼改變與貢獻呢？三位因吃素相識，價值觀相仿的朋友，在面對失序的生活以及對身心健康的重視，覺得需要一點信念帶給人們力量，重拾對生活的信心，創辦Blivin的想法因而誕生，並從簡單日常的食物「植物系生吐司」，作為整個計畫的起點。

文・整理__楊宜倩 圖片提供__Blivin Bakery 植物系生吐司專門店

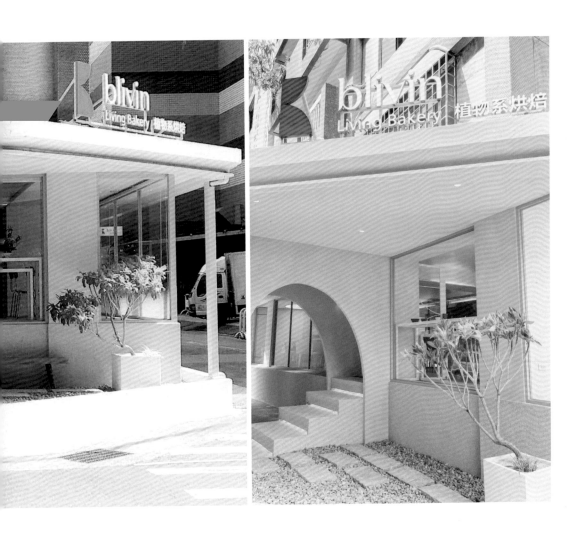

Project：Blivin Bakery 植物系生吐司專門店｜台灣台北市｜70坪
客群定位：年輕中產階級
客單價區間：NT.280元
Designer：開物設計AheadConcept｜楊竣淞｜aheadconceptdesign.com

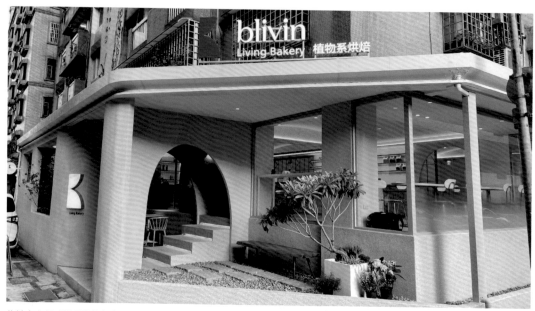

位於人文品味獨具的敦南商圈，外觀採用特殊塗料與洗石子材質呈現純淨簡約的空間氛圍。

花台面塗抿石子　面塗美特耐

1.人流動線：以6米吧檯為空間中心設計環狀動線，並以拉門彈性區隔場域。

2.客席設計：戶外座位區契合植感生活命題，拉大桌距僅規劃40個座位，並規劃一處需脫鞋入座榻榻米座位。

坐落於散發人文生活品味的敦南商圈，鄰近仁愛圓環和復興中學，純白簡約風外觀，綠植圍繞的低調外觀，這是「Blivin Bakery植物系生吐司專門店」從第一眼就想要帶消費者一種植感生活的印象。三位創辦人各自在不同領域發光發熱，因緣際會認識後發現彼此理念相近，深信純淨飲食是塑造健康的身心開始，其中一位有烘焙的背景，便討論起共同創業的可能，2019年動念，2021年3月開始籌備，2021年9～10月著手找點，到2022年4月開始試營運，雖然在疫情期間開幕，仍在網路上引發話題，吸引大批網美紛紛前來朝聖拍照打卡，與原先預設的劇本不同，也因社群媒體的推波助瀾，讓理念有機會傳播給更多不同族群。

藉食物與空間傳達純淨生活理念

品牌精神「一起創造植感生活」，植感是質感的擴充，是富含生機的意涵，像植物一樣，只要陽光空氣水就可以生生不息地孕育生命，在創立品牌時團隊不禁思考，人類是否也能夠採取像這樣的生活方式，不破壞自己所處的環境，同時又能夠發展

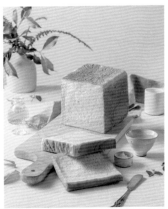

堅持純植物配方做出口感彈嫩的生吐司，除了販售整顆生吐司，也有甜鹹點菜單與飲品。

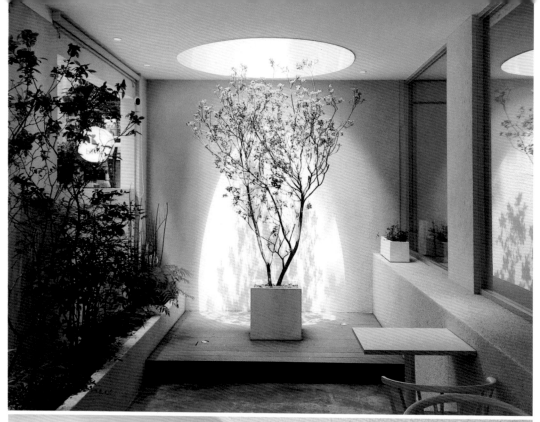

戶外用餐區開了一處圓形天井搭配植栽造景，甫開幕就被網美封為森林系韓風咖啡館，無心插柳卻成為朝聖打卡景點。

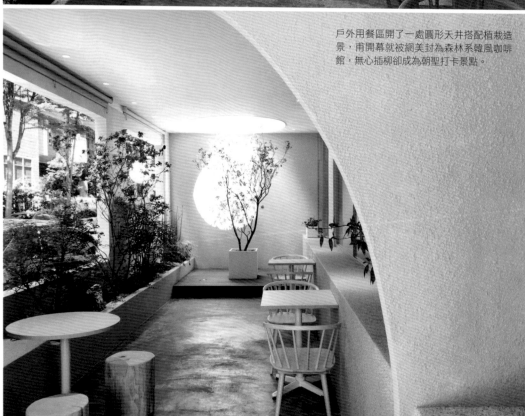

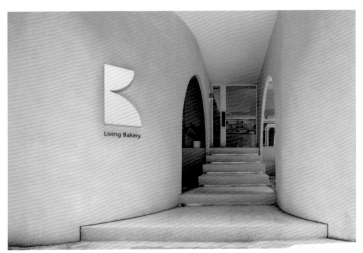

由於原始屋型建築條件，登上洗石子階梯才能抵達大門，宛如走在伸展台一般充滿儀式感，也是店內網美最愛拍照熱點之一。

生命的各種美好，這不就是我們內心渴求的文明的進行式嗎？選擇生吐司作為核心產品，是因為吐司與其它食材搭配性強，可用多元的方式吃到植物性烘焙產品，朝向大眾都能接受喜愛的口感研發，所有人都能品嘗享用，而非傳統素食概念先有了門檻針對特定族群推廣。為了給予顧客全面性的體驗，空間的氛圍就成了很重要的一環，將植物系生吐司宛如精品一樣地陳列在店裡面，購買的過程就如同在品味有質感的生活，因此從選址、品牌CI、菜單到空間，都回歸到生吐司的純淨簡單概念，希望透過吐司麵包可為生活帶來一種精緻的美感，不僅僅只是食物，更像是一把開啟植感生活大門的鑰匙，透過理念的溝通與傳達，讓人們通往幸福生活的道路。

以生吐司為靈感的純淨空間風格

以店名「Blivin」的B為發想，宛如山形吐司般延伸出拱門的意象，步上宛如伸展台的階梯推開大門，映入眼簾的室內空間可清楚看到三種元素構成：地板和傢具選用淺色原木質感構

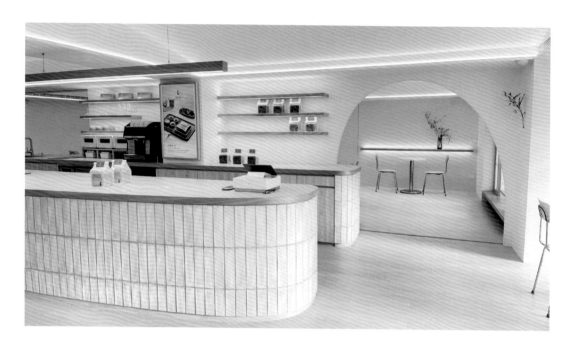

長六米的吧檯選用粉色磁磚作為立面的材質，象徵麵包出爐的窯；上頭各種器具以白色系為主，隱喻提供的餐飲和生吐司是從純淨的源頭誕生。

成，予人質樸溫潤的感受；牆面與天花板則以白色調為主軸，不過近看就會發現這些「白」有各種不同的質感因此呈現不同深度的白，牆面從日本引進各種質感的壁紙，類似珪藻土的手刮感，布料的紋路、和紙的觸感，引起深刻的感官感受；弧形天花板靈感來自於山形吐司膨脹的表面，同時也消解樓高的壓迫感。

長度六米的吧檯整合作業區與結帳區，立面選用粉色磁磚作象徵著麵包出爐的窯，吧檯上的各種器具也以象徵純淨的白色系為主。腰部以下的空間是木質調色系，腰部以上則是白色系，店內夥伴的服裝也以這樣的配色原則，白色的襯衫＋卡其色的褲子＋白色的鞋子，在基於配色的原則下可選擇不同的款式，回應品牌的定位與調性之外，也讓工作夥伴保有各自的多元性，透過包容創造和諧。回到研發生吐司的初衷，是希望創造一個和大自然和諧的生活態度，傳達「和諧的生活可以為自己和環境帶來平衡與永續」的概念。

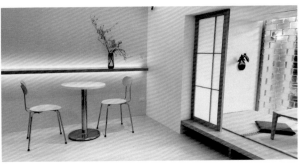

無奶蛋純植物烘焙減少負擔

一顆再熟悉不過的吐司麵包，其中其實包含許多要素才能形成一顆色香味與營養兼具的生吐司。品牌的研發師傅群經過了一年多的時間不斷嘗試與校正，要堅持不用烘焙常用來創造鬆軟口感的蛋奶，以純植物配方做出讓人滿意的生吐司，比想像中困難許多，經過18小時以上的繁複的工序，才能製作出口感潤澤有彈性、質地像絹絲般柔軟的生吐司。驅使團隊克服困難的動力，就藏在品牌名稱之中。

Blivin是由三組英文所組成：Bakery & Living，烘焙與生活的結合，讓烘焙可以為生活增添幸福；Believe in，有信念，深信某件事情；Be living，有生命力的，每一組辭彙都有不同層次的內涵，也是英文「Believing」的諧音。三者結合就是「用心做出充滿生機的幸福烘焙」。

經歷一年多的調整研發，突破了諸多難關之後，找出多種組合：更少熱量負擔的「淨能系列」，以優質的日本麵粉製作原味、草莓、巧克力三種生吐司，不只做出絹絲般的口感之外，熱量也比一般生吐司更少。更多能量的「賦能系列」，以優質的法國麵粉加上各種穀物製作出紅藜麥、核桃兩種生吐司。此外還有目前市面上少見的堅果生吐司系列，以及在國際肉桂捲日推出了全台首款「黑糖肉桂捲生吐司」，享受甜點的同時，一樣可以少負擔，多健康。

上圖左：以店名Blivin的B為發想，從山形吐司延伸出圓拱意象，形成入口拱門與弧形天花板造型，同時藉由間接照明讓空間感變高。

上圖右：榻榻米座位區，透明磚牆引入自然光線又兼顧隱私，創造純淨剔透的視覺感受。

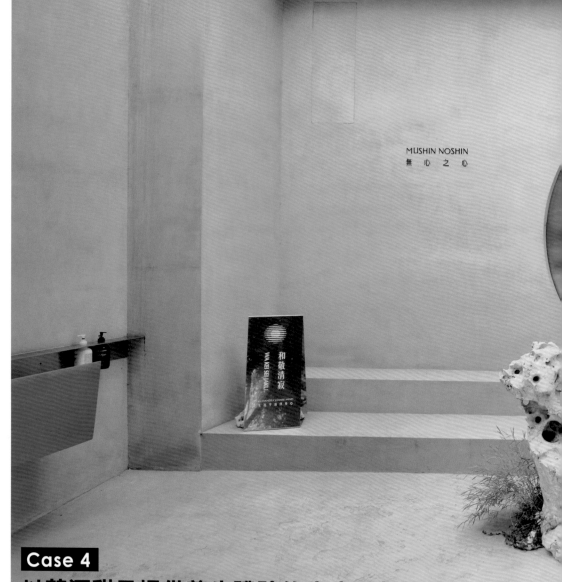

Case 4
以茶酒甜品提供養生體驗的療癒系餐飲空間
藉由儀式感創造洗滌心靈的消費體驗

疫情步入第三年，人們也逐漸適應後疫情時代之下的各種轉變，其中對「平靜」、「放鬆」、「紓壓」的追尋更是渴求，結合了東方禪學和日本侘寂美學的新形態餐飲空間「MUSHIN NOSHIN無心之心」（以下簡稱無心之心），正是這樣的存在。品牌主理人Timothy希望打造一個當代「禪的靜室」，為喧囂的城市闢一方寧靜的處所，藉由充滿儀式感的消費體驗，讓到訪的人們透過空間與飲食，放下日常生活的雜念與紛擾，藉由一盞茶、一杯酒，感受「無心之心」的境界。

文__程加敏　攝影__Amily　資料暨圖片提供__MUSHIN NOSHIN無心之心、Fig & Grape Design Group菓蒔設計社

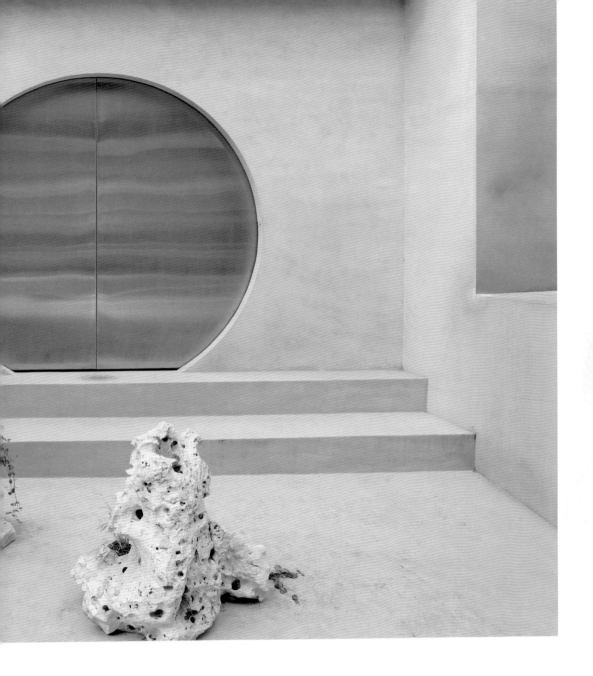

Project：MUSHIN NOSHIN無心之心｜台灣台北市｜44坪
客群定位：20～40歲女性上班族
客單價區間：NT.280～1,100元
Designer：Fig & Grape Design Group菓蒔設計社｜Kai｜www.fig-n-grape-design-group.com

入店前需先在戶外洗手，象徵在此洗淨一切的繁雜憂慮，展開獨特的消費體驗。

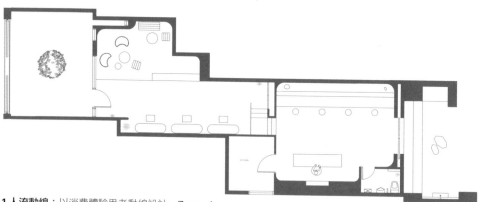

1.人流動線：以消費體驗思考動線設計，Zone 1
以一字型動線為主，留有過道使人流可順利導入
Zone 2區域。

2.客席設計：呼應新型態餐飲空間，捨棄常見桌
椅形式，Zone 1設計臺階形式的座位區；Zone 2
考量變動性以活動傢具為主。

無心之心隱身於台北東區的巷弄之中，Timothy以「Wellness」出發，將西方注重身心靈的概念與東方養生概念結合，將空間分為Zone 1與Zone 2，提供不同型態的消費方式與餐點，讓造訪此處的人從生理與心理層面都能得到關注與照護，並感受到洗滌與沉澱。

販售「健康生活即美學」的生活理念

無心之心，從命名、空間設計、餐飲品項的設計規劃，皆扣合「養身且養心」的理念，在後疫情時代這樣的概念也成為吸引客人到訪、想一探究竟的誘因。目標客群鎖定於20～40歲之間的女性上班族，她們追求生活美學，同時渴求心靈放鬆，願意為了自身健康接受養生的概念與飲食。Timothy表示，選點時看過無數店面，無心之心位於大安區安東街的地址身處巷內，門口正對大片公園，與身後車水馬龍的市民大道形成強烈的對比，也與品牌希望能在城市中闢一方靜室的宗旨不謀而合。

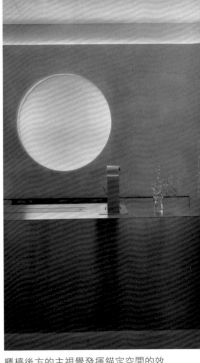

櫃檯後方的主視覺發揮錨定空間的效果，同時也讓觀者感受到平靜。

店內分為Zone 1與Zone 2兩大區塊，Zone 1希望剛接觸品牌的客人，能有初嘗平靜的感受，此區以提供導入養生概念的茶

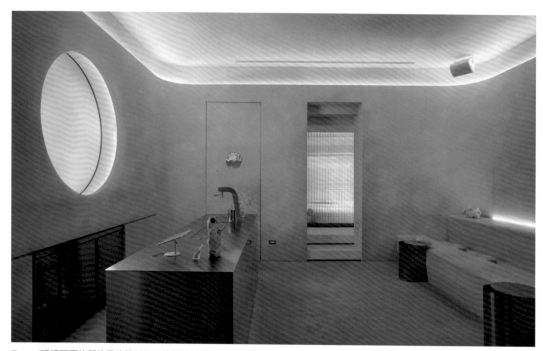

Zone 1延續門面的所使用的塗料與不鏽鋼等材質，藉由弧線與燈光安排強化視覺感受。

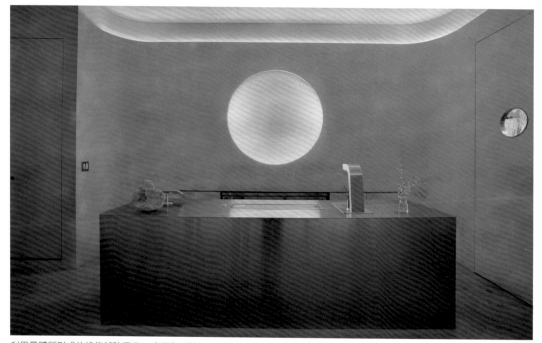

利用量體所形成的線條鋪陳燈光，映照出不同材質的紋理，使空間散發靜謐感。

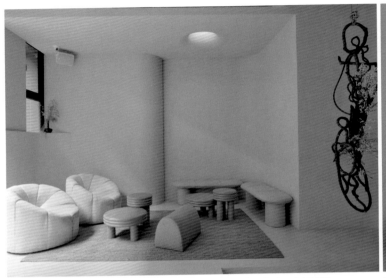

Zone 2空間同時兼具多功能場域功能，客席以各式的布面傢具為主，方便移動。

座椅與桌子的高度跳脫常規尺寸，傳達品牌隨心、不拘束的意念。

酒與甜品為主，每人低消NT.280元，可接受預約，同時也為偶然到訪的顧客敞開。Zone 2希望帶給客人紓壓與放鬆的體驗，以每人NT.1,100元的價格，提供分子甜食、茶與自然酒，菜單設計導入節氣食補的概念，運用Fine-dining技法呈現細緻的口味與精巧的盤飾，同時藉由視覺擴張客人對美學的認知。由於Fine-dining甜點工序繁複，此區採純預約制，客人可透過網站inline預約訂位。

藉由儀式感創造獨特的消費體驗

進入無心之心前，必須在戶外區域洗手象徵洗滌心靈，靈感取自去日本神社參拜前，需先在「手水舍」洗手以示淨身的儀式感，這樣的設計安排意外地對應到後疫情時代，強調勤洗手、注重消毒的生活型態。拱門後的空間即為Zone 1，此區提供以功能導向設計的八款茶飲，分別具有「暖身、舒眠、放鬆、滋養、減壓、降火、養顏、平衡」等功效，以圖卡取代文字菜單，店員會引導客人按照直覺抽取卡片決定飲品，如同塔羅牌

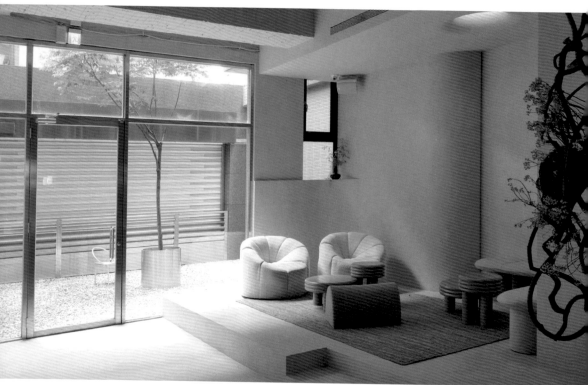

Zone 2與戶外區域相連，庭中綠植讓人感受自己與環境的連結，從而懂得放鬆，感受寧靜。

抽牌的點餐方式在網路上造成話題，店長也分享許多客人抽到
的圖卡，正代表自己身體所需調養關注的部分。

Zone 2與戶外空間Zone 3相連，依循由外而內的動線，賦予
顧客探索現代桃花源的趣味感受，藉由套餐的出餐順序逐步鋪
陳放鬆的氛圍與心境。此外，重視五感體驗的品牌也特地請調
香師打造專屬無心之心的香氛，利用嗅覺連結記憶，優化顧客
到訪的消費體驗。

將「禪」的現代風貌體現於空間中

為無心之心操刀空間設計的Fig & Grape Design Group 菓蒔設計社主理人Kai指出，Timothy前來洽談時就做足功課，也提出許多日本茶室空間的參考資料，考量品牌定位與獨特的經營型態，他開始思索如何在空間上反映出「禪」的現代風貌，以大量的弧形線條呈現圓融、休養的感受，同時呈現新潮與古典共存的意識形態。為求鬧中取靜，設計師與Timothy討論後改了空間入口的方向，門面以質樸的微水泥塗料鋪排立面與地面，塑造清寂之感，拱型線條的大門採分半對開的形式設計，面材使用不鏽鋼，為禪意空間注入具有現代語彙的精神性。庭前擺放的奇石頗有枯山水的意境，放置於此用於增加無心之心現代感的禪意。

室內空間依據消費旅程與感受設計，自戶外洗滌淨身後，進入到Zone 1，希望能領人進入沉澱、逐漸靜下心來的階段，天地壁延續戶外的微水泥質地，自然將視覺聚焦於如夕陽漸層般的主視覺設計上，刻意限縮空間中的量體，僅留下不鏽鋼吧檯與沿著動線而設的臺階式座席，讓人逐步感到放鬆。

銜接Zone 1過渡到Zone 2的中介空間，參考日本茶室設計限縮高度的手法，呈現「謙卑」的態度，藉由臺階的起伏鋪陳空間轉換的節奏，Zone 2以原木與洞穴的原始感為概念，取近似紙張彎曲交錯的線條加強空間的流動感，採用暖色礦物塗料，以手工塗抹製造粗獷的質地，與Zone1做出明顯的視覺區隔同時強調心境感受的轉換。自由散落的座位打破既定的用餐座位模式，考量場域的變動性，選用各式以布面為主的座具，讓人在體會「無心」的同時，也能藉由空間、軟裝所營造的氛圍增加客人在空間中的專注力度與平衡感。

初來無心之心的客人，可嘗試美顏桃膠燉奶與養生茶的組合，感受以食養心的體驗。

茶飲品項以圖卡取代，Tasting Menu同時也是作畫小卡，鼓勵客人畫下心中想法。

Project：時飴 ｜ 台灣台北市 ｜ 45坪
客群定位：25～35歲女性族群
客單價區間：NT.350～410元

Case 5
虛實串聯的千層蛋糕專賣店
低飽和奶茶色打造時髦INS風

從網路電商、外帶取貨起家，並創下開賣必秒殺的千
層蛋糕品牌「時飴」，如今終於正式成立仁愛旗艦
店，讓甜點控多了一個品嚐下午茶的好去處，不過客
席座位間距寬鬆且數量僅4桌，加上飲品種類控制在
10個以內，就是為了能降低人事等固定成本支出，並
藉由網路與實體串聯，壯大品牌聲量之餘，賦予主要
外帶客人一個美好氛圍的購物體驗。

文__許嘉芬　攝影__Amily　資料暨圖片提供__時飴

一走進時飴立刻被眼前的花藝裝置所吸引,如懸浮的磨石子座椅,提供客人拍照打卡之外,若外帶訂單較多也可在此稍作等候,紓解人流聚集於櫃檯。

(圖片提供:時飴)

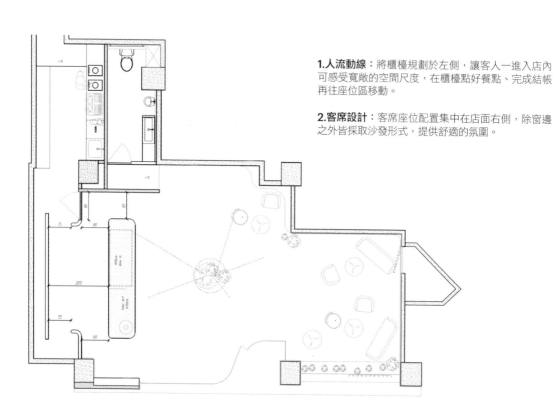

1.人流動線:將櫃檯規劃於左側,讓客人一進入店內可感受寬敞的空間尺度,在櫃檯點好餐點、完成結帳再往座位區移動。

2.客席設計:客席座位配置集中在店面右側,除窗邊之外皆採取沙發形式,提供舒適的氛圍。

過去一直主打外帶取貨的千層蛋糕專賣店「時飴」，2022年3月終於推出了旗艦型內用門市。創立至今約6年，時飴甜點師劉星君（Claire）當初選定千層蛋糕為主要販售品項，在於千層蛋糕主成分單純，且外型視覺吸睛，因而投入研發，花費長達9個月的時間才開發出厚度僅0.5mm、入口即化的餅皮，即便僅販售千層蛋糕，不過開業到現在推出高達50多種口味，尤其台灣茶系列深受消費者喜愛。為降低營運成本，時飴最初以網路銷售為主，直到2017年5月在台北市赤峰街成立取貨門市，但門市只有3坪大，每週僅開放二天、一天半小時的取貨時間。

網路串聯實體門市，單一品項豐富口味選擇

時飴營運總監巫廷璽笑稱或許有人認為時飴是很傲嬌的品牌，不過背後用意其實是減少人事開銷，專心投入蛋糕製作。即便赤峰門市開幕造成大排長龍，加上Lady M進駐台灣所吹起的千層蛋糕風潮，一度提高營業額，然而僅靠粉專、缺乏任何行銷的長期營運模式下，讓營業額逐漸下滑，巫廷璽坦言團隊曾

仁愛旗艦店以外帶為主、內用次之，座位數不多，都採用沙發座椅營造舒適體驗。（攝影：Amily）

口字型的玻璃立面設計，為室內注入明亮的採光氛圍，同時可身兼現場候位等待區。（攝影：Amily）

純淨的白色框架之下，置入柔和與優雅的弧線造型，配上溫暖的奶茶色傢具，一點金色與大理石材元素，勾勒出女生最愛的甜美感。（圖片提供：時飴）

想解散，重新檢討之後，開放赤峰店內用與廣發媒體宣傳，以及建置完整的官網，終於重見曙光。步上穩定銷售階段後，巫廷璽認為若不再做點改變，時飴終究又會停滯、鈍化，團隊因而決定跨出中山區往東區擴點。「網路與實體體驗串聯非常重要，赤峰店雖然後期也能內用，但座位、空間非常狹窄，再者蛋糕代表慶祝、歡樂，更應該讓取貨或內用過程擁有美好的儀式感，」巫廷璽表示。

最終時飴選定落腳於仁愛圓環周邊巷弄，巫廷璽說，東區商圈光環或許不如過往，但相對租金壓力較小，且在地居民消費力具有一定水平，不過即便旗艦店空間坪數大，卻刻意縮減客席座位，他接著解釋，當初設定仁愛旗艦店還是以外帶為主、內用次之，所以座位數不多，但幾乎都是沙發座椅，希望讓客人坐得更加舒服、愜意。

簡化飲品選項，加速服務流程

由於客席數少，營業時間僅7小時，因此店員僅配置1～2人就已足夠，同時簡化飲品選項，這些都能大幅降低營運上的壓力，服務流程也儘可能地單純，客人來到時飴直接在櫃檯排隊，點好蛋糕、飲料一併完成結帳，接著往客席區移動，客人內用完畢就直接離開，不用再一次到櫃檯買單，其實也縮減雙方時間。現階段也不提供預約訂位，都是現場候位，無須人力額外處理作業流程。

仁愛旗艦店開幕初期以美食、時尚媒體宣傳為主，搭配臉書粉絲團與官網布局，對舊客人或是時飴的粉絲來說，獲得新鮮感，同時帶動吸引新客人。巫廷璽認為，旗艦店型的內用算是附加價值，能透過新舊客人拍照創造傳播效應，擴大自然流量，更大的用意是希望讓網路下單取貨或是外帶客人，對於購

整模千層包裝為呈現蛋糕的外型與精緻，特別選用透明盒裝，切片蛋糕則是簡約白色調搭配LOGO貼紙，讓品牌更為突出。
（圖片提供：時飴）

買過程當中的體驗留下記憶，讓他們產生「買到一個很有質感的蛋糕」的感受。

簡約優雅氛圍打造女性最愛的甜美風

為著重空間的體驗，時飴團隊一次承租下3個小店面，打通隔間獲取最大寬幅的立面與坪數，並擷取蛋糕的圓形線條為靈感，置入優雅柔和的弧線，成為吧檯、打卡拍照區，包含傢具、燈飾挑選自然也扣合著此主軸。而可移動式的傢具，也讓空間更有彈性，可因應疫情變化隨時調整動線距離。

環顧室內，整體以簡約白色框架構成，吧檯背後的品牌主視覺採用玫瑰金烤漆背板打造而成，搭配上古銅金英文招牌字體，鮮明且襯托出高雅質感。巫廷璽提到，原本也考慮過將吧檯設

以外帶、預約訂購制起家的時飴，因商品種類眾多，捨棄一般公版網站形式，找來工程師針對不同產品組合與訂購方式架設官網，依據季節限定、熱銷風味、門市切片組合、全台宅配等清楚分類，讓消費者可以快速找到自己需要的蛋糕品項，同時若為店取，下單後會收到一組QRcode條碼，到店後出示條碼就能立即完成取貨動作，減少等待的時間，同時也不限訂購人親取，可截取QRcode條碼委託親友或是外送平台取貨，大大提高便利性。

立於進門處，但為了創造更寬敞的空間尺度，特意改為規劃在左側，一方面避免人流動線造成擁擠，維持友善的社交距離。與此同時拉大吧檯的尺寸比例，咖啡機等飲品製作同時設於內場，讓外場呈現如飯店LOBBY般的氣勢與氛圍。不僅如此，時飴也捨棄一般甜點店必備的蛋糕櫃設備，一來是難以維護，更潛藏篩選客人的營運模式，巫廷璽補充說道，仁愛旗艦店賣的是早已認識時飴品牌的客人，不太會有過路客，所以在於門面招牌設計甚至僅保留法文名稱。

由於蛋糕採每日從中央廚房配送，內場空間最主要是冰箱，佔據約三成坪數，其餘七成規劃為外場。一走進時飴便會發現以磨石子打造的圓形座位，垂墜型燈具更結合花藝裝置，此處不僅是外帶等候，也讓客人們能端著蛋糕擺拍，提供拍攝背景達到上傳打卡、創造網路流量的機會。

為了店內空間的整體性，時飴同時訂製白襯衫制服，V領搭配特殊袖口設計，簡單又具有設計感。（攝影：Amily）

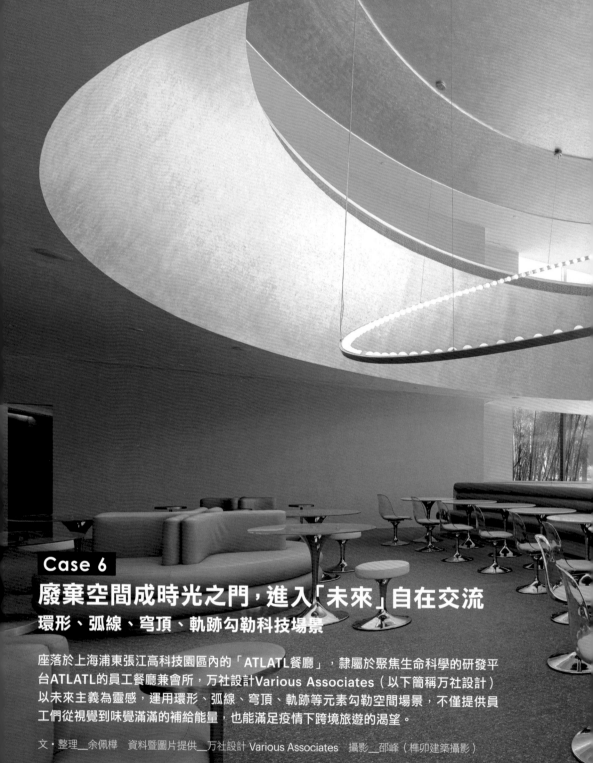

Case 6
廢棄空間成時光之門，進入「未來」自在交流
環形、弧線、穹頂、軌跡勾勒科技場景

座落於上海浦東張江高科技園區內的「ATLATL餐廳」，隸屬於聚焦生命科學的研發平台ATLATL的員工餐廳兼會所，万社設計Various Associates（以下簡稱万社設計）以未來主義為靈感，運用環形、弧線、穹頂、軌跡等元素勾勒空間場景，不僅提供員工們從視覺到味覺滿滿的補給能量，也能滿足疫情下跨境旅遊的渴望。

文‧整理__余佩樺　資料暨圖片提供__万社設計 Various Associates　攝影__邵峰（樺卯建築攝影）

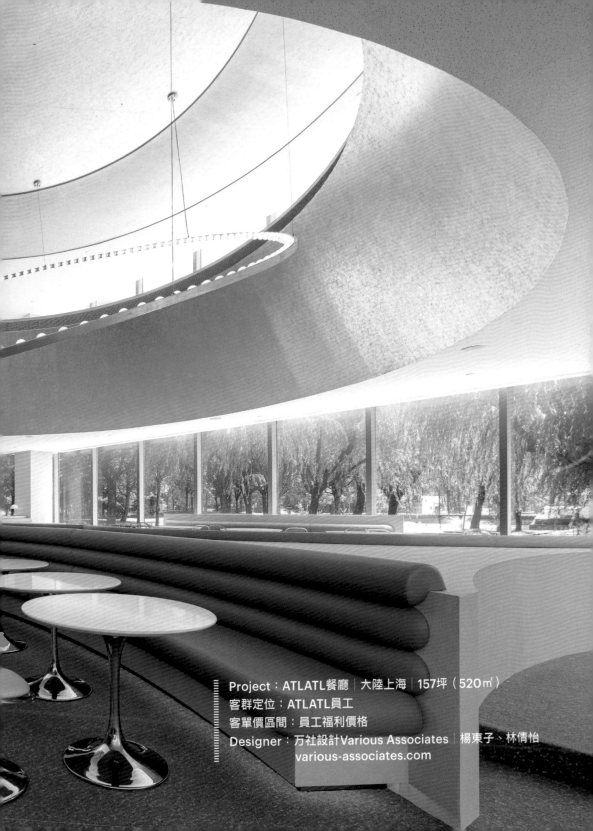

Project：ATLATL餐廳｜大陸上海｜157坪（520㎡）
客群定位：ATLATL員工
客單價區間：員工福利價格
Designer：万社設計Various Associates｜楊東子、林倩怡
various-associates.com

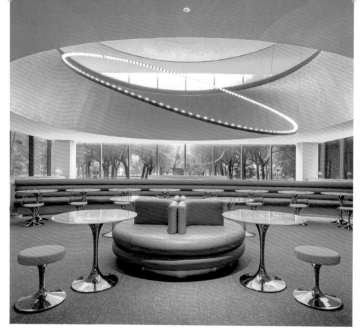

設計團隊在形塑空間時，局部以玻璃幕牆為主，拉近人與戶外綠意的距離。

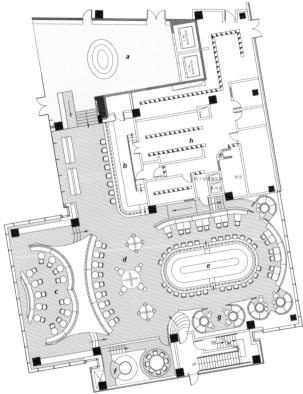

1.人流動線：空間劃分出餐廳、咖啡吧、酒吧等區，可按需求展開用餐、小酌交流的行徑動線。

2.客席設計：依據不同功能屬性及私密程度展開不同形式的座位設計。

上海浦東張江高科技園區裡聚集了世界頂尖的生物醫藥、積體電路、航空航太等「硬核」產業，因此有「中國矽谷」之稱。同樣也進駐於此的ATLATL創新中心，其業主希望提供團隊一個兼具用餐、交流的空間，特別委託万社設計將園區內一處約157坪的廢棄場地，重新改造為ATLATL內部研發人員在工作之餘的能量「補給站」。

以時間概念作為空間的設計主軸

由於「科技感」、「未來感」是業主對於此次專案空間氛圍最直接的想法，万社設計從產業本身抽絲剝繭後，以「時間概念」作為此項目的核心關鍵，透過不同時期的「未來感」存在在不同時代的理解，做設計闡述的同時也釐清「何為未來，何為過去」。

整個項目的故事線以「等候廳Waiting Hall」的時間概念來衡量未來，在等候中等待未來、日復一日。設計團隊嘗試從「總結過去」開始，反推未來主義的空間設計實驗。跳脫單向前行

將光源幻化成弧線、軌跡，再搭配穹頂元素，營造出宛如太空般的效果。

空間內的座椅均為客製化，不僅造型符合人體工學，材質也以皮革為主，柔軟舒適。

的時間軸，以「現在」作為原點並前後雙向延伸，既是連結過去的輝煌與未來的想像，同時又能創造多維度跨時空的「未來復古」場景體驗。

自從疫情席捲全球以來，打亂了大家過去習以為常的步調，就連「出國旅行」也變得不易，建構在未來時空場景下的 **ATLATL**餐廳，讓員工可藉由轉換場景滿足後疫情時代下跨境旅遊的渴望。設計團隊透過還原人類對宇宙最初始的幻想畫面，構築流線型的舒適度與未來感，但近代人們對未來的幻想永離不開宏觀的畫面、如宇宙、天體、時間軌跡，於是將圓、弧線、球體相關的幾何語彙，貫穿於空間結構、介面及傢具的設計表現，呼應星際間的星體運行軌跡。

此設計另一特色之處是設計者利用色彩作為提引，一方面將自然的「綠」與科技的「灰」調和出灰綠色，作為空間的主色

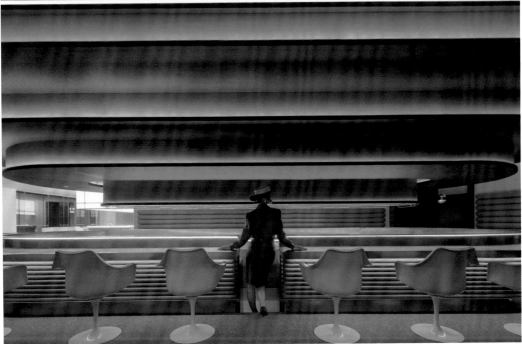

空間的主色調灰綠色是以自然的「綠」，結合科技的「灰」所一同調和出來的。

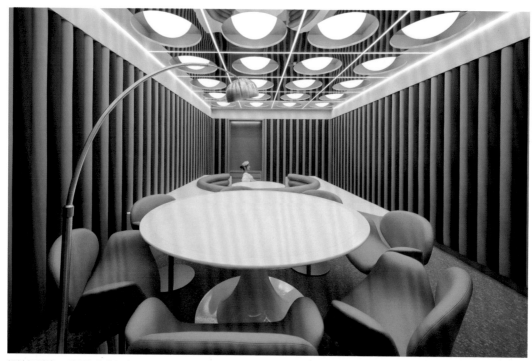

設計師延續20世紀留給世界濃墨重彩的印象，將經典色系被覆上一層代表未知的「灰度」，視覺感受更為柔和。

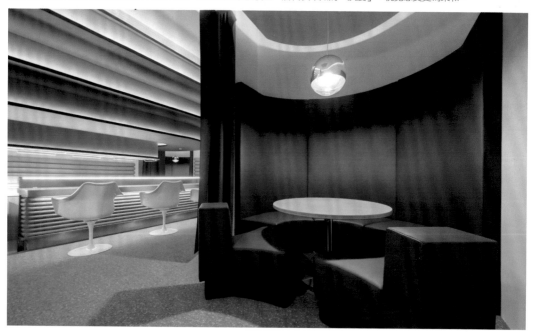

半開放的設計，宛如獨立小包廂般，讓同仁可以自在地用餐。

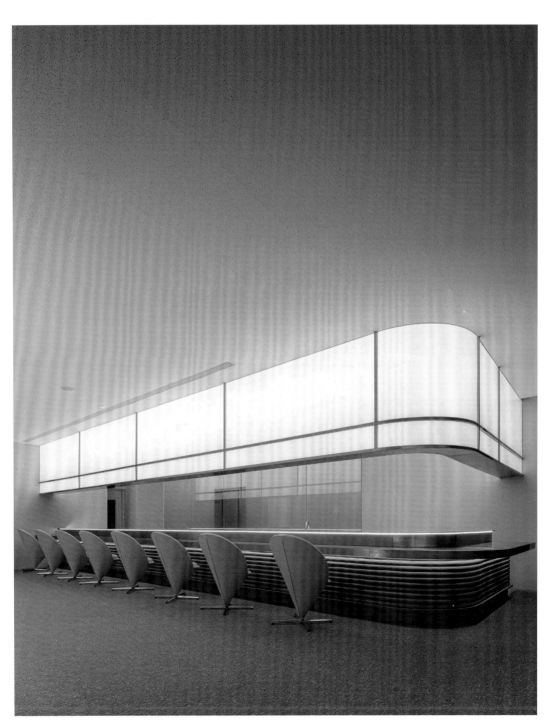

咖啡吧區搭配柔黃的光源，藉由光線使用放鬆，好好地享受咖啡的美味。

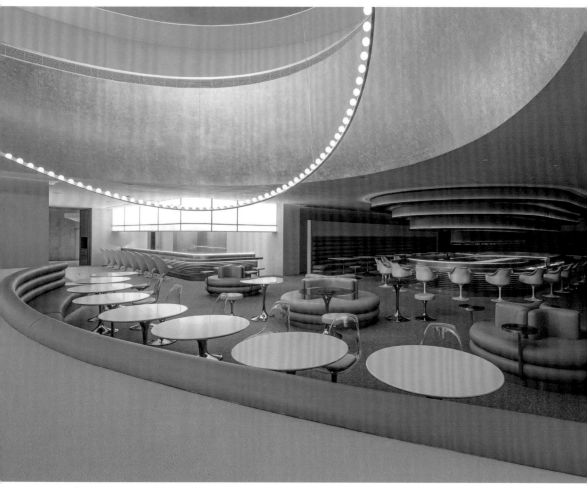

空間裡除了用餐區，另劃設了咖啡吧、酒吧區，讓員工可以小酌放鬆一下。

調，不同深淺的大面積色塊、無時間印記的可塑材料，在電影般的強大表現力和幾何構圖方式下，以一種可接觸的方式存在；另一方面也將綠、藍、黃這些經典色系，被覆上一層代表未知的「灰度」，視覺感受更為柔和，彼此調和並點綴空間，讓員工走進所設定的場景裡，就像回到過去的未來一般。

餐廳結合酒吧，滿足員工用餐、休閒與社交

該空間原本是個廢棄的員工餐廳，設計師在考察地形特色時發現到，複層形式使得空間樓高相當地高且非常空曠，因此局部空間以玻璃幕牆形塑場域，在歷經疫情的時刻裡，受限無法自由出入園區內各處時，在用餐區仍可透過玻璃圍幕依然能欣賞到戶外自然光和綠意，不怕悶出病。

設計最初業主便提出希望該空間除了用餐，亦是團隊們短暫放鬆、甚至是工作交流的場域，基於此要求，設計團隊依據不同功能屬性及私密程度展開平面包含餐廳、咖啡區、酒吧區的布局，各區域之間保有一定尺度，可隨時因疫情變化調整入內的人數管控，讓相關員工可在一定的距離內用餐，避免近距離的接觸。

比較特別的是，此空間原先在群體用餐人數上提出了要求，因科技研究人員一般多以「小組」為單位，業主希望這個地方也可以是他們就餐及討論工作的區域，因此設計團隊按需求規劃了6人、8人、甚至10人的專屬用餐座位設計，方便小組們可以一起用餐，也能在此做工作上的討論。在設計上納入了半開放式的座位包廂設計，面對疫情時代下，獨特的形式它發揮了另一項作用，讓人乘坐其中感到舒適並獲得保護外，亦不會全然阻斷人與周圍環境的關係。

也正是因為這場疫情，讓「無接觸經濟」更備受重視，在前期規劃中早已將二維碼點餐付款等自動化服務納入，不想在餐廳內用餐者，點完餐、刷一下條碼即可完成支付並取餐帶回座位食用，安全又快速的付款交易，免去疫情中不必要的距離接觸。

Project‧小大董｜藍調藝術餐廳｜大陸上海｜211.75坪
客群定位：年輕中產階級
客單價區間：人民幣200元
Designer：AD ARCHITECTURE｜艾克建築設計
謝培河｜www.arch-ad.com

Case 7

精緻親民新潮烤鴨創新料理
環弧圍塑迷幻光影勾動都會時尚男女

上海，一座新潮、先鋒、海派、文藝、萬象皆潮與巨大
張力的城市，於2021年11月開幕的上海久光中心，正
座落於城中的新興鬧區，融合新商業生態與場所營造思
維，位於購物中心內的「小大董｜藍調藝術餐廳」（以
下簡稱小大董），為大董Dadong針對年輕客群規劃的
子品牌，空間設計與氛圍營造承襲子品牌的藍調狂想曲
精神，以更抽象化的方式詮釋現代都會生活迷幻游離的
各種偶然與巧合。

文‧整理__楊宜倩
圖片提供__AD ARCHITECTURE｜艾克建築設計、大董Dadong

冷調藍光隱現在充滿險象的塊體情境中，曖昧光影讓空間釋放喘息空間，醞釀微醺情愫。

1.人流動線： 以多個環形切口塑造迴遊動線，賦予顧客神秘向未知探索的空間體驗。

2.客席設計： 沿牆規劃2～4人卡座，另以弧形圍塑出相對隱密的藝術包廂區，與水吧形成曖昧窺視關係。

1. 設計顧客需產生高度情感共鳴，創造出暫離現實的自由想像。
2. 社交距離被重新定義，親密隱私密友型聚會取代聚眾式飲宴。
3. 空間設計藝術化與用餐儀式感的營造，提供跳脫日常的體驗。

大董餐飲的子品牌小大董延伸母品牌的理念，從中汲取大董品牌性格中更輕鬆的一面，並從情感面設計體驗，以喚起顧客的情緒或想法，激發社交場所中體驗者的情緒共鳴，產生的此種情緒亦是表達品牌基因新潮時尚、迷幻冷調的感知的結果。

小大董

品牌CI脫胎自數個大小不一的環形交會，以藍色為品牌主色，纖細筆挺字體藉筆畫與字距形成流動感。（圖片提供＿大董Dadong）

在藝術空間品味精巧考究親民套餐

開發小大董子品牌，是考量欣賞認同大董品牌的客群不同的餐飲目的需求，有時候只是兩三個人想找地方吃頓便飯，這時客單價在人民幣200元左右，以烤鴨定位走大眾化兼顧性價比的小大董，能讓顧客較無壓力地經常回訪。但若只是消費便宜了40～50％的副牌，在競爭激烈的餐飲紅海是不夠有力的，因此小大董從定位客群的心理與社交狀態進行探索：年輕、時尚、新潮藍調、擁有無限活力，以及浪漫的想像力與創造力，這些特質猶如Rhapsody（狂想曲），迷幻的空間響起著緊密契合的鼓點與迷幻藍調音樂，定調了「小大董」以虛空清透的光影創造迷幻衝突的色彩，吸引具有一定消費力同時帶著「藝術範」的都會時尚男女。

空間平配汲取品牌精神，將相交的環根據入口、內外場配置、顧客及服務動線切出開口。

回應客群定位，菜式方面「小大董」的菜單只有大董的15％，菜品與大董重覆性低且會重新創作，擺盤精緻考究，分量小巧，價格親民，單點合菜人均消費在人民幣100～200元，而人民幣198元就能吃到董氏燒海參套餐，酥不膩烤鴨套餐也不過人民幣100元出頭，還有羅勒煎薄切牛肉套餐等可供顧客選擇。雖然店鋪面積以大陸的餐廳來說不大，但在約150坪的空間中僅規劃了106個座位，桌距大，桌面大，除了用餐體驗更舒適之外，也反映了經歷疫情後室內社交距離的尺度拉開了，與陌生人分享大桌的「不預期」用餐體驗，轉變為與三五密友「可預期」的約會，因此空間帶給顧客的情緒體驗更形重要，設計語彙從過往有形的硬體裝飾走向非物質性材料的氛圍展現。

約好的用餐計畫賦予儀式感

為了避免久候加上大陸美食App如大眾點評、美味不用等、美團普及發達，顧客要到店消費幾乎都會預先線上訂位，就能從App即時得知大約要等候多久，此外店家也提供電話預訂

入口廊道以鏡面反射營造挑高尺度的空間體驗。

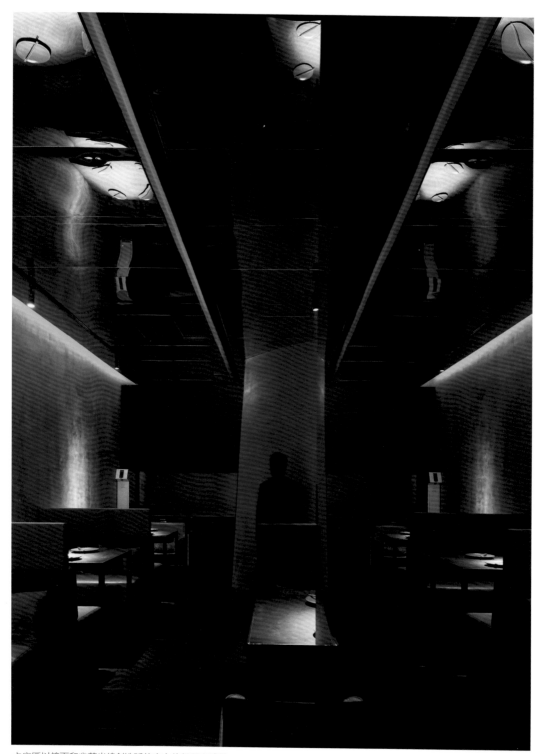

卡座區以鏡面和幽藍光線創造延伸向上的超尺度體驗。

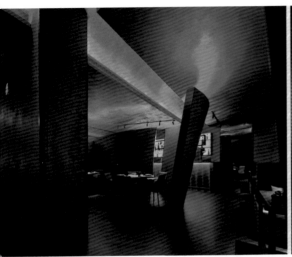
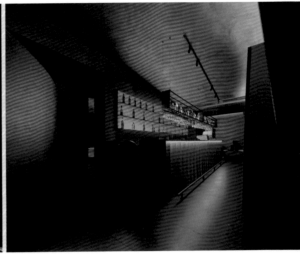

開放設計吧檯區與其他座位區彼此串聯，讓粉色光線暈染滲透其他空間暗示交流。

管道。餐廳的入口是情緒轉換的場域，同時也形塑顧客對品牌的第一印象，顧客在大門由接待員帶位走在藝術漆質地牆面圍塑的弧形廊道，透過牆面的開口得以窺看局部形成一種期待心理。落座後可選擇人工點餐或自助點餐，上菜由自動化機器人送餐，服務員向顧客介紹菜品，一個時間段有5位外場服務員分工，透過自動化設備節省送餐人力，將人力放在讓顧客留下印象的寶貴互動時間。即使是現場取號候位的顧客，也有餐前服務員照顧，等候時送上茶水、菜單與酒水單，由餐前服務員預先協助點單也可自助點菜。而用餐空間狀態的表達與設計都是經過思考的產物，諸如用餐人數與當下狀態，體驗者需要被帶動何種情緒，空間的離聚、開合，以及餐吧的客群狀態對應，是三五成群或一二知己，其對立的場所感受與氛圍是必須進一步推敲細部空間構成。大董集團下的品牌，增加餐廳附加價值的方法是「審美」體驗，從消費者心理出發設計消費旅程體驗，同時也是一種行銷手法。

雙人座位之拉開適度距離，維持一種心理安定下的聯繫感。

位於座位區中心的散座，塗布藝術漆的牆面切口透入水吧的迷離光影。

情緒空間沉浸於冷調迷幻氛圍

門店入口採取隱蔽與迂回曲繞設計，藉由空間形態的流動引導顧客身體與情緒的發散放鬆，目的是調動顧客的情緒與意識節奏變化，以誇張、變形、抽象的現代美學，再透過天花板鏡面的重疊影像帶出魔幻意象，強化空間中衝突又平衡的現代冷調基底。空間並未設計端景主牆等鮮明的意象，而是透過藝術漆、通體磚（無釉磚）、透光膜、不鏽鋼等材質在細微處說話，光線投射倒映於不同質地、透光性、反射性材料上的變化，傳達從現實物質中剝離的精神層次感受。

圍合的弧形牆面希望在社交情緒中產生安全的距離感，以物理形式阻隔創造獨立的包廂。空間中間散座區，透過鏡面反射延伸出向上的張力，這種張力是製造場域聚合的一種力量，能激發用餐者流露出放開甚至激越的情緒意識。水吧區以迷幻暈染的光影設計，將場域情緒力量擴大，呈現爵士與龐克音樂內在迷幻的精神力量，在空間中以時而緩慢悠揚、時而激進的節奏流動著，揭露出窺探與空間互動的感受，最終形成一種自由、魔幻又激進的藝術氛圍。

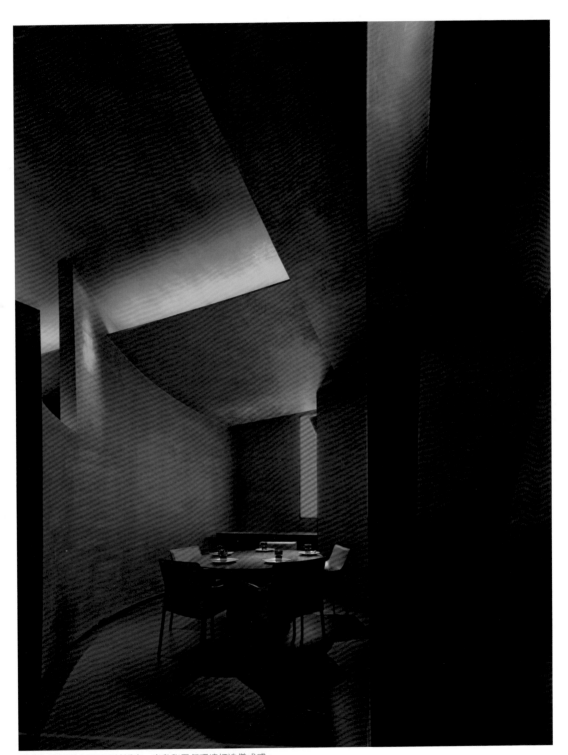

藝術包廂區圍合而又巧妙透光，半私秘用餐環境打造儀式感。

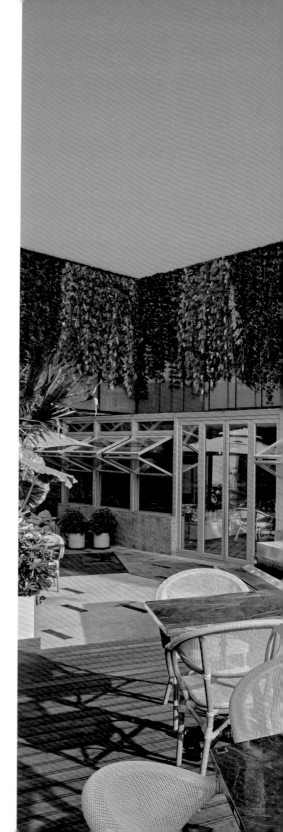

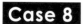
Project：LENBACH ROOF蘭巴赫旗艦店｜
　　　　　大陸北京｜約782坪
客群定位：一般大眾
客單價區間：200元人民幣
Designer：CROX闊合｜林琮然
　　　　　　www.crox.com.tw

Case 8

屋頂上的綠洲景觀西餐廳
滿足後疫情時代擁抱自然的渴望

在過去的兩年半裡，因為全球疫情的不止息，生活似乎被按下了暫停鍵，被困住的人們，心境也有許多的轉變，開始嚮往自然並期望與之產生連結。因此CROX闊合設計設計師林琮然在設計位於大陸北京西餐廳LENBACH ROOF蘭巴赫旗艦店時，即以「一座充滿生命力的城市綠洲」為基調，並將原始地中海洞窟意念與哈瓦那藍植入其中，於城市的上空創造一處生機盎然之所，賦予人們與自然連結享受異國料理的美好體驗。

文＿張景威　資料暨圖片提供＿CROX闊合設計

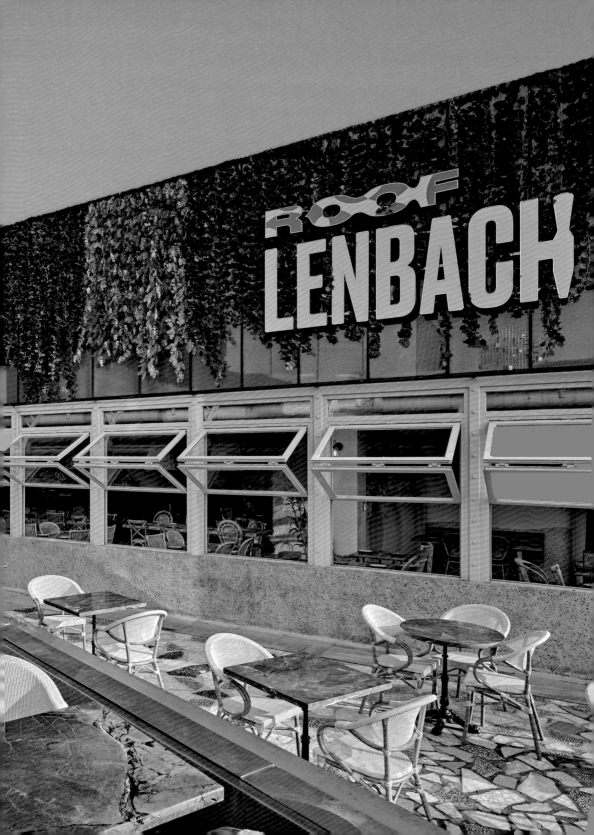

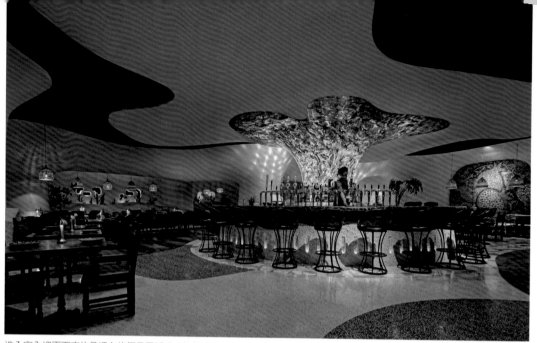

進入室內迎面而來的是吧台後極具震撼琥珀柱狀體，賦予空間生命力與神秘感。

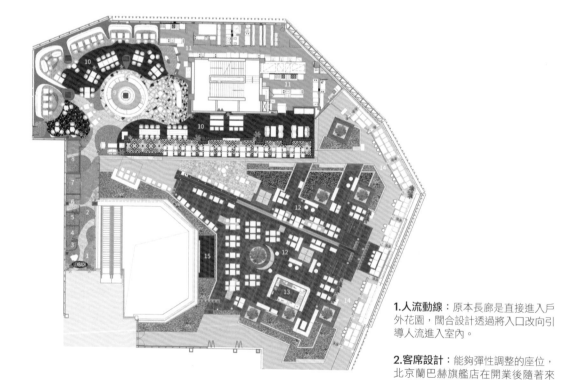

1.人流動線： 原本長廊是直接進入戶外花園，闖合設計透過將入口改向引導人流進入室內。

2.客席設計： 能夠彈性調整的座位，北京蘭巴赫旗艦店在開業後隨著來客數增多將座位從室內向戶外逐步開放，適當保持空間的人潮感。

⇨**新常態生活下設計思考：**
1. 設計餐廳須站在顧客與經營者角度共同思考。
2. 廚房位置選定是在設計之前更重要的事。
3. 先把生意做起來，再決定座位數。

「這不是我們第一次和蘭巴赫業主合作，該業主旗下除了有蘭巴
赫餐廳提供德式料理外，另外還有西班牙餐廳TAPA & TAPA，而
此次的LENBACH ROOF蘭巴赫旗艦店因為面積多達2,587平方公
尺（約782坪），因此將不只有單一模式業態，而是將兩間餐廳
結合打造出『ROOF屋頂上的餐廳』，透過多元面向進行整體空
間的思考，營造沒有壓力的用餐環境。」林琮然說道。

商業模式接地氣並尋求差異化

因過往的合作關係，本次闊合設計與業主方一起尋找出餐廳適合
的位置，有鑒於北京這幾年崇尚Life Style，許多胡同裡延伸出小
的餐飲空間，人們對於露天吃飯、生活連結自然有所嚮往，因此
本次旗艦店特別尋找這樣的空間，而位於北京崇文門的摩方商場
頂樓有著景觀花園正好符合這樣露天的條件。這棟建築物雖然新
穎具有未來感，但上面的空中花園卻與商場內部沒有連結，失去
場所意義，同時因為周遭沒有指標性的餐廳，是很好的切入點，
因此北京蘭巴赫旗艦店決定圍繞庭園在此設置景觀餐廳，藉由用
餐體驗環境，重塑空間特質。

不規則的曲線將天花與地面相應劃分為不同區域，隱形界定一個個不同大小的用餐區。

戶外花園哈瓦那藍的調酒吧檯，熱情奔放的氣息讓人們到此用餐每次都是不同體驗。

而有著面積約782坪，結合德式料理與西班牙料理的北京蘭巴
赫旗艦店，目標面對普羅大眾，期望打造無論是家庭聚會、好
友Party、情侶談心都能恣意享受的空間，因此設計師將空間
規劃為洞窟、海洋、異國等不同的場域體驗，讓人們每次來訪
時都能有新發現。更特別的是，為了營造餐廳與當地其他競品
的差異性，北京蘭巴赫旗艦店找來據點於上海及台北的闊合設
計，上海蘭巴赫旗艦店則聘請長住於北京的美國設計師，透過
異地設計公司的生活經驗，創造出令本地人驚艷的感官設計。

消費旅程提供人們多場域的用餐體驗

北京蘭巴赫旗艦店是於疫情期間所開設的餐廳，以往人們喜歡
優雅、高級能符合、襯托自己身分地位的餐廳，這在疫情時發
生了轉變，這兩年半大家出不了國，開始嚮往戶外自然，並慢
慢拒絕有侷限、要穿正裝的餐廳、場所。

除了窗邊外室內採光並不佳，設計師善用此點設計成原始洞窟，再利用質樸的竹編吊燈營造特殊的用餐氛圍。

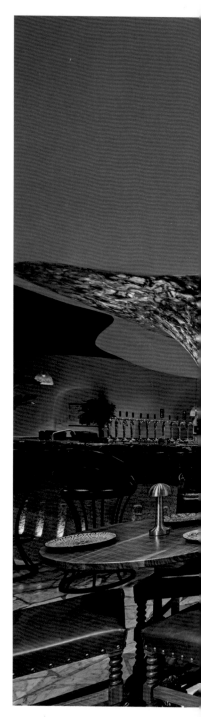

因此在北京蘭巴赫旗艦店，設計師以「接近自然」為出發，首先用一段長廊幫助人們完成情緒的轉換，轉入室內用餐區，視覺中心自然會落在中央不規則圓形吧檯，其連結「天地」的「柱狀樹幹」透露出琥珀的本色充滿生命力，激起圍繞與此，把咖啡閒聊或把酒言歡的人們能量與興致。而「海洋洞窟」的概念則漫布整個室內，不規則的柔軟曲線將天花與地面相應地劃分為不同區域，也由此讓圓形圍合成一個個大大小小的用餐區，在點狀光源中創造靜謐的用餐環境。而走向戶外，一片炫目耀眼的哈瓦那藍賦予古巴、西班牙式的異國熱情，搭配bistro的調酒，室內的神秘氣氛轉變為激情澎湃，透過迥然不同的用餐區提供更多細膩的感官體驗。

首先規劃廚房位置、動線，考慮彈性座位使用

多元素於同一個空間出現，對於設計師來說是個需要解決的難題。「設計需要因地制宜」林琮然說道，「適度的選取想要的元素融入到場地之間，再以光線、隱形界定進行調和就不會顯

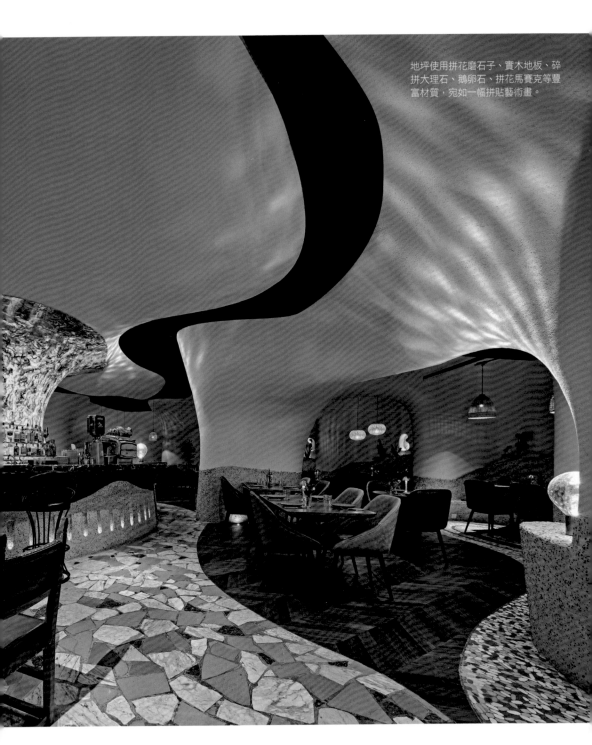

地坪使用拼花磨石子、實木地板、碎拼大理石、鵝卵石、拼花馬賽克等豐富材質，宛如一幅拼貼藝術畫。

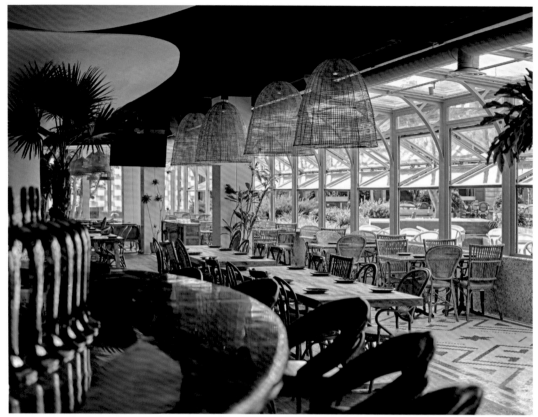

北京蘭巴赫旗艦店有著綠洲、地中海洞窟、哈瓦那藍等迥然不同的意象，設計師藉由光線巧妙融合多元場域的體驗空間。

因應疫情盡量減少空間擁抱自然風，座位於戶外與半戶外區也選用竹編座椅。

複合德式料理與西班牙菜色的北京蘭巴赫旗艦店，提供給人們更多的餐飲選擇。

得突兀。而另一方面，餐廳與其他商業空間設計最大不同在於必須要站在用餐者的角度，還有經營者的角度去思考，並不是設計做得好，經營就會成功。」

林琮然認為，餐廳設計的第一步不是設計概念的發想，反而是廚房的位置安排，這關係到整個服務動線與菜品的供給，出餐口、備餐檯、回收餐盤的位置及送餐距離、動線都需要事先規劃，尤其北京蘭巴赫旗艦店是複合兩種料理的餐廳，必須有兩個不同的出餐口，提供不同菜品的服務，如果沒有妥善安排，勢必會一團亂影響客人的用餐體驗。

而一般餐廳所注重的座位坪效與翻桌率，林琮然提及，當初與業主溝通時，有豐富餐飲經驗的蘭巴赫餐飲反而認為「先把生意做起來，再決定座位數」，整體規劃擺在第一位，而菜價與座位有相符的關係，透過經驗每坪轉換合理座位數，而不是一昧的將座位放滿。此外，在後疫情時代，空間設計也因應做了許多調整，盡量減少空調擁抱自然風，座位也採取能夠彈性調配的方式，亦加強外帶訂購系統、研發適合外帶的餐點如熟成牛排等，為餐飲空間開出新局。

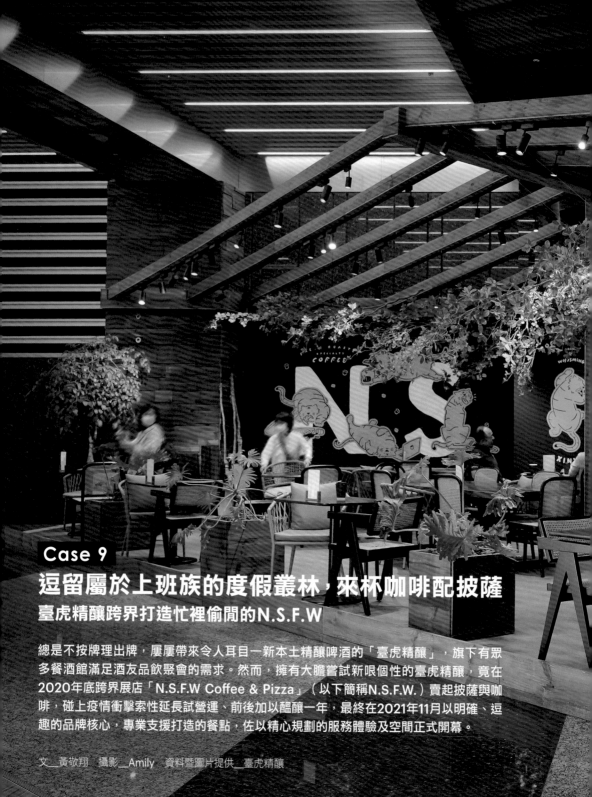

Case 9
逗留屬於上班族的度假叢林，來杯咖啡配披薩
臺虎精釀跨界打造忙裡偷閒的N.S.F.W

總是不按牌理出牌，屢屢帶來令人耳目一新本土精釀啤酒的「臺虎精釀」，旗下有眾多餐酒館滿足酒友品飲聚會的需求。然而，擁有大膽嘗試新哏個性的臺虎精釀，竟在2020年底跨界展店「N.S.F.W Coffee & Pizza」（以下簡稱N.S.F.W.）賣起披薩與咖啡，碰上疫情衝擊索性延長試營運、前後加以醞釀一年，最終在2021年11月以明確、逗趣的品牌核心，專業支援打造的餐點，佐以精心規劃的服務體驗及空間正式開幕。

文＿黃敬翔 攝影＿Amily 資料暨圖片提供＿臺虎精釀

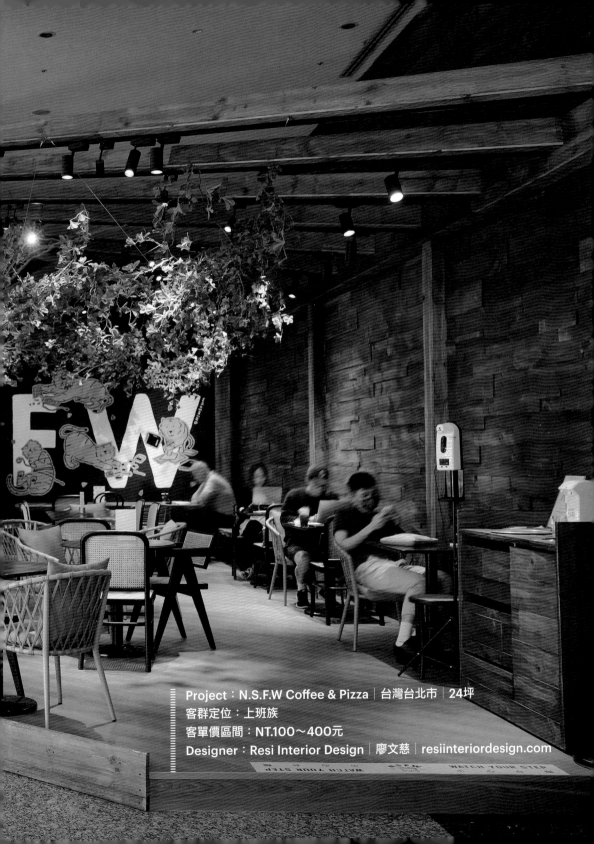

Project：N.S.F.W Coffee & Pizza｜台灣台北市｜24坪
客群定位：上班族
客單價區間：NT.100～400元
Designer：Resi Interior Design｜廖文慈｜resiinteriordesign.com

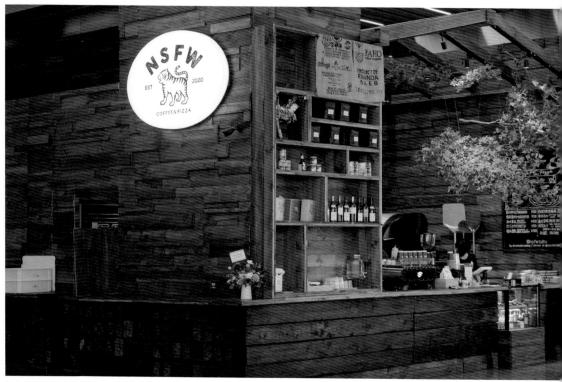

點餐兼製作區立面採用不同深淺的木作堆疊，充滿層次感，也更加自然。招牌結合燈光，也更能引領人們來到這裡。

1.人流動線：呼應原始場地特性，點餐兼製作區與座位區隔海相望，讓內用、外帶客群得以分流。

2.客席設計：小到2人桌、大到8人大長桌，滿足早晨喝杯咖啡預備上班、中午用餐、晚餐聚會等不同情境的需求。

1. 以疫情為契機，多角化發展服務、口味、周邊讓客人能帶著走。
2. 空間設計首重打造戶外場景，在室內也能享受綠意與自然親近。
3. 結合集團下其他品牌打群架，開拓客群、提升銷售與口碑。

從台北市捷運市政府站3號出口踏入信義商圈，很難不注意到轉角總是滿滿人潮的啜飲室Landmark，說到精釀啤酒，總是會跟夜生活掛勾，但臺虎精釀不為自己定型，2年前便在啜飲室 Landmark正後方開設N.S.F.W.，改以披薩、咖啡為主打，隔著一面牆做起白天的生意。N.S.F.W.的起點，是應房東國泰詢問，有沒有興趣在微風信義國泰置地廣場一樓開間以滿足上班族需求為主的咖啡廳，「老闆們抓緊機會開始做，他們口袋裡面好像有源源不絕的想法，沒多久N.S.F.W.就誕生出來了。」臺虎精釀品牌暨創意總監黃思詠（DAA）回憶，雛型出現後，正巧碰上全台進入三級警戒，卻也歸功疫情帶來的過渡期，把握時間反覆驗證餐點、環境到服務流程設計，讓信義區的上班族多了一個上班時能忙裡偷閒、下班後聚會暢談的好去處。

隱身辦公大樓1樓，N.S.F.W.呼應基地特性，在兩側角落分別設置製作區與座位區，也帶給內用客人點餐後再到另一側小木屋秘境入座的體驗。

邀集各方職人，為辦公族造一方淨土

N.S.F.W.是「Not Safe For Work」的縮寫，但臺虎精釀Regional Manager賴欣平（Diane）指出，從品牌識別到內用空間實際上都沒有特地告訴消費者品牌的含意，讓人們能自有地解讀、延伸，像是「Ni Shao Fan Wo（你少煩我）」，保有臺虎向來自在好玩的靈魂。

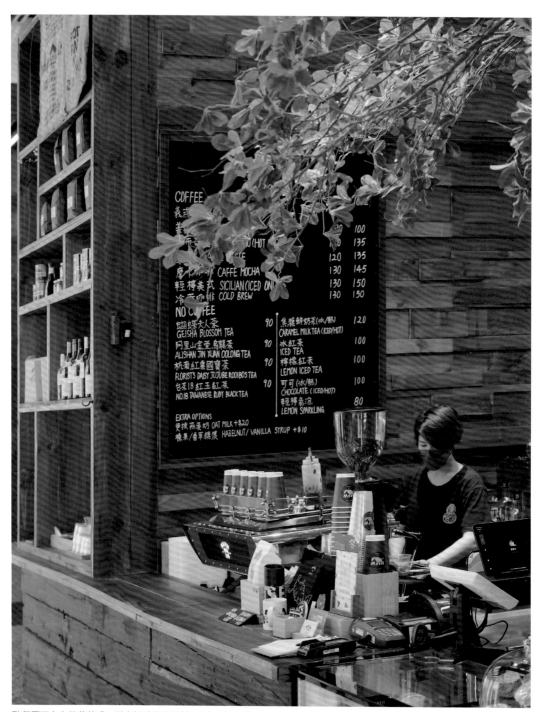

點餐區正上方枝葉茂盛，引人打破空間限制，進入戶外情境。

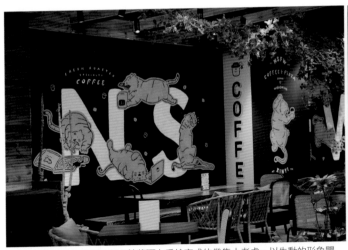

特別邀請插畫家WHOSMiNG於牆面上手繪完成的幾隻小老虎，以生動的形象闡述Not Safe For Work的精神。

N.S.F.W.的外頭便是姊妹店啜飲室Landmark，除了將其全木質調延伸入室外，一盞PIZZA的霓虹燈也為客人引路。

不過，無論怎麼解讀，N.S.F.W.的品牌核心都是透過美味的飲食與空間，為商業區的辦公族帶來精神上的逃逸，因此店內遍布許多小巧思，希望客人在此內用時，得以暫時放下工作、休憩放鬆，尤其是特別邀請以咖啡杯作畫而知名的插畫家 WHOSMiNG於牆上繪製多隻臺虎吉祥物，呈現打破鍵盤、癱軟於筆電前、準點下班打卡……等各式各樣慵懶不上班又討喜的姿態，為空間添色。另外，Diane也舉例一般咖啡廳內用區都設有許多插座讓客人邊充電但辦公，但N.S.F.W.內卻幾乎找不到插座，「不是我們小氣，是老闆堅持希望大家來到這裡能遠離工作。」

關鍵的餐點部分，臺虎精釀深知咖啡有其專業性與複雜度，因此一開始便邀請台南知名咖啡廳St.1 Cafe' 主理人Stone調製N.S.F.W.專用配方豆；披薩則由內部著手研發，延續臺虎精釀專注於如何在精釀啤酒中做出「台灣自己的樣子」精神，披薩也聚焦臺虎式風格，DAA分享，試營運一年來不斷調整進化披薩麵糰配方，甚至在正式開幕前夕還在修改，才完成最終令人好評不斷、屬於N.S.F.W.的披薩。

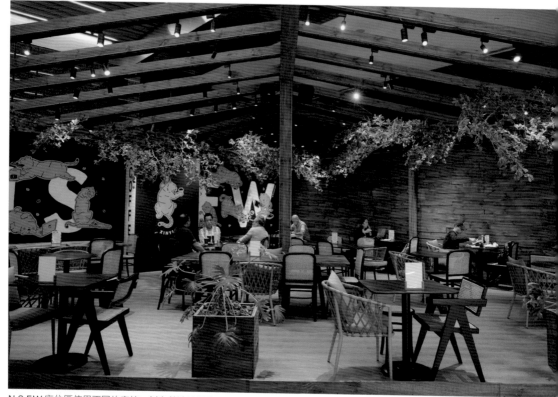

N.S.F.W.座位區使用不同的座椅，刻意營造放鬆隨興的氛圍，主題牆原本計畫設置卡座，但最後仍選擇座椅，將靈活性交還給客人。

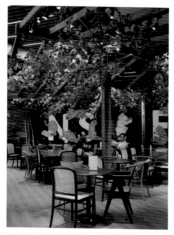

枝葉上方設置頂燈，在光線照射下，地面映現樹葉婆娑，倒影斑駁。

把握疫情過渡時期，優化修正服務及菜單

2021年5月隨著三級警戒的到來，重創全台餐飲業，臺虎精釀旗下餐廳也全面暫停營業。所幸臺虎精釀組織扁平化，提早做好應對方案，警戒前便上架外送平台；7月進一步推出濾掛包與咖啡豆，讓消費者在家居家上班，也能品飲N.S.F.W.的咖啡。同時，團隊也把握過渡期，研發新口味、甚至學會運用披薩窯烤爐自製點心。

8月疫情稍緩，N.S.F.W.恢復內用，團隊也藉此重新審視內用服務流程的設計。由於座落位置特殊，位在自由流通的商業大樓1樓兩端，點餐兼製作區與座位區經由一條寬敞的廊道隔開，內用、外帶位置原本就能分流，便重點考量內用服務流程是否需要改善，如何送餐、如何收盤子⋯⋯最終定案以叫號機自助取餐，並在座位區設置餐盤回收區，減少店員走動與接觸餐食的頻率。

披薩麵糰配方經過多次調整進化才完成，僅以水、酵母、麵粉及海鹽揉製再進行低溫發酵。圖為香料羊肉披薩。
（圖片提供＿臺虎精釀）

營造都市叢林裡的世外桃源

Diane表示，目前N.S.F.W.內用外帶比例為8：2，即使疫情有所影響，比例也維持在7：3左右，維持內用居多的原因除了客群是上班族外，N.S.F.W.的空間設計是一大功臣。為了塑造出屬於上班族世外桃源，當時便延攬擅長商空設計的Resi Interior Design做規劃。面對這樣的命題，設計者延續外頭啜飲室Landmark使用大連木頭質材元素，將其順著牆面流動進室內，包覆原先冷冰冰的立面與梁柱，以天然質樸的肌理與暖木色調賦予空間溫暖的調性。點餐區同樣承襲啜飲室Landmark的風格，加入兩面黑色手寫板展示菜單，前後展示櫃體除了豐富收納功能，更藉由不同高層板的交錯間隔框出一堵造型牆。

疫情期間，N.S.F.W.推出咖啡豆與濾掛。（圖片提供＿臺虎精釀）

空間的另一大設計重點，是在室內打造彷彿置身戶外的場景。設計者將木屋頂結構運用在服務區與座位區上，弱化原本辦公氣息濃厚的天花，再搭配精心製作、由木結構懸掛而下的永生樹枝，放鬆休閒的氛圍，讓人跨越場景限制，更能感受N.S.F.W.設定的品牌初衷。

Case 10
新美式融合義大利餐飲空間
集餐廳、市集、咖啡館、製麵室於一處

曾在紐約多家米其林星級餐廳修業的美籍台裔主廚，「PASTA & CO.」創辦人兼行政主廚呂學明（Timothy）原為PASTAIO的創立主廚，與合夥人結束合作後，花費一年時間籌備PASTA & CO.。品牌主打新鮮義大利麵，加入天然食材賦予繽紛色彩，經手擀或製麵機製成不同麵型，緊鄰人行道的製麵室，大片透明玻璃窗設計讓手工製麵過程一目了然，消費者也因此期待入內一探究竟。

文・整理__陳頡如 攝影__江建勳 資料暨圖片提供__PASTA & CO.

Project：PASTA & CO. │台灣台北市│140坪
客群定位：一般大眾
客單價區間：NT.450～600元

1.人流動線：內用以一字型動線為主，外帶餐點咖啡或購買食材，可直接進入店面後，依需求向左或向右轉。

2.客席設計：靠牆處設置卡座，室內規劃74個座位，以4～6人座為主。

⇨**新常態生活下設計思考：**
1. 內用座位採取梅花座，降低客人之間近距離接觸機率。
2. 疫情下自煮風潮再起，設置可購買食材的義饗市集。
3. 與品牌1789 Café Pâtisserie、Indulge合作，開發創意甜點和開胃酒。

Timothy創立PASTA & CO.之前，觀察到許多高價位餐廳，雖然餐點好吃，但無法讓多數人享用到美食，只有少部分經濟能力較好的人能夠享受；又或者餐點平價，但環境或食物品項差強人意，因此他將「Quality（高品質），Accessibility（易取得），Affordability（價格親民）」這三點作為PASTA & CO.的品牌核心理念。

「如果全台灣只有10～20％的有錢人吃得到我所做的餐點，對我而言，開餐廳就失去了分享美食的意義。」Timothy認真地說，不論是賺2萬多元，或是8萬元，任何人進來PASTA & CO.用餐，結帳時都不會感到有負擔。他希望分享從小吃到大的美國飲食文化，以好玩、有創意、現代餐廳為餐點主軸，藉由義大利的麵體形狀做變化，讓風味透過他的詮釋更上一層樓。

門口設置義大利麵製麵室，讓經過的人看到製作新鮮義大利麵的過程，進而興起走進店面的好奇心。（攝影＿江建勳）

回台灣將近五年的時間，Timothy深知台灣人喜歡聽故事，他認為一道料理不論多好吃，假如沒有故事，就會少了記憶點，當客人離開時也不會記得這道菜，因此PASTA & CO.每一道餐點背後都有一個故事，結合美式文化與台灣食材，促成新美式

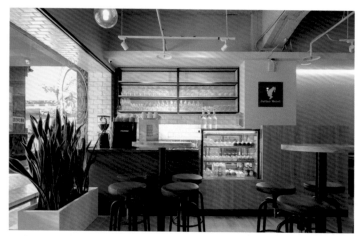

製麵室對面為PASTA & CO.與奧地利咖啡品牌Julius Meinl合作的咖啡廳，提供內用與外帶服務。（攝影＿江建勳）

風格創意料理。談及行銷策略，PASTA & CO.開幕前曾與五方食藏Take Five忠孝店合作推出晚餐快閃活動，搶先試賣部分餐點，結果顧客深受好評，這次活動成功讓兩間品牌獲得關注。

關於品牌預約訂位，Timothy選擇與inline餐廳控位系統合作，目前5個人以上才能預約，多數空位留給現場候位的客人，讓外場人員安排座位更具彈性，且因應疫情採取梅花座的入座方式，保持社交距離以降低染疫風險。

打造一站式購足餐飲空間

台灣多數能買到國外食材的超市都很昂貴，須花費好幾千元才能買到優質食材，喜歡逛超市的Timothy觀察到一般人到幾間頂級超市都僅止於看看，不會掏出錢來購買，再加上疫情影響，多數人已養成買食材回家料理的習慣，他決定自行進口調味料、商品，於PASTA & CO.設置義饗市集。PASTA & CO.其中的CO.是company的縮寫，在此處的涵義並非公司，而是陪伴的意思，表示在這裡可以購買到搭配PASTA的食材與調味料。此外，市集不限於內用客人使用，如果只是想買

考量疫情下，捨棄全開放式廚房設計，改以大片玻璃劃分內外場，讓客人能夠看到料理過程，安心享用餐點。（攝影_江建勳）

義饗市集運用木材、鐵件材質打造商品陳列架，讓顧客把進口食材、新鮮義大利麵打包回家。（圖片提供＿PASTA & CO.）

以裸露天花搭配軌道燈營造輕鬆隨興的氛圍，空間端景畫作選自泰國新穎藝術家作品，畫作繽紛如同PASTA & CO.的手做義大利麵。（攝影＿江建勳）

些新鮮義大利麵與進口調味料，可以直接走進店內購買，無須事先訂位。

現場提供每日製作的各式新鮮義大利麵，另有麵包、起司、義大利進口橄欖油、酒醋、精選葡萄酒、新鮮黑松露、松露製品、臘腸、火腿、Liquid Art飲識液術的瓶裝調飲……等，這些進口品項的品質等同於頂級超市，但價格卻比超市便宜許多，讓客人品嚐美味餐點後，可以一站式購足所需食材，回家亦能復刻主廚好手藝。

咖啡、甜點、酒吧品牌，匯聚多重餐飲饗宴

PASTA & CO.位於松江南京商圈，門口的大片落地窗可看到一邊是咖啡廳，一邊則為製麵室，位置夾在星巴克與7-11中間，Timothy希望店內提供好喝又價格實在的咖啡，於是商請奧地利咖啡品牌Julius Meinl一起合作，咖啡廳共有12個座位，可內用也可外帶。除此之外，更與多次蟬聯世界、亞洲五十大酒吧的Indulge Bistro創辦人Aki合作，推出6款輕鬆佐餐的開胃調酒；並連同人氣法式甜點1789 Café Pâtisserie創辦人暨主

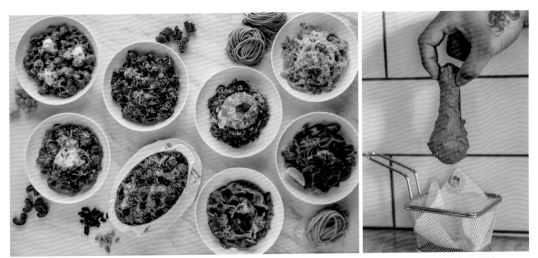

PASTA & CO.供應8款義大利麵與多款新美式義大利料理，以及法式甜點1789 Café Pâtisserie所設計的視覺系打卡甜點。

廚Cyrille設計視覺系打卡甜點，讓顧客在PASTA & CO.可同時享受其他優質品牌的餐飲。

Timothy以「大人的遊樂園」為設計概念，將店面設計交由家人打理，因為身處於PASTA & CO.可聽到咖啡機、製麵機、削肉機等聲音，以及香味四溢的味道，用餐時同時能體驗五感。透過天然木質調打造歐美西方風格店面，從外觀遮雨棚到落地窗的設計，都讓路過的人產生一秒到國外的錯覺。空間為140坪，共有74個座位，包含新美式義大利料理餐廳、義饗市集、咖啡館與製麵室等四個場域。義饗市集運用木材、鐵件設置開放室陳列架，地面材質則選擇花磚與用餐區域做區隔，廚房以大片玻璃劃分內外場，讓客人在用餐時刻能看到料理的過程，享受零接觸的用餐體驗。餐桌材質同樣選擇木製材質，地面則利用好清潔仿木紋磁磚，帶出空間一致性。

PASTA & CO.將於每一季推出當季限定料理，並依據節日做限定料理，Timothy期許PASTA & CO.成為台灣人人皆知的餐飲品牌，讓北中南的人都有機會品嚐美味又實在的新美式融合義大利料理。

Project：阡日咖啡供應所｜台灣台北市・18坪
客群定位：上班族、學生族群
客單價區間：NT.400～600元
Designer：徐維隆（主理人自行設計）

Case 11
限期千日的預約制隱密咖啡館
用心款待與客人分享咖啡的美好

「阡日咖啡供應所」隱身於新舊交會的台北市赤峰街巷
弄2樓之中，這間純預約制的咖啡館還有另外一個店名
「人生艱難，櫻花鉤吻鮭」，雖然厭世卻又實在地貼近
人心。主理人徐維隆（以下簡稱鮭魚）一開始就為咖啡
館訂下「只營業一千天，期滿閉店」的原則，純預約制
的經營模式使來訪的客人與咖啡館的氣質更加契合，也
在後疫情時代顯得更有前瞻性，相對不受疫情影響，每
月預約時間一到仍相當踴躍。

文＿程加敏　攝影＿Amily　資料暨圖片提供＿阡日咖啡供應所

阡日咖啡供應所位於台北市赤峰街巷弄的民宅2樓，由於採全預約制，連招牌都相當的迷你。

開放式的櫃台設計，兼具點餐結帳的功能，同時也是製作手沖咖啡的舞台。

1.人流動線：以大門為分界，區隔出客席以及工作區域，客人入門後可前往左方區域選擇座位。

2.客席設計：以舒適放鬆為主，設置美式沙發區以及日式榻榻米坐席，放置蒲團與靠墊。

鮭魚從大學時期就決定將來要投身咖啡產業，退伍後進入不同
型態的咖啡店歷練學習，並以「人生艱難，櫻花鉤吻鮭」為名
的咖啡攤車為創業的起點，一個人一台車如同櫻花鉤吻鮭般穿
梭於城市之中。鮭魚指出，市集客層多元，出攤的同時也是在
觀察市場的動向與反應，過程中也漸漸地累積了不少死忠的粉
絲，希望他能開設店面，因此催生了現在的阡日咖啡供應所。

關於選址是否有經過特別的考量？鮭魚回憶當時剛好在朋友的
口中得知一間位於赤峰街的老房2樓即將出租，加上開店的初
衷僅是讓熟客們有個可以歇息的空間，便爽快地與房東簽下合
約，自己設計並請工班施作，使空間從原本陰暗封閉的老宅，
化為滿室陽光的人氣咖啡館。開設一間咖啡館，並以此為業是
許多人的夢想，但對於他來說，開店更像是人生清單中必須完
成的事項之一，因此與自己訂下千日之約，讓店家與客人在阡
日咖啡供應所內體驗一期一會的美好。

咖啡館的木門是主理人鮭魚特意尋來
的老件，讓人從門口就對店內空間充
滿期待。

151

臨窗的榻榻米座位區，是店內的搶手客席，同時也是客人來訪必拍的一角。

客席區域貼心擺放懶骨頭與藤編蒲團，鼓勵客人擺脫拘束隨意地在空間中坐臥。

全預約制模式篩出「目標客群」商業模式

因阡日咖啡供應所是台灣少數的全預約制咖啡館，被問到「難道不怕錯失過路客？」鮭魚解釋自己開店的初衷就是要服務熟客，加上深知自己的性格，希望提供客人更精緻的餐點與服務品質，才會打從一開始就決定採全預約的經營方式。客人可透過阡日咖啡供應所的Line帳號進行預約，店家會在每個月月底的期間公布可預約的日期，客人決定好日期後必須詳閱公告，並以固定的格式回傳訂位訊息，同時列出候補時段，鮭魚會再一一地照訊息安排並回覆訂位諮詢，「不管有沒有預約成功，客人都會收到回覆」鮭魚說。

全預約制的好處，除了可精準地掌握營業日的來客數量，同時也更加有效地控管食材成本，甚至還過濾出店家期望接待的目標客群，不嫌預約、匯訂金麻煩的客人，對店家有基本

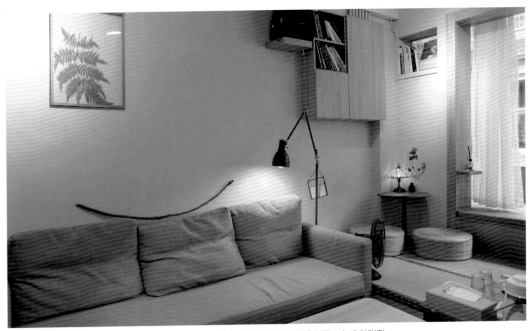

店內唯一的3人客席擺放了座深較寬的美式沙發，希望客人可以舒適地享受空間、咖啡與甜點。

的認同以及了解，也為主客的互動相處奠定信任的基礎。面對疫情來襲，鮭魚坦言營業仍有受到影響，2021年政府宣布三級禁止內用期間，除了好好休息之外，也利用Facebook與Instagram等平台販售專屬「阡日」的特選咖啡豆，讓熟客能在家一解咖啡癮。全預約制的經營模式也成為阡日咖啡供應所在疫情下仍能穩健經營的特點，鮭魚將營業天數集中於五、六、日三天，更有效地掌握來客數與食材成本，平日則將時間與人力投入咖啡豆網路訂單之上。

無菜單模式加深顧客消費旅程印象

不同於一般咖啡館單點飲料與甜點的營業模式，阡日咖啡供應所營業時段分為上半場、下半場兩種場次，顧客在確定預約成功後須先繳交每人NT.400元的入場費，入場後即可不限杯數的續點店內的所有飲料，內容包含咖啡、無咖啡因飲品、酒精

店內飲品皆為無菜單點餐模式，只有當天提供的甜點品項才會公布在店內牆上。

飲料等多元的種類，主理人鮭魚為鼓勵客人嘗試手沖咖啡、購買咖啡豆則推出可折抵不同金額入場費的優惠，甜點品項收費另計。

阡日咖啡供應所沒有Menu，除了當天供應的甜點品項會列出之外，基本上必須透過與店員的交談才能獲知品項種類，鮭魚笑説因為自己太常更換飲品種類，同時也喜歡與客人互動因此發展出這樣特別的點餐模式。店內每杯飲品容量約180ml左右，可以讓客人在入場時間內，有機會嘗試多樣的飲品，每喝完一杯可將杯盤放置於回收區域，將記錄飲品的卡片交由店員，並討論下一輪希望飲用的品項。這樣的消費過程，無形中增加店家與顧客交流的機會，同時提升對於客人喜好的掌握度，增添彼此的熟悉感。

走道與櫃檯區域使用形狀各異的手工玻璃吊燈，搭配老件燈具點綴空間。

主理人鮭魚使用紅殼蛋所製作的芋頭肉鬆天使蛋糕，口感輕盈用料扎實。

除了手沖咖啡，現打的抹茶拿鐵搭配經典香草蘭姆酒布丁也是大人味十足的選擇。

以「攤好攤滿」為概念貫徹空間設計

推開老件大門，可以看到牆上的紅紙寫著「攤好攤滿」的字樣，同時也代表主理人鮭魚的設計初衷，「當初規劃這個空間，就是希望來到這裡的人們能完全放鬆，可以隨意地躺臥休息。」早在所有的設計決定之前，就堅決地確立要在空間中使用榻榻米作為客席的規劃，在入門處的左方區域設計30公分與70公分高的日式客席，可容納3組兩人座位；3人座位則擺放座深較寬的美式沙發，使不同型態的客席區域皆可讓客人輕鬆無壓地隨意躺臥，「如果店的空間能讓客人舒服到不小心睡著，那我想也算是一種成功」鮭魚笑說。

店內除了榻榻米之外，以木質調素材為主，搭配棉麻、藤編蒲團、老件等軟裝，塑造具有日式復古風情同時兼具主理人性格的空間。後疫情時代，人們仍努力地與病毒共存，在心境上更嚮往放鬆，甚至可以偶爾「軟爛」的生活，而阡日咖啡供應所的存在，則從經營方式到空間氛圍都反映出這樣的狀態，也因此成為獨樹一幟的特色店家。

Project：Chun純薏仁。甜點。｜台灣台南市｜6坪
客群定位：年輕中產階級
客單價區間：NT.120元

Case 12
美感呈現傳統甜湯新吃法
開一家有故事的人情小店

從台南大菜市開始的「Chun純薏仁。甜點。」
（以下簡稱「Chun純薏仁」），周圍攤商是傳承
二、三代的老店攤，會來的都是在地熟客，2021
年因大菜市拆遷重建政策而遷離，2021年3月搬
至友愛街飯店旁的一棟小樓，旁邊還有個小公園，
環境氛圍讓人流連。老闆笑稱開店就像一段旅程，
10年過去和台南眾多小吃老店相比還是青少年，
在疫情期間許多小店都經歷困難的時刻，她以正面
態度迎接挑戰，如果沒有插曲，怎麼知道自己還有
哪些能耐呢？

文‧整理__楊宜倩　攝影__Eddie

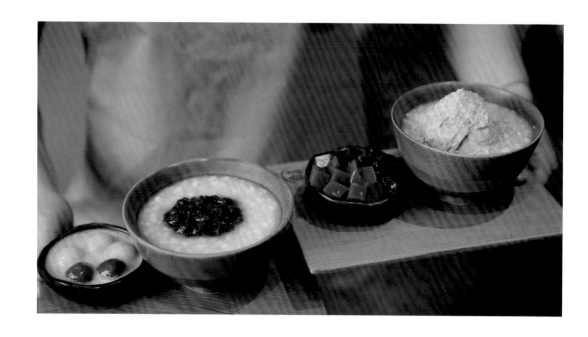

2F

吧檯

1F

1.人流動線：內用點餐後經樓梯上二樓，外帶客人於一樓等候。

2.客席設計：天氣宜人時一樓摺門打開有吧檯座位，二樓規劃為三種桌位的內用區。

「Chun純薏仁」一代店原位於台南大菜市（西市場）內，日治時代興建的大菜市建築幾經翻修，不少台南老字號小吃在裡頭一開就是傳承兩三代，但因市場基礎建設老舊，攤商漸漸遷出，留下幾攤老字號堅守原地，十年前選在大菜市落腳賣薏仁甜點，不少在地人好奇比一般薏仁湯高兩三倍價格，會有市場嗎？

融合台日元素創作新感覺甜品

老闆回憶會選薏仁湯作為創業開店核心商品，是因為自己先生的阿嬤經常煮，是再日常平凡不過的甜湯，卻要花時間處理食材、照顧火侯才能成就一碗純粹的薏仁湯，背後花的功夫與心力，要如何呈現能提高它的價值，他們從日本的職人精神得到差異化的靈感，將大眾認知本土庶民的粗獷與日本職人的優雅結合，開創薏仁湯與宇治金時融合的新吃法，食材精選、擺盤講究，並在一片日光燈管的大菜市裡掛上黃光燈泡吊燈，精選木碗食器盛盤，讓「Chun純薏仁」成了市場裡獨特的存在，最初懷著好奇心嘗鮮的客人，漸漸被用心的

招牌以回收舊木融入品牌CI鏤空壓印，新與舊融合傳達產品核心價值。

店內販售兩項甜品，兩項飲品，保持簡單、專注做好每個步驟。

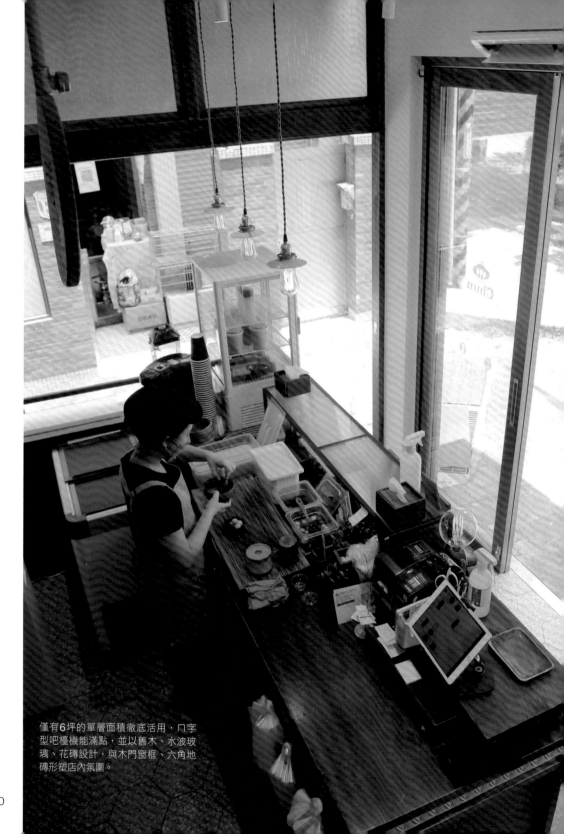

僅有6坪的單層面積徹底活用，ㄇ字型吧檯機能滿點，並以舊木、水波玻璃、花磚設計，與木門窗框、六角地磚形塑店內氛圍。

建築原有的樓梯善用空間略為陡峭，成為店內的風景之一，有如走入時光裡，利用側牆陳列食材原貌、餐盤餐具與品牌文宣，透過氛圍營造與顧客溝通。

細節擄獲，當時正值社群媒體興起，台南又是國旅觀光重鎮，網路分享傳播的力量，讓生意蒸蒸日上，也被網路封為到台南必吃的甜點店之一。

從市場小攤搬進巷弄小樓

在大菜市經營了八年，因政府政策決定拆遷市場，「Chun純薏仁」尋覓新的落腳處時，在友愛街巷子裡發現了一幢獨棟小樓房，旁邊有一個小公園，友愛街飯店是它的鄰居。屋齡已有50年的小房子閒置了20年，當初是蓋給家人住的細節用心，結構完好，打開塵封的門彷彿回到舊時光，一樓是廚房和全屋唯一有隔間的浴廁，二樓擺著一張雙人床，還有一座有拉門的舊型映像管電視……當下覺得這個空間很有故事，與房東洽談後就成為二代店的店址。老闆認為做新的東西很容易，但舊物上的時光痕跡是做不出來的。建築保留原始樣貌，不堪使用的部分重新整理，並盡量發揮創意資源再利用，由於老闆的先生

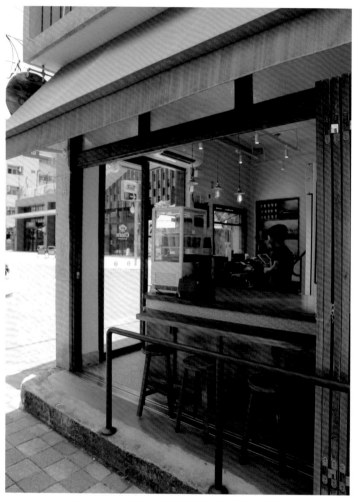

一樓摺門原為檜木製作，但因歷久腐朽重新再造為餐點托盤，委請工匠按原樣新製木門窗，搭配窗花玻璃訴説房子的故事。

喜歡做木工，門口的攤車是他親自製作，使用日治時期的水波紋窗花玻璃老件，從材質就能辨識年代；二樓的圓桌是做菜砧的烏心石，方桌則是苦楝樹，加上了金屬桌腳便成了魅力獨具的傢具，一樓不堪使用的舊檜木拉門做成餐盤，老物件重生被賦予新生命，自然散發出獨特的空間魅力。

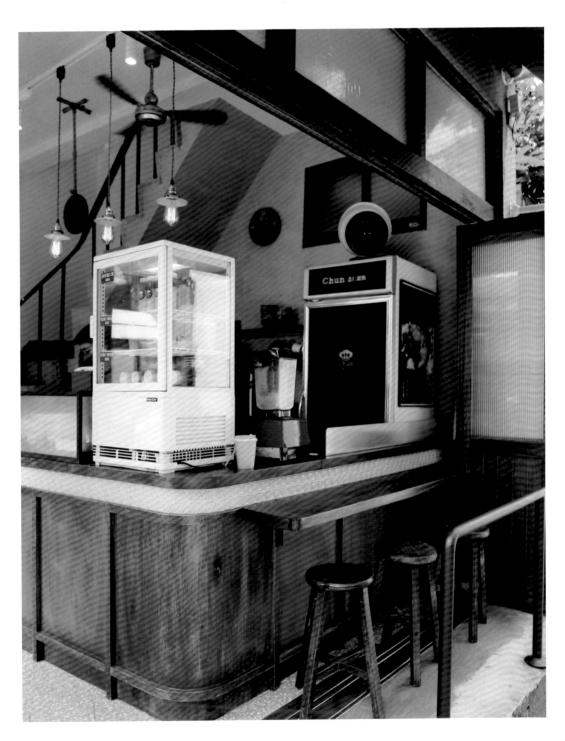

每月都要空運進貨一保堂抹茶，茶罐眾多靈機一動作為二樓牆面壁龕陳列裝飾，搭配友人親製繪製大菜市時期店貌與餐點插畫。

傢具老件舊物改造，是老闆喜愛做木工先生自行巧手製作，獨一無二。

經營出品牌小店的個性

過去老闆做行銷的背景，對消費心理學頗有涉略，開店的過程中不斷在學習調整經營的方式，她認為餐飲業提供料理與服務，都是和人的感受直接相關，因此在對的時間點做對的事很重要，交易關係是對等的，對於「服務」她認為要觀察客人的

舉止，即時提供服務，例如看到客人吃完在找紙巾就順手遞上，客人眼神飄移向在找什麼主動詢問，其實就像對待家人朋友的體貼之舉，創造出正向的互動，店內也沒有張貼什麼規定或警語，從軟硬體與氛圍營造，自然而然會形塑客人與工作夥伴的行為舉止，營業用的空間是提供顧客想要的體驗，老闆個人的喜好放在私領域就好。

疫情下深度經營在地客群

餐點以純薏仁為立基點，訴求美感呈現與口感新穎，開店這十年期間主力消費者也悄悄改變，剛開店時多是50到60歲的媽媽好奇嘗鮮，後來受社群分享影響越趨年輕化，在疫情前主要客群是其他縣市的觀光客，10%是國際觀光客，30%是在地客。然而疫情期間觀光活動暫停，才發現過去對在地客群的經營與了解太少，便以顧客不出門，店家可以去拜訪這樣的心情開始外送服務，2公里內就算一份餐點也親自送，在疫情緊繃的那幾個月，透過外送服務與顧客互動交流，過去和常客都在店裡見，到他們住的地方拜訪，送上餐點，幾句簡單問候，見面的親切感建立與在地顧客建深的連結。

因為疫情也嘗試低溫宅配服務，讓懷念台南、想念純薏仁味道的客人可以在家解饞。疫情帶來的不確定，讓小店經營充滿挑戰，工作夥伴家人確診排班大亂，疫情反覆來客數起起伏伏，不過早上8點合作多年的大姊會到店裡來做手工湯圓，今天開門營業可能遇到來自各地、形形色色的客人……店就像是一個載體，能觸及不同的人，也包容各種領域或人生階段的故事，在店裡與來客展開話題，尋找共鳴點，面對挑戰就多方嘗試，只要還有熱情與動力，這家店與客人的故事就會持續下去。

Type 2
外帶店型設計趨勢與要點

許多餐飲品牌一開始會以中小型的店面出發，進入市場與目標族群顧客互動。小店意味著有更多的彈性，相對的消費者對體驗的期待可能是有效率的而不是繁複不明確的，因此在空間的設計方面，除了掌握品牌的核心精神聚焦之外，也必須思考動線與流程的效率，在顧客短暫與店家接觸的時間裡，讓他們留下深刻的正面印象，甚至創造行銷的周邊效益。

文、整理＿楊宜倩　插圖繪製＿黃雅方、楊晏誌

五吉咖啡的復古店面是顧客拍照分享熱點；參與市集活動更開發商品主動創造社群擴散話題。（圖片提供＿直學設計）

線上預訂現場取餐動線流暢

如果已經線上訂餐，到了現場取餐的時候人還要重新來過或一團混亂，將對消費體驗大打折扣。因此在規劃消費旅程時，一定要時時換位思考，替消費者著想在這樣的情境下他們的痛點是什麼，做了什麼事情會讓他們覺得超級方便的，再透過科技軟體與現場動線和人員作業的搭配，讓每一筆訂單都累積著顧客對你的好口碑。

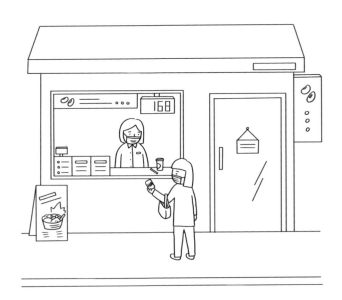

設計策略

1.外帶窗口動線利於理解辨識

每個店面的面寬與空間大小各異，做營收分析時已確定外帶比例會佔到5成以上，就必須妥善規劃內部作業與客候動線，即使受制空間有限無法有足夠空間做為等候區，但「在哪裡取餐」工作人員指示與場域標示需一致，如果顧客來外帶的經驗是工作人員請他外面候餐，也沒有號碼牌，餐點好了卻放在櫃台沒有人通知，時間就這樣流逝……除非餐點有過人之處，不然再回投光顧的機率可想而知。

2.櫃檯空間徹底運用發揮

由於櫃台是小型餐飲商空的「客服中心」，肩負點餐、結帳、外帶、詢問等功能，因此櫃台區的空間規畫1公分都不該浪費，但也不需要過於分門別類設計抽屜、層板、門片櫃，空間可變具機動性，符合市售收納盒、抽屜等道具尺寸堆疊，不失為一種徹底運用空間又省做櫃子成本的方法。

趨勢.2
展現個性鮮明的品牌識別度

以往外帶多半使用公版的外帶餐盒器皿,現在為了增加品牌識別度,許多店家將外帶餐盒包裝視為重要設計的一環,將品牌Logo融入外帶包裝盒袋的設計上,拍照打卡或提袋在路上就是行銷;並研究如何在經過外帶或外送的運輸過程後,打開食用時仍能維持餐點的狀態與美觀。

設計策略

1.餐盒包材的儲存與收納

為確保料理味道與賣相呈現完整度,公版外帶包裝盒針對不同餐食特性設計各種形式選擇,更講究的店家甚至自行研發設計。不過回到營業實務面操作,外帶餐盒包材的儲放與收納,也相當佔空間,因此選用選用或設計時要連是否能收折、是否容易展開組合等納入考量。

2.吸引社群分享的打卡牆

90後的年輕世代,有經濟自主能力,願意為設計或特殊體驗付費,對於品牌忠誠度較弱,更願意嘗試新品牌或新事物,並將感受與體驗分享在社交媒體或社群中,在店面設計或參與市集活動時,根據品牌核心創造討論話題,設計拍照打卡牆或角落,做官宣示範版本鼓勵仿效或創新,藉此取得網路話題與聲量。

短暫接觸更要留下正面評價

溝通不良與認知落差常是顧客對餐飲店家產生負評的原因。現在消費者對消費體驗的標準日漸提高，因此店家不分大小規模，設計規劃令人感到便利且愉悅的消費旅程，是當今餐飲品牌店家必須認真思考的一環。舉凡現場的指引說明、有沒有什麼「規矩」，都要藉由設計與流程以合適的方式傳達給消費者，有個性和令人反感有時是一體兩面，眾多細節的堆疊形塑出一家店的待客之道。

設計策略

1.創造留下深刻印象的差異化設計

設計差異化並非為了不同而做，而是站在消費者立場思考，在購餐流程中的接觸點能做什麼便利或貼心設計，如加入自助點餐，提供多元支付方式、零接觸取餐等，這些服務透過設計整合融入品牌形象風格，創造簡便愉快的消費過程。

2.從CI到空間服務穿著風格一致性

人是餐飲服務的靈魂要素之一，在尚未互動前就給人正面的視覺第一印象。品牌形象的一致性，從CI視覺設定延伸到招牌、空間、產品包裝、服務人員服裝儀容等都需有明確的設計規範，這樣一來業主分包給不同廠商，也能掌握品牌的統一調性。

趨勢.4
餐點選項單純化空間效率高

一家店販售的商品組合，反映它的商業模式與獲利來源。餐點的選擇可以多樣化也能夠專門化，不過若是從小店開始經營，整體資金人力等資源有限的情況，建議朝餐點選項單純化思考營運型態，好處是備料與烹調製作相對不複雜，作業空間動線安排得宜可一人多工。商品單純化也更能聚焦打磨明星商品的口味與賣相，讓顧客留下記憶點。

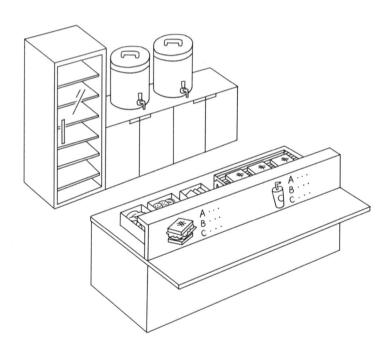

設計策略

1.預製備料現場復熱組裝

外帶店通常選擇以人流客群所在地選點，若從頭到尾現地製作廚房將佔相當空間，且要處理油煙氣味問題避免擾鄰，因此若能在租金較低，環境條件適合場所進行備料預製，送至店面客人點餐再做最後手續組裝。

2.外觀讓人易親近嘗試

外帶式街邊店提供消費者便利，快速的購餐服務，呈現出來的訊息越容易讓人理解並心生信賴，是新開實體店引起過路客注意的方式，販賣餐點內容清楚，拿捏好設計與餐點種類對價關係，讓門面自己散發魅力招徠客人上門。

可彈性轉換的內用座位設計

一般來說以外帶為主的餐飲店型空間坪數偏小，有些店家為了方便顧客有些還是會設置小巧的座位區。考量營業效率與防疫需求，可彈性靈活運用的設計將有助於各種型態的營業方式。例如活動式層板加上椅凳就能內用，也可做為防疫餐盒販售的櫃檯，高度設計需考量以站姿或坐姿使用為多進行規劃。

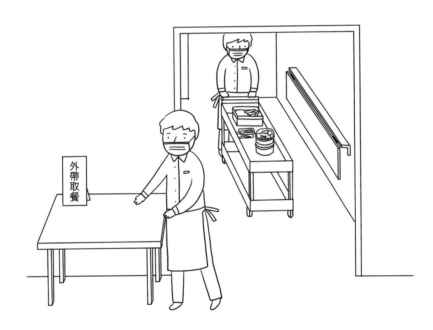

設計策略

1.尺寸需兼顧實用拿捏

想善用空間增設座位，需考量最低限度的尺寸，如一人為坐姿一個要從身後過的距離是否已讓人不適，桌椅家具的尺寸若要縮減短時間使用是否還能接受，為求輕薄的同時也需考量支撐強度。

2.材質選擇要輕便耐用

設計活動式可堆疊收納或可收摺傢具，需考量每日作業的體力負荷，可選相對輕量化且具一定強度的材質，如鋁、金屬管、塑料、夾板等，桌腳椅腳支撐採用金屬類材料中空形式可減重。

趨勢.6

自助點餐機導入服務流程

近年連鎖速食品牌紛紛導入自助點餐機，使用評價正反意見參半，但不可否認確實能夠節省點餐服務人力，且連動POS系統，讓門市人員能夠專注出餐。想採用自助點餐機，需思考是與人工點餐並行的輔助性質，還是全自助點餐納入作業流程中。不論如何規劃購買流程，容易理解、簡化操作、增加使用誘因是重點，只有點餐功能或連動多元支付，也會影響作業流程與顧客體驗，導入設備應該是提供顧客便利而養成習慣，可透過場景化、情境化使用思考優化消費體驗流程。

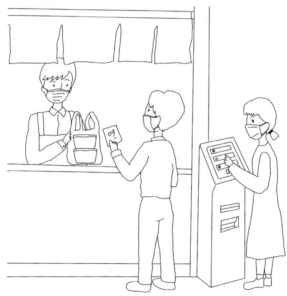

設計策略

1.設置位置思考行為動線

自助點餐機的裝設在哪裡，才能將點餐與候餐顧客分流呢？若為全外帶經營模式，可裝設在櫃台側牆，若顧客操作時有問題可即時解決；若有內用區的店型，店外或門口有合理空間裝設的話，可讓點餐的顧客在門口點完餐後憑單入內候餐。搭配叫號機可讓顧客自己評估還要等多久，是要現場等候或暫離回取，讓顧客靈活運用時間。

2.結合行銷提供使用誘因

以往餐飲店家為了讓顧客回流，會規劃集點優惠活動，透過集點卡集章集滿兌換，不過常發生顧客忘記帶卡或怕麻煩不領取情況，現在透過線上系統連動Line帳號或會員制度，就可做到線上集點與領取優惠券功能，也省下人工解說的時間成本。

餐飲外帶消費的環保行動

環保署自2022年7月1日祭出新政策，自備可重覆使用之飲料容器，在連鎖的飲料店、便利商店、速食店及超市等4類店家，裝入購買的現沖泡式飲料，店家提供至少5元的價差優惠，折扣確實為消費者帶來誘因，有些品牌更積極投入減塑或推行可重複使用免押金的「循環杯」，形塑品牌淨零綠生活正面形象，循環杯租借方式在疫情下民眾接受度不高，多半是對衛生問題感到疑慮，其次是歸還便利性。不過全家便利商店挾帶其會員與物流優勢開發循環杯系統，盼養成消費者習慣，落實在地循環理念。

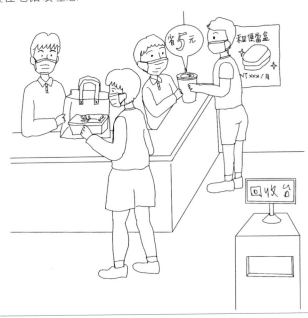

設計策略

1.外帶餐具衍伸為品牌商品

減少包裝、降低垃圾量目前多數消費者都能認同，但願意付出多少代價就標準不一了。在自備環保杯的優惠風潮下，不少手搖飲及咖啡品牌推出可重複使用的環保外帶杯、提袋等產品，除了搏得響應垃圾減量，減少資源消耗的認同之外，也將品牌形象傳播出去，取得顧客的認同感。

2.展現清潔消毒控管消費安心

以全家循環杯為例，杯身與環海淨塑合作設計，選用耐熱度高的PP材質，杯口稜紋處特別加厚處理隔熱，近看稜紋的面積較大，清洗時為疊杯的狀況下仍可以讓水流順利通過每一個杯子內部。杯身上貼有市場操作早已習慣的QR-Code，每一杯都有辦法透過LINE實名登記追蹤回收率。此外，杯體設計融入原有的全家咖啡杯架中，尺寸幾乎看不出差別，方便門店人員操作上，不只要貼合消費者使用習慣，更要融入店家內部既有SOP中，才能讓循環杯真正能落實執行。

趨勢.8

思考外送配套選址更彈性

外帶餐飲店型選址會考量人潮、辦公或住宅區、文武市等，不過在外送平台崛起後，店在哪裡對習慣使用外送服務的消費者來說相形沒那麼重要，只要在外送範圍內就可以，可以選在交通便利要道的巷弄或鬧區裡相對不起眼的店面，租金就比馬路幹道可親得多；對店家來說可觸及的顧客區域範圍擴大。這裡先不談如何在外送平台曝光，而從平台抽成與店租成本的拿捏切入，對經營外帶為主的店家來說，必須精算外帶、外送的營收比例與成本投入，目標是要賺錢還是運用閒置出餐量能。

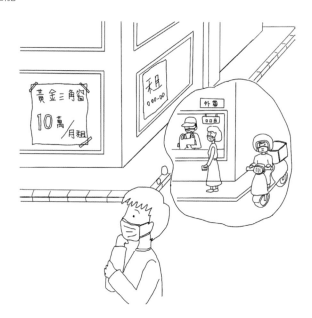

設計策略

1.主動出擊取得顧客輪廓與資訊

外送平台最為餐飲品牌詬病的就是無從得知顧客的資訊與樣貌，不利於顧客關係管理（CRM）與分析顧客樣貌，因此許多品牌為了更了解從外送平台來消費的顧客樣貌，在外送時附上貼心小語卡片與優惠誘因，希望顧客透過掃碼加入會員或之後到實體店消費，取得更多顧客的資訊並鼓勵他們再次消費。

2.在「設計的重點」投入預算

過往餐飲創業店租與裝修是一筆省不掉又不小的前置費用，當雲端廚房隨著外送平台興起，實體空間建置費用可如訂閱制般租用攤提到每個月，在外送平台上，品牌形象、餐點照片、餐點名稱與外帶餐盒等都是吸引顧客的元素，這些也都是需要投入「設計」的，想清楚品牌的營運模式，將資源與預算投入在刀口上，設計力依舊是打造餐飲品牌不可或缺的助力。

線上預訂自取降低現場壓力

在疫情推波助瀾下，外送服務短時間內被養成之外，許多消費者為了減少內用，也會改將餐點外帶，但餐點製作需要時間，大部分的消費者只要久候肯定不耐煩，不少品牌也尋求線上點餐服務，透過API串接Line官方帳號，消費者可在線上點餐甚至付費，並於指定時間前往門市取餐，除了能減少等候時間，也能在疫情期間避免人潮群聚。

設計策略

1.「預約」讓訂單可預期

過去餐飲業對備料的掌握只能憑經驗預測，經營外帶為主的店家不容易像經營內用的餐廳，能事先訂位掌握基本來客數，餐飲的食材有保存期限、成本佔比不小，早餐店或快餐店等若能前一天在線上就得知有多少顧客訂餐，對於備料數量、人力配置都能預先掌握不置於落差太大，讓營收相對穩定可預期。

2.管控餐點完成時間點

預先點餐最不希望到店取餐時已經做好久放都涼了，或是店面一團亂眼看餐點做好了但就是拿不到，此時內控流程就很重要，藉由導入餐點預製的食品科學，於顧客到店取餐前覆熱組裝，避免太早完成讓取餐架上堆滿漸漸變涼的餐點，而是讓顧客上門時感受熱騰騰現做餐點的幸福感。

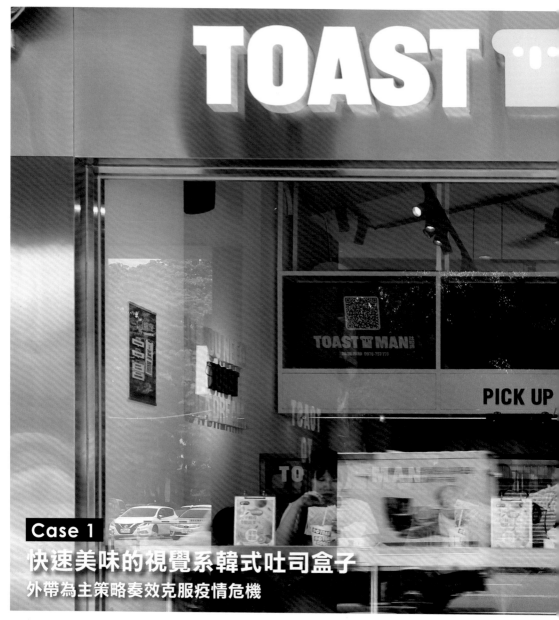

Case 1
快速美味的視覺系韓式吐司盒子
外帶為主策略奏效克服疫情危機

韓系吐司盒子的魅力在社群媒體上發酵，連鎖品牌吐司男 TOAST MAN（以下簡稱吐司男）是國內第一個主打韓系吐司商品的早午餐品牌，抓準目標客群「相機先食」的消費心理，除了確保商品口味豐富之外，也在外型設計上下了許多功夫，2019年開幕第二周在網路上造成話題，需要擺出多支紅龍柱才能應付龐大的排隊人潮。品牌歷時3年，隨著加盟店增加也做出品牌定位的調整，由於一開始即設定以外帶為主，疫情前就與外送平台洽談合作，疫情之下反而提升外帶訂單的銷售業績。

文__程加敏　資料暨圖片提供__吐司男 TOAST MAN、直學設計Ontology Studio　攝影__王士豪

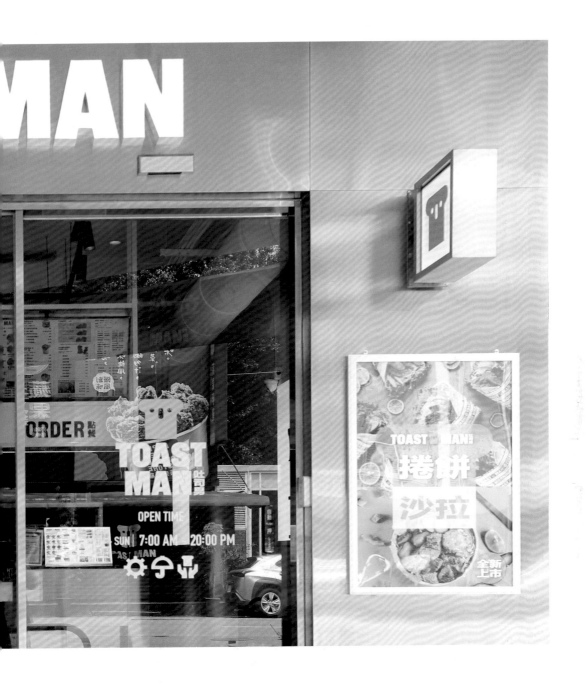

Project：吐司男 TOAST MAN｜台灣台中市｜10坪
客群定位：學生族群、上班族
客單價區間：NT.100～150元
Designer：直學設計｜吳宜靜｜ontologystudio.com

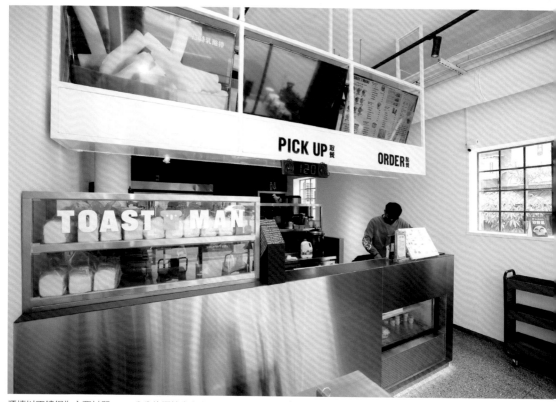

櫃檯以不鏽鋼為主要材質，110公分的櫃檯高度為內場空間創造屏障，方便點餐收銀。

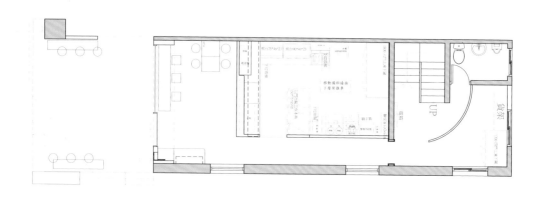

1.人流動線：由門口入內即可正對標示「Order」字樣的點餐區，完成點餐後可在一旁的「Pick up」區域取餐。

2.客席設計：品牌以外帶為主，扣除必要動線與廚房後的空間都規劃為美式速食店風格的客席。

座落於台中市學士路的吐司男，是韓系吐司早午餐品牌的創始店同時也是唯一一家的直營店，品牌2019年推出時主要的風格以韓系小清新風格為主，為了擴大品牌客群，吐司男在去年決定調整品牌方向，除了增加餐點品項、拉長營業時間等改變外，也與擅長規劃商業空間的直學設計合作，以美國速食品牌「Shake Shack」為參考，將品牌與店面的風格轉化為俐落並具有速度感的美式速食店風格，加深品牌在顧客心中的印象。

主打「快速慢食」的精緻外帶餐飲

「以外帶為主的策略是吐司男原本就設定的方向」，吐司男開發股份有限公司總經理胡緯民說。擁有豐富餐飲經驗的胡緯民考察海外市場時，發現韓系吐司的潛力，希望以餐廳的烹調手法與規格為客人提供品質精緻的早午餐，考量台人快速的生活步調，則希望餐點可以符合消費者快速取餐的需求。胡緯民指出，拍照打卡是吸引品牌目標客群的一大誘因，品牌創始之初推出「極厚布里歐吐司」引發台灣第一波韓式吐司熱潮，內用翻桌率一天甚至高達11次。現已在台灣擁有14家門市的吐

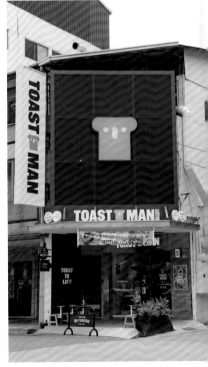

門面設計以品牌設定的識別色呈現顯眼的Logo，凸顯主要販售商品。

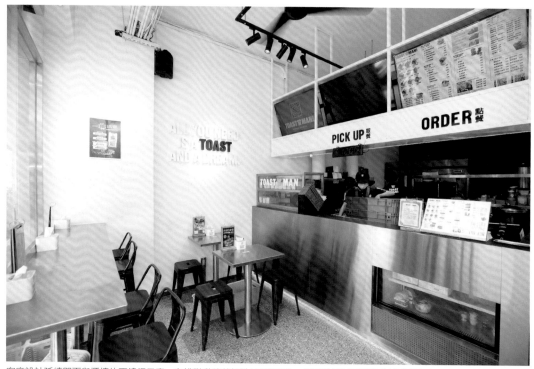

客席設計延續門面與櫃檯的不鏽鋼元素,在排隊動線外設計了8席座位。燈光設計以可調整的軌道燈為主,櫃檯下方融入燈條設計使不鏽鋼櫃檯不會過於冰冷。

司男,為了滿足學生族群與上班族上班前及中午時段的用餐需求,選點時鎖定於住商混合區,品牌方在加盟主展店時也會提供選點評估協助。

外帶為主的經營型態,最重要的就是時間的管控,胡緯民指出除了內場作業區分工明確之外,每筆訂單皆盡量控制在5分鐘內結束,節省顧客等待的時間,品牌在疫情前就與外送平台如Uber eats、Food panda等外送平台合作,店家也依據不同的公里數推出滿額免運費的外送服務,使用多元方式的電子支付,在疫情時期提供讓消費者感到更加安心的服務。胡緯民表示,台灣連鎖早午餐店數雖然飽和,但品牌的產品特殊性以及經營模式仍讓他有信心,因此將目標訂為5年內展百店,並開拓海外市場,輸出台灣獨特多元的早午餐文化。

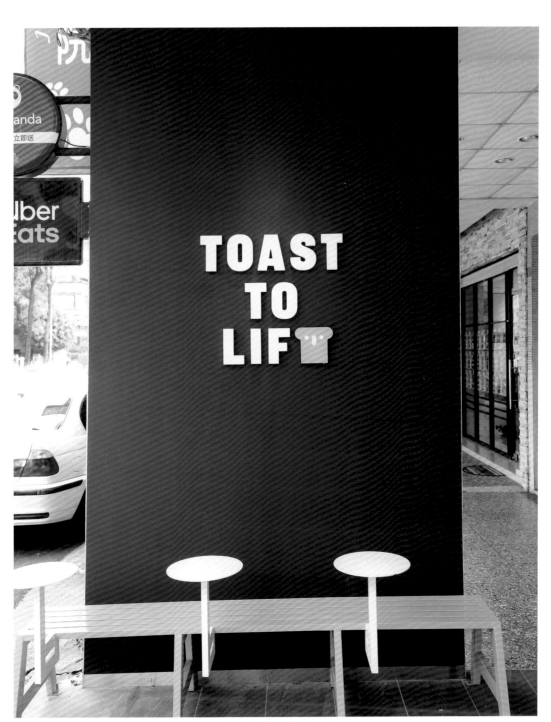

打卡牆融入與品牌名稱雙關的有趣標語，深色牆面做背景使食物拍攝效果更佳。

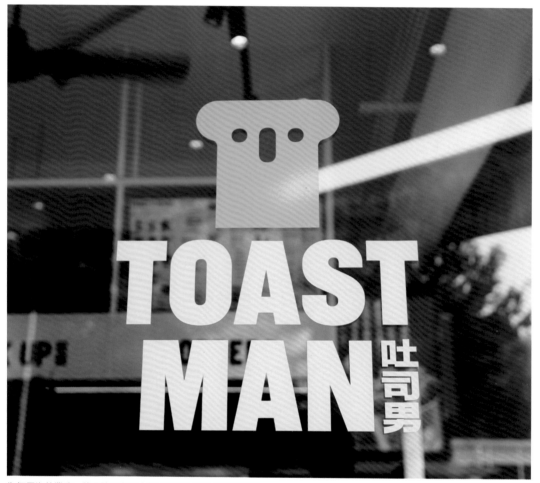

為拓展海外業務，將品牌原有的人物形象轉化為吐司識別形象。

導入點餐App達到省時不漏單的效果

除了內用點餐外，吐司男一開始也是採用傳統的電話預訂點
餐方式，只要一忙碌就會發生無法及時接聽電話的情形，不僅
容易錯失訂單更容易留給顧客不好的印象。為了改善這樣的情
形，品牌在2021年開始導入App點單，只要掃碼或搜尋吐司男
的Line帳號，並加入好友即可透過Line選單連結至網頁點餐。

網頁選單上除了菜單品項之外，同時提供訂單查詢的服務，消費者可透過「訂單查詢」了解自己所點的餐點製備的情況，包括餐點是否正在製作中、還要等待多久等資訊，皆可由此獲知。胡緯民表示，疫情雖然讓餐飲業面臨嚴峻的挑戰，但也同時加速餐飲業數位化的推動，「現代人不喜歡排隊，疫情後更是如此」，吐司男 TOAST MAN主推App點餐的作法，不僅達到優化接單流程的效果，同時也因為替顧客節省時間獲得正面評價。

透過設計傳遞品牌意念

負責操刀空間設計的直學設計吳宜靜指出，在洽談需求時得知品牌為了擴大客群，在經營上做了一連串的調整，像是延長營業時間、調整菜單品項等，因此建議品牌挑選深藍色與原本的黃色搭配呈現空間的主視覺顏色，使整體風格與速食店更加相符，為品牌增添俐落與穩重的氣息。整體空間強調穿透感，不鏽鋼的門面與落地玻璃，使店面空間寬敞明亮，並帶入都會科技感，回應目標客群對空間的期待。櫃台上方設計與白色鐵件吊櫃結合的電視螢幕，可供店家輪播菜單或最新主打的產品資訊，使客人一進店內就可以快速了解產品內容。廚房採開放式設計，希望可以讓客人看到餐點製備的過程，將點餐櫃檯與取餐櫃檯融入指標系統，使排隊點餐與取餐的動線更加流暢，讓顧客能在有限的空間中亦能舒適的享受餐點。

順應打卡當道的消費潮流，設計師在店內與戶外空間各設置了融入品牌意象的打卡牆，以標語「ALL YOU NEED IS A TOAST AND A DREAM」、「TOAST TO LIFE」呈現在牆上，向消費者輸出「為生活乾杯」的品牌意念，提醒人們就算生活忙碌，還是要為自己喝采、加油。不論是空間鋪排、到材質選擇，都希望能透過設計呈現品牌簡單俐索、有活力的鮮明個性。

韓式厚吐司「很牛私房」內用會提供生蛋黃，讓拍照效果更具張力。

外帶吐司會加上兩層交錯的塑膠包膜，使吐司透氣，同時也好拿好拍。

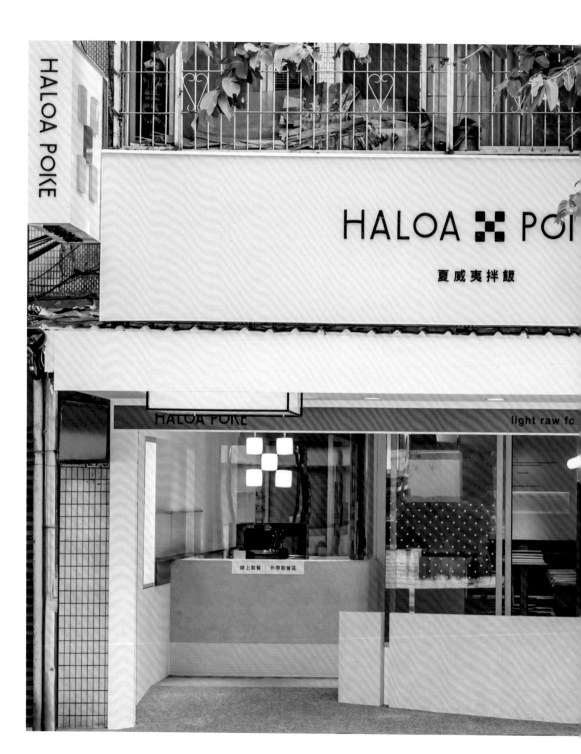

Project：HALOA POKE夏威夷拌飯瑞光店
台灣台北市｜21坪
客群定位：20～40女性上班族
客單價區間：平均NT.150元
Designer：拾隅空間設計Angle Design Studio｜
劉玉婷｜www.theangle.com.tw

Case 2
夏威夷拌飯不只健康，
還具顏值擔當
想吃什麼自己搭，多重組合一次滿足味蕾

「Poke Bowl」是源於夏威夷的傳統料理，Poke是切丁意思，將魚類料理切塊後，再搭配主食、蔬菜、醬料一併均勻攪拌後食用。而後陸續傳入美國，食用方式開始產生改變，不僅食材、醬料口味多樣，還可自由選擇搭配。「HALOA POKE夏威夷拌飯（以下簡稱HALOA POKE）」創辦人林靖傑（Laurent）難忘過去曾於夏威夷、美國嚐到Poke Bowl的滋味，再加上近幾年健康飲食風潮崛起，決定與合夥人鄭宜豐（Tank）創立品牌，將這好滋味傳遞給更多人知道。

文＿余佩樺　資料暨圖片提供＿青團隊品牌設計顧問jing group、拾隅空間設計Angle Design Studio

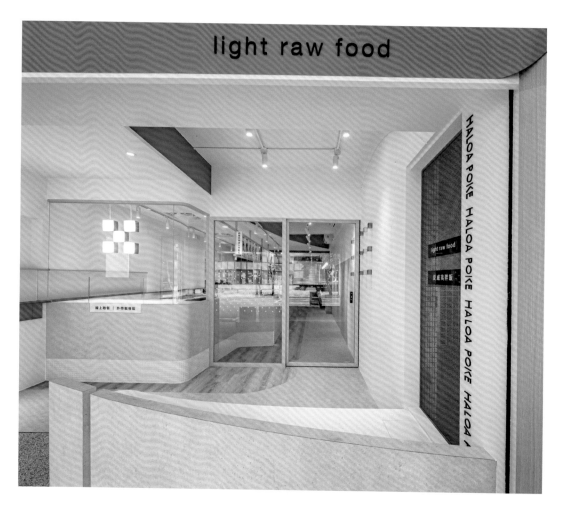

light raw food

1.人流動線：內用和外帶從餐點到製作動線均為分開，有效做出分流，避免人潮全擠一起。

2.客席設計：內用以2～4人座為主，部分桌椅可做合併拆分調整，彈性因應來客需求。

成立HALOA POKE之前，Laurent早已有網路平台創業的經驗，決定跨向不同的產業，找了具餐飲背景的Tank共同經營，各自分工也讓品牌經營之路更長久。然而一個新的品牌進入到市場必須釐清定位才能做出差異，一份Poke Bowl裡有足夠的營養，對身體也不會造成太大負擔，再者它的吃法有趣、又可按喜好做搭配，兩人很快的就抓出品牌定位，將目標客群鎖定在20～40歲的女性上班族。

以多店經營思維，發展相關作業流程、視覺識別

決定投入經營到開店，Laurent說大約花了半年時間，其中光是醬料的研發就歷經了多次的嘗試與調整，「Poke Bowl的靈魂在於醬料，但礙於當時該料理在國內尚未普及，我們只好重新摸索起……再加上醬料不是只有單吃，它必須和其他食材一同攪拌後食用，因此花了許多時間和心力在調整醬料比例，歷經多次測試，才有了現在的配方。」除了醬料，兩人對於食材也很講究，「很多人以為這些食材水煮即可，但其實我們在許多看不見的地方下了功夫，從烹調方式到烹煮分鐘數都仔細拿捏，以維持食材該有的味道與口感。」

圓弧座椅設計讓門面更有主題，外帶客等餐時也可先於此稍坐休息。

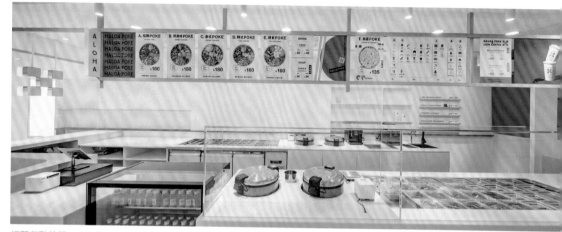

相關餐點菜單一目了然、方便顧客對應食材做點取；製作區的雙操作平台設計，有效分流內用、外送的訂單。

兩人深知未來將會透過「展店」讓品牌力量更壯大，在前期進行籌備與研發時，便將食材製作的標準作業流程一併制訂清楚，好確保所有食材品質穩定、整體味道一致。另一方面也委託青團隊品牌設計顧問jing group針對品牌名、CIS企業識別系統等做全面性的規劃。因Poke Bowl源於夏威夷，青團隊嘗試將當地招呼語「ALOHA」重新做了組合，催生出「HALOA POKE」品牌名稱，另也從Poke Bowl擷取靈感，以黃、橘色方塊構成了LOGO，其中隱含了切丁、原型食物、新鮮、彩虹等意義；設計中還延伸出所謂的輔助圖形，如碗、筷等，加深消費者對品牌的記憶點，也利於未來運用於其他延伸項目上。

透過不斷修正，讓服務動線更流暢

開一間店「選點」是最大的挑戰，既然清楚知道目標客群，接著就是決定經營區域。從經營角度來說，Laurent深知不能只靠單一客源，必須迎接多方位客源才能有效分散風險。經評估，首間店落腳於台北車站南陽街上，它稍稍靠近二二八和平紀念公園，在名聲慢慢被打開後，不僅成功征服附近上班族、學生的味蕾，就連假日也有人特別前來排隊購買。

天花上方有空調設備，設計者透過曲線造型做修飾，使整體線條更為柔和。

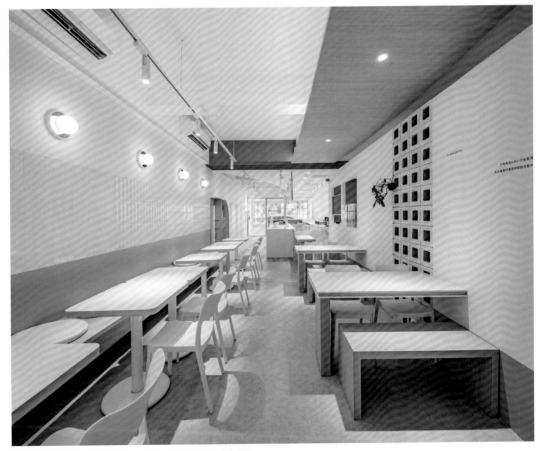

按需求配置不同形式的餐桌椅，可依人數做不同區域的帶位。

空間以白光為主，適度添入一點霓虹光源，讓用餐環境更溫暖。

為了加深消費者對品牌的印象與目光，在當時便延攬了拾隅空間設計Angle Design Studio替南陽店做設計規劃。以大量白色重塑門面，並將LOGO、輔助圖形等元素轉化成空間語彙，成功替環境增添活潑氛圍。南陽店於2019年暑假開幕，初始尚未受疫情波及，後續自疫情爆發以來，隨外帶、外送比例提升，也讓Laurent重新意識到日後調整設計之必要。

有鑑於此，當2021年籌劃瑞光店時，更加重視內用、外帶分流的設計思考。拾隅空間設計Angle Design Studio設計總監劉玉婷談到，瑞光店屬狹長型空間，經考量後將製作區集中於單一側，同時讓製作區的雙操作平台呈平行，內用、外帶的動線分開，餐點做好即可直接出餐，免去訂單塞車的問題，更不會出現檯前擠成一團的情況。另一邊空出來的地帶則作為入場內用、店員行走的通道，足夠的寬幅，顧客、店員都可從容行走、不感壅塞。

2019年南陽店開幕後，進一步於2020年初正式進軍百貨店，微風百貨的初次啼聲，雖遇疫情攪局打亂內用經營，卻也意外開啟了外送市場。2020年成立外送店並整合中央廚房資源，外送服務於同年第三季正式上線，承接單數量較大的訂單外，也經營公司行號、商辦活動的餐點外送任務。疫情走向至今仍是未知數，透過外送再開闢新的路，達到拓展新客源也有效分散風險。

由於瑞光路是各家美食餐飲店的兵家必爭之地，為了讓HALOA POKE成為其中最亮眼、最吸睛的空間，設計上除了以純白勾勒外，更利用一道圓弧畫破門面，加深了視覺美感，也觸發讓人想一探究竟的慾望。白色自外延伸到室內，並巧妙揉入橘、黃色之外，劉玉婷也將不同材質以四方形來做表現，重新詮釋「切丁」意象的同時也加深和品牌的連結。仔細看瑞光店橘色佔比相對高，原因在於擔心同一條街上其他競爭品牌用色雷同度高，故淡化黃色比例，藉由強化橘色提高吸睛度和競爭性。

至於在座位安排上，以2～4人座為主，一部分採取卡座搭配活動座椅，可依據人數多寡做併桌、拆分的彈性調整。靠近製作區則以4人座為主，當群體人數相對多時店員就可優先以這區進行帶位。

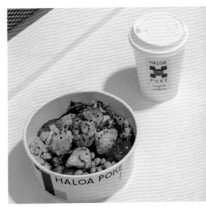

瑞安店除了售有夏威夷拌飯，另也和獅王咖啡合作推出咖啡飲品，咖啡杯設計上特別將兩者品牌LOGO做了結合。

菜單重新做了設計，以文字結合插畫圖像向消費者說明各類食材基底。

Project：季然食事｜台灣台北市｜10坪
客群定位：上班族、附近居民、過路客、學生
客單價區間：NT.120～150元
Designer：隱作設計｜鄭安志｜www.behinddesign.info

Case 3

主打健康精緻的快餐料理

外帶為主內用為輔，口碑行銷讓熟客帶新客來

「季然食事」的名稱取自於店內餐點皆使用當季自然的食材做
料理，有別於一般外帶快餐店著重飯與肉類，季然食事的品項
講求營養均衡，除了主食外，配菜分量也不少，讓許多人一試
成主顧。店面鄰近台北市捷運忠孝新生站周邊，隱作設計設計
師鄭安志特意運用以黑色為基底的外立面降低亮度，反而讓品
牌LOGO在一片發光的招牌中顯得特別突出。

文＿陳頊如　資料暨圖片提供＿季然食事、隱作設計

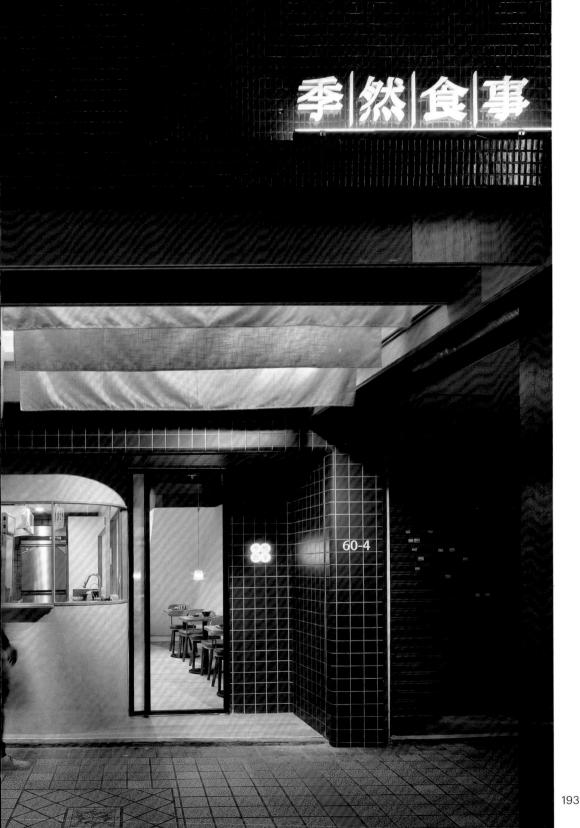

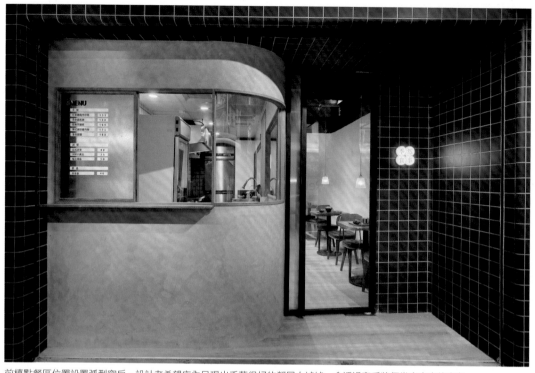

前檯點餐區位置設置弧型窗戶，設計者希望店內呈現出手藝很好的鄰居大姊姊，會透過窗戶將便當拿出來的意象。

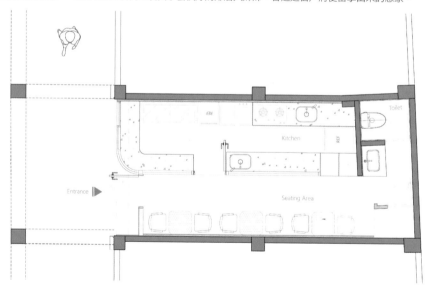

1.人流動線：外帶動線在門口，內用動線
則是一條通到底，以乾淨簡單的一字型動
線為設計。

2.客席設計：室內座位規劃僅有6～8位，
以2人座為主。

➯**新常態生活下設計思考：**
1. 因應疫情，以外帶店為主，內用為輔為店面主要設計考量。
2. 針對疫情設置互通廚房與外場的雙層櫃，降低近距離接觸機率。
3. 將騎樓走廊納入店面設計，透過打光布幔擴增店面坪數與質感。

2020年底開幕，季然食事以外帶為主內用為輔，累積不少周遭熟客，爾後在2021年3月加入Uber Eats，藉此拓展新客源。季然食事主理人Grace表示，她本身會在中正區這一帶活動，也時與朋友相約在周遭聚會，碰巧看到有一、兩間店面在出租，一直以來藏在心中的創業想法逐漸茁壯，進而與合夥人籌備創業。

有鑑於疫情之下，多數人會選擇將外帶快餐回公司、回家享用，Grace與合夥人承租原是飲料店的10坪店面，決定販售兩人愛吃的亞洲料理，像是薑汁燒肉飯、韓式燒肉飯、塔香豬肉飯、雞胸肉炒飯、番茄牛肉咖哩……等，並透過朋友引薦，商請隱作設計設計師鄭安志操刀店面設計。

菜單設置於外帶點餐窗口，L型吧檯運用樂土搭配夾板，一方面讓外觀上看起來較粗獷，二方面是降低預算。

店面設計扣合品牌核心理念

從販賣餐點到內外場比例切分，鄭安志與Grace經過多次討論與溝通，將設計定調為「分享亞洲家常料理的場域」，但市面

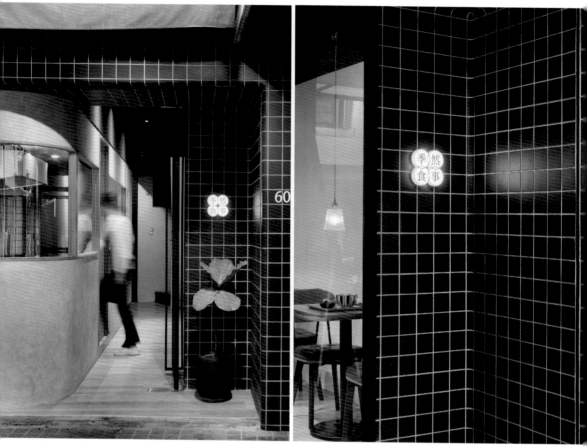

使用好清潔打理的材質，市面上常見的黑色材質都不太容易清潔，最後選擇可陽角、陰角收邊的Topcer Tiles葡萄牙進口黑色弧形磚作為門面設計。

上常見的風格不外乎是白色、木質調的日式清新樣貌，為了讓季然食事更具獨特個性，鄭安志特別選用Topcer Tiles葡萄牙進口黑色弧形磚，與市場上其他店家做出區隔，再搭配軟質調的木質調顏色調和，讓店面整體看起來不會過於冰冷、缺乏溫度。不過，廚房牆面依然使用小白磚，希望呈現出家庭廚房的樣貌。

原本Grace不打算做騎樓走廊那一段設計，想著維持原狀或刷漆即可，但鄭安志堅持必須額外做設計，他認為店面設計應該

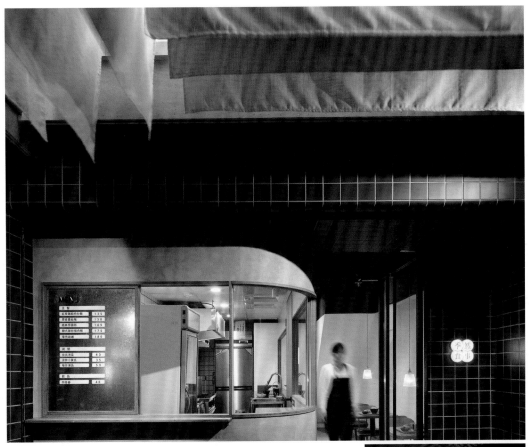

透過打光的布幔讓騎樓設計產生層次，營造出有別於周遭店家的氛圍。

要包含騎樓，才會有外立面、騎樓、門面不同層次，再加上店面的量體很小，更應善用騎樓。

考量預算與質感，鄭安志選擇比較粗獷的粗麻窗簾布幔垂吊於走廊天花板，但如果只是純粹垂吊無法展現布幔層次，他額外設置燈光於天花板，四周以燈條照射間接照明，在布幔上緣打光，產生發光的效果，並針對部分布幔設置軌道燈，促使顏色出現陰暗深淺變化。藉此圍塑出明確感覺進入季然食事的店面範圍。

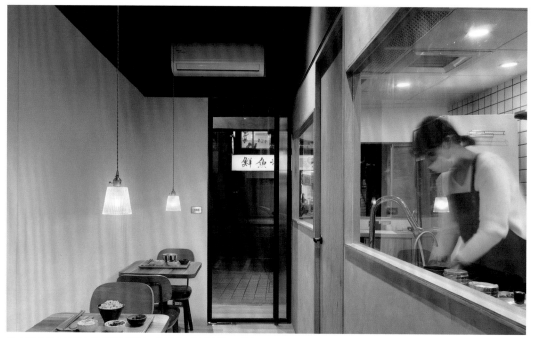

以木製夾板象徵業主使用真材實料，而天花板則是以裸天花在上黑色漆，燈飾選用溫馨氛圍的玻璃吊燈。

店內原有的設計給水與排水是在最後方，Grace想將座位區設置在最前方。但鄭安志再度提出建議，「以外帶店來說，在騎樓走廊第一眼看到菜單與老闆，才能馬上點餐，再加上季然食事主打親手做料理的特色，我認為應該把廚房與吧檯設置在門口，才能引發路人的好奇心。」為了避免阻擋過路客看進去廚房的視線，不設置90度直角轉折的窗戶，而是設計成弧型窗戶，讓經過門口右側的客人，可以清楚看見內部廚房。

內用與外帶皆能感受到用心

店內座位僅有6～8位，由於人力配置上只有兩位，一位負責點餐，一位負責餐點製作，L型吧檯右側以裝飯、盛湯為主，左側以點餐為主，窗戶上方則用來收納便當盒，Grace可以直

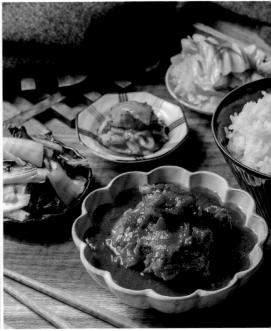

喜歡清爽口味的人可以選擇雞胸肉炒飯（左），而喜歡濃郁口味的人可以選擇番茄牛肉咖哩（右）。

接在吧檯完成外帶點餐與盛裝飯菜的動作，不須前後往返。值得一提的是，鄭安志還在廚房與外場中間設置可以互通的雙層櫃，內用者可以自行將用餐完的碗盤放置到櫃體，以降低近距離接觸的機會。

以內用客的餐飲旅程為例，Grace在客人走進門後一定會和對方打招呼，並送上茶水，並且認真記下對方的需求與樣貌，未來當客人再度光臨時，她會提及上次對方所點的餐點，讓顧客感覺窩心，同時她也會觀察客人喜歡被接待的方式，不斷調整待客之道。多數的客人常常因為Grace有如鄰家大姊姊般的親切態度，而成為長期光顧的熟客。此外，不論是外帶餐盒或是內用餐盤，都是由Grace精心挑選，期待能讓每一位顧客感受到季然食事的用心，未來品牌將會持續善用店面優勢，同時加強網路宣傳，穩穩度過疫情後，再來思考是否要展店的規劃。

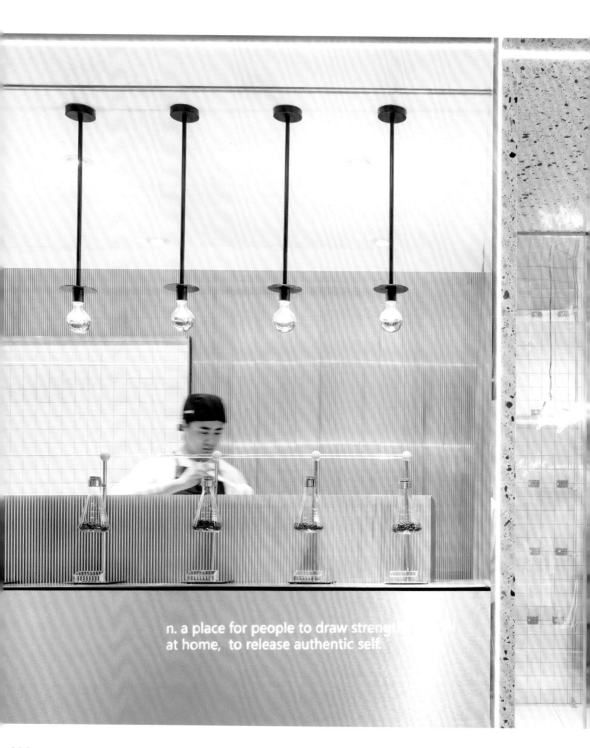

n. a place for people to draw strength at home, to release authentic self.

Project：ITAFE UP新城吾悦｜大陸浙江義烏｜
　　　　　約15坪（50㎡）
客群定位：消費大眾
客單價區間：人民幣20～25元
Designer：斗西設計｜斗西、从祥、Aimee｜
　　　　　www.daylab.cn

Case 4
設立外賣店鋪讓美味輕鬆帶著走
整合支付流程，讓點餐輕鬆、快速又順暢

只販售茶飲、咖啡和麵包的「ITAFE」繼首間門市後又再開設
了兩家「ITAFE UP」外帶店，分別位於大陸浙江義烏的新城
吾悦和新光匯，ITAFE UP被定位為只提供外帶、外賣服務的
店型，不提供內用，並整合ITAFE所開發的App軟件和線下店
鋪銷售系統，順應現代人的消費習慣，疫情當下也能讓美味輕
鬆帶著走。

文・整理__余佩樺　資料暨圖片提供__斗西設計

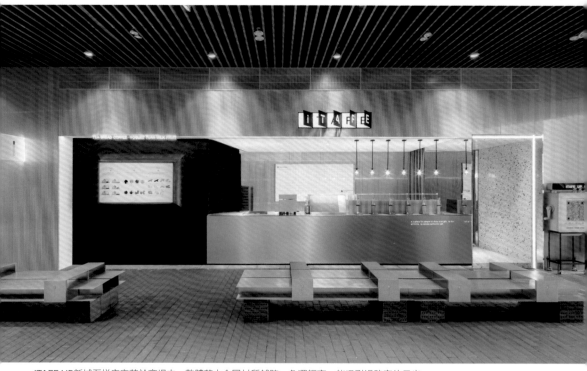

ITAFE UP新城吾悅店座落於商場中，整體藉由金屬材質鋪陳，色澤輕亮，能吸引過路客的目光。

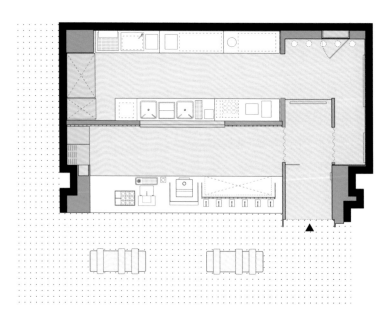

1.人流動線：可移動的點餐牌結合互聯網，異地點餐後再到店鋪取餐，有效分散從四面八方而來的人流。

2.客席設計：主要以外帶為主，未增設座位區，僅在商場設置公共座椅，作為回饋社區之用。

ITAFE首間門市的成功，不僅替義烏當地迎來了新的生活方式，也奠定了品牌的信心。但品牌方認為一間店的經營不該只有專注於一方，因此不斷構思如何滿足外帶客群的需要，隨著行動支付的普及，外帶、外送逐漸融入現代人的日常生活，進而催生出新店型的經營，期望ITAFE UP能成為互聯網時代衝擊下，小而精且緊跟時代的店鋪。

多維度方式，打破點餐與銷售的框架

斗西設計認為手機移動點餐已然成為現下的一種標配，如何讓點餐過程有趣或許能成為創新設計的一種。雖然同樣是二維碼，但呈現在小立牌上、螢幕中、牆面上，還是單獨設立一個立體裝置，帶給消費者的品牌感是不同的。

為了強化外賣特色、點餐樂趣，在新城吾悅店中，斗西設計專門設計了一個可移動且互動性的二維碼掃碼支付點單牌。這個點單牌可以隨著店鋪活動，靈活移動，配置位置不光是店內也可以是整個商場，甚至社區的任何地方。固定式店鋪、可移動的點餐牌，再加上無線互聯網，即可讓ITAFE UP建構出一個

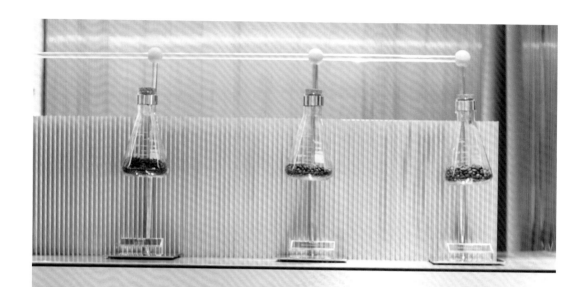

n. a place for people to ength, to
at home, to release aut...... elf.

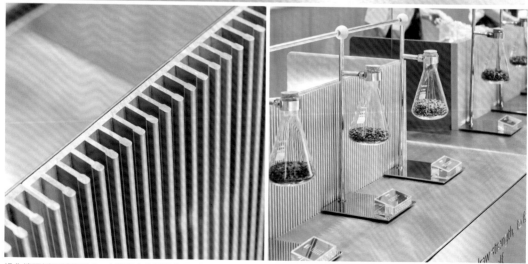

操作檯面採取隱藏形式，在迎客方向看到的是更簡潔乾淨的樣貌。

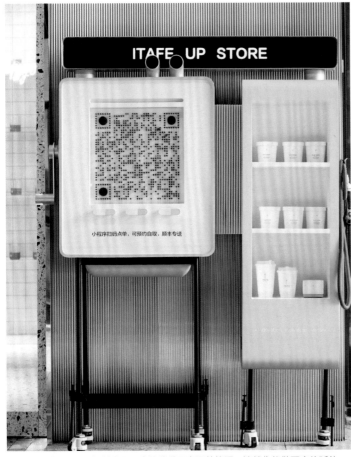

店內售有茶飲、咖啡和麵包，特別將麵包菜單做了清楚的列表，隨看即能清楚點選。

可移動的點餐牌不只設於店內，也能移動至賣場其他區，讓銷售能做更廣的延伸。

多維度的外賣店型，這樣的模式，不只可以讓銷售做橫向的延伸，疫情當下，這種多維度的銷售方式，既不會因內用政策發布影響了顧客消費的慾望，低度接觸也能確保店員、消費者的健康。

考量店鋪設計的一致性，因普遍市面上的螢幕設備，形式比較呆板，不符合設計團隊心中的預想，所以會在「外表層」做文章，透過材料、設計線條的修飾，讓螢幕設備很自然地融入到空間中。

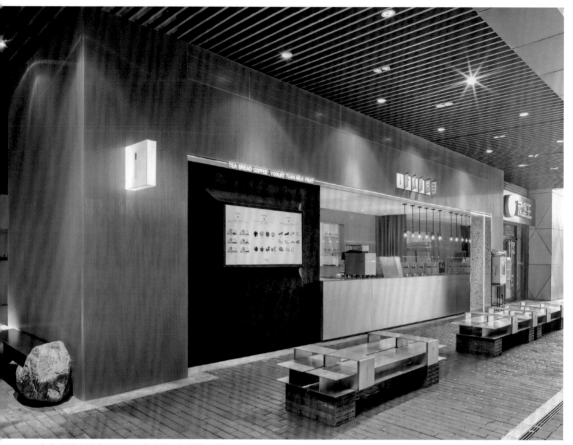

在店門前走道處設置了公共座椅，設計上延伸品牌的風格調性，也讓整體更為一致。

以金屬做為空間標誌性材料

最初接下ITAFE首間門市設計規劃的斗西設計，再次替ITAFE UP操刀時便清楚知道這是兩個不同品牌，設計策略當然有所不同，有些品牌適合以大規模複製布局，有些則適合透過少

量、精制做因應。由於首家店已經在當地民眾心中建立起很高的知名度，在無法大規模複製開店的背景下，ITAFE UP外帶店要做的是持續樹立前沿的品牌形象，並在設計上拋棄了千篇一律的複製店做法，藉由「變化創新」突顯ITAFE UP外帶鮮明的個性。

回應品牌主張的「light your life」精神，在第一家店設計時便運用了大量的金屬元素，而這也成為ITAFE的標誌性材料，因此在思考外帶店時，也延續了這個元素和調性，利用了鋁製材料做鋪陳，整體看起來更輕盈，也更符合外帶店的氣質。再者，金屬材質從施工角度來說相對容易、快速，多少也能替業主在時間、材料成本上做一些把關。

ITAFA主要以販售茶飲、咖啡和麵包為主，斗西設計在規劃首家門市時，就未有把操作檯顯露的想法，一方面為確保食物製作衛生問題，另一方面也想要保持空間的簡潔美觀，儘管外帶店空間有限，仍然秉持著「隱藏操作」的思維，因此在迎客面，看到更多的是店員的笑容和整齊統一的視覺，不但銷費體驗好，店員也不會忙中出錯。

提供公共座椅，回饋商場和民眾

ITAFE團隊在成立一家店鋪時很重視回饋社區，首間店鋪設立時便選擇把外立面全然打開，結合戶外座椅，除了作為外用區，也為往來的老人和周圍街區的居民提供歇息處。同樣的，在設計新城吾悅店時延續精神，為商場和社區做了一些回饋，在不能改變公共區域的情況下，同樣因地制宜設置了具有ITAFE風格屬性的公共座椅，整體協調又不違和。品牌為商場提供了免費的座椅，除了提供作為顧客點餐後就近坐下來食用的區塊，也能作為路人暫休息的地方，從小舉動加深人們對品牌的好印象。

Column

特別收錄

數位導入帶來新的產業營運模式，讓餐飲業從服務業延伸出電商化、品牌與代工分離等新商業模式，品牌是軟體，廚房是硬體，過去廚房是餐廳必定要自有投資的工具，雲端廚房概念出現，讓餐飲業變化出許多種經營方式。經歷疫情，餐廳更要時時分析內用、外帶外送的營收比例，這關係餐廳空間的運用，座位數與坪數坪效是否重新思考，空間如何配置等。本章透過10個問答簡介雲端廚房，並精選餐廳的廚房、用餐區、吧檯區域常用的尺寸數據。

· 雲端廚房

· 常用尺寸

雲端廚房
跟隨外送興起的餐飲營運新模式

雲端廚房（Cloud Kitchen）也稱作幽靈廚房（Ghost Kitchen），指沒有用餐區與外場服務人員、僅提供餐點配送服務的新型餐廳，在某地點集中處理訂單，透過店家自營訂餐App、網頁或外送平台，外送人員將餐點送達消費者手中，購買人並不知道這些廚房在哪裡，這種處理訂單的過程類似「雲端數據」（Cloud Data）的概念，因此被稱為雲端廚房。這樣的共享廚房空間，讓業者不需負擔實體店面的租金、節省營運成本，一個地點就能同時經營不同餐飲品牌。以「共享」角度出發的商業模式已不是創舉，共享單車、共享辦公空間。雲端廚房利用共享廚房空間所賦予的彈性和靈活性，並善用科技，使用數位化系統做到流程自動化及數據分析，不但壓低經營成本，更能有效掌握訂單、優化食材運用效益。

文・整理＿＿楊宜倩　諮詢專家＿＿杰立餐飲股份有限公司創辦人楊哲瑋、直學設計創辦人鄭家皓

10個關於雲端廚房的快問快答

1. 雲端廚房和一般餐廳有何不同？

雲端廚房指經營一個可能僅3～4坪、比傳統一間餐廳還要小的空間，透過外送平台或店家訂餐App提供外送與外帶餐點服務，店內不提供內用區，營運上不需要實體店面，可降低租金、人力等營運成本，也可在同一個空間經營多個餐飲品牌。根據不同經營者、參與業者衍伸出來的商業模式，可分為：自有品牌雲端廚房、共享雲端廚房、樞紐式雲端廚房、代工內用餐廳品牌的（共享）雲端廚房以及外包雲端廚房。

2. 雲端廚房有哪幾種營運模式呢？

目前台灣雲端廚房有「代工」、「空間租賃」兩種主要模式，舉Just Kitchen為例，除了創辦專門針對外送市場的虛擬品牌之外，也替知名連鎖餐飲品牌代工，也就是餐廳業者提供食譜，由Just Kitchen的廚房以及人員出餐。而Kitchen Now的營運模式是類似共享辦公室的概念，由Kitchen Now承租下一個大空間，再分租給有意經營該地區外送市場的餐飲業者，由業者自行進駐烹調設備及人員，經營外送和外帶的訂單。foodfab則轉型為整合串聯方，提供成立雲端餐飲品牌的一站式服務，透過企劃整合力，將既有各種品牌與不限領域IP聯名，成立線上虛擬品牌，並透過預製菜技術在中央廚房完成製作，與實體合法廚房的餐廳合作，成為線上虛擬品牌的代工廚房，這些實體餐廳還是可以經營原本的料理種類，在生意不如預期時，造成人力以及設備的產能閒置成本，透過代工自帶高流量的雲端餐飲品牌，在低風險免額外投資情況下，提高廚房產能利用率與人員稼動率，來增加額外的獲利。

3. 雲端廚房有什麼優勢？

平均來說，進駐雲端廚房的前期投資成本大約為同樣營收實體餐廳20～50%，降低進入門檻。餐飲業者可用較低的成本拓展新的外送地區市場。而雲端廚房也作為一個平台，可串接多品牌一起和外送平台洽談更優惠的抽成費用。

4. 雲端廚房的商業模式和一般餐廳有何不同？

雲端廚房的商業模式緊扣著外送服務。消費者在網路點餐後，餐廳接單烹調完成藉由各個外送平台送到消費者手中。有些雲端廚房提供整合服務簡化流程，將所有訂單集中到一台平板電腦上，因此無論餐廳與多少外送平台合作都能運行。

5. 雲端廚房都在哪些地方設點呢？

由於雲端廚房與外送服務緊密相連，因此目前台灣的雲端廚房多設立在人口密集、大量使用外送叫餐的都會地區。

6. 雲端廚房有哪些應用模式呢？

使用雲端廚房的話，由於前期開支及營運成本較低，它們可以更低風險及更高速度嘗試不同的營商策略。以一個3.3 坪的雲端廚房為例，只需聘請2至3名員工製作餐點，並服務一個區域的外送市場，可用較低成本營運餐廳。有些知名餐廳會建立雲端廚房成立虛擬品牌做為測試新菜單，即使客戶對菜式的反應不太好，也不會影響到原有品牌的口碑。全國連鎖餐廳可借助雲端廚房，將分店擴展至新區域吸納新顧客，同時降低開分店的投資經營風險。

7. 雲端廚房通常會提供哪些服務內容呢?

一. 齊全的基礎設備

雲端廚房設有乾藏與冷藏櫃、商業用排氣系統、瓦斯偵測系統等設備與安全配置,並提供基本的空間清潔。

二. 代理後勤作業

多半會為進駐店家處理執照申請、設備安裝等問題,店家只需專注料理。

三. 易用的接單系統

雲端廚房接單系統多半能結合所有點餐外送平台,只需以一個平板電腦便能管理整個餐廳業務。

四. 提供營運數據

定期提供餐廳的營收數據與報告,能根據數據作出營運調整決策。

五. 產品與行銷顧問服務

透過數據分析與經驗,提供客製化的行銷方式與新品建議。

8. 訂購雲端廚房的餐點有食安保障嗎？

沒有實體店面，只有虛擬品牌，會有食安上的疑慮嗎？其實雲端廚房與一般餐飲業者，都需要有「營業事業登記」與「食品業者登錄」，並同時符合「網路美食外送平台業者自主衛生管理指引」，來確保食品安全、廚房衛生管理，如有違規會依法受到懲處。

9. 雲端廚房要如何經營客群呢？

外送是雲端廚房營收的來源，消費者的續訂率是營收穩定核心，這考驗品牌的實力與魅力，年輕消費者是網路主力分享者甚至左右評價風向，他們愛勇於嘗試新品牌但品牌忠誠度低。

透過雲端廚房的營運模式，降低餐飲業者經營成本，能專注於開發符合市場口味的品項，透過訂單數據作為思考調整營運模式，運用自媒體經營吸引粉絲。不過雲端廚房沒有實體空間，無法透過服務、氛圍環境，讓消費者對品牌產生忠誠度及信任感，只能藉由食物的品質及外送人員的態度、服務來累積品牌形象，相較於經營實體餐廳，較難產生情感連結。此外，從營運策略面須仔細衡量，外平台抽傭方式與外送人員的品質等，是否達成經營的目標。

10. 雲端共享廚房有什麼法規要遵守呢？

雲端共享廚房做為一個新興商業模式尚在發展中，還未有完善的規範，基於創新產業發展同時仍須兼顧公安等各重要層面，目前台北市率先訂定「共享廚房」營運注意事項，包括：共享廚房之定義、營運設置地點、營業前除依法辦妥公司商業登記，其營業場所之建物、設施及使用亦應符合土地使用分區管制、建築、消防、衛生、環保及交通等相關法規規定事項，以確保公共安全、環境衛生及交通需求。基於輔導立場，允許設置於工業區、商業區非住商混合大樓，另設置於商業區的住商混合大樓需辦理社區參與，第三、四種住宅區需俟修正土管自治條例才可依其附條件內容允許設置，另設置前應提送臨時停車空間配套措施計畫送審。

常用尺寸
魔鬼藏在細節裡的好用關鍵

餐飲空間每一坪都是租金成本，也是營收來源，怎麼規劃分配有限的空間，從做營運計劃開始就要納入思考，餐點種類，內用或外帶為主、各佔比多少，客群樣貌，單人前來或多人聚餐……以上種種確定後，就要在平面上排出內外場的比例與動線。本單元重點摘要廚房區、吧檯區與座位區常用的尺寸思考，圖解說明比例與尺寸的關係。

整理__楊宜倩　插畫__黃雅方

廚房區
優先決定爐具設備的位置

廚房配置：
碗盤的洗滌設在廚房入口最省力。
高溫的爐具設在面後巷的牆面不影響鄰戶。

走道櫃體工作檯需符合人體工學

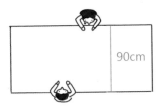

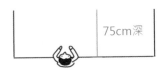

靠牆選用75cm深度的工作檯。

不靠牆選用90cm深度的工作檯。

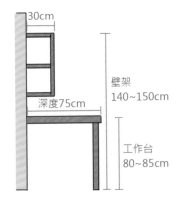

工作檯和壁架的適宜高度。

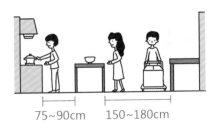

走道的尺寸。

不可忽略的油脂截油槽設計

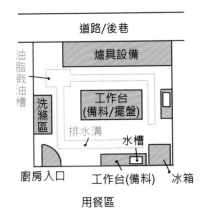

用到水的地方都需設計排水。

水溝底部採圓弧形設計，可讓廚餘菜渣快速通過。

油脂截油槽的處理流程。

吧檯區

根據設備品項決定吧檯尺度

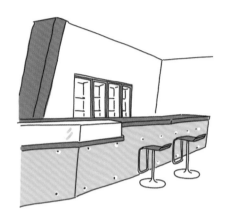

吧檯長度大約會在210～230 公分左右，
以擺設POS 機、店卡、咖啡機為主。

高吧有氣氛，低吧好親近。

檯面深度視吧檯功能而定

以飲料和輕食為主的餐飲空間，
檯面深度為25～30 公分左右。

餐點是套餐形式，檯面深度建議至少要達到40～60公分
左右，避免客人用餐感到侷促不適。

用適合的吧檯高度來招待客人

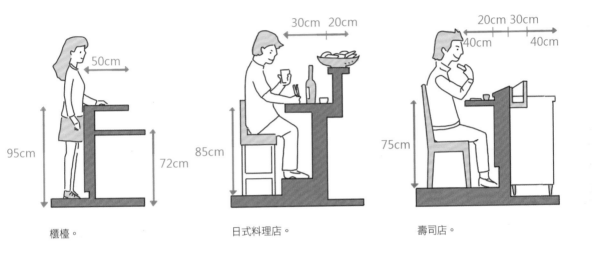

櫃檯。

日式料理店。

壽司店。

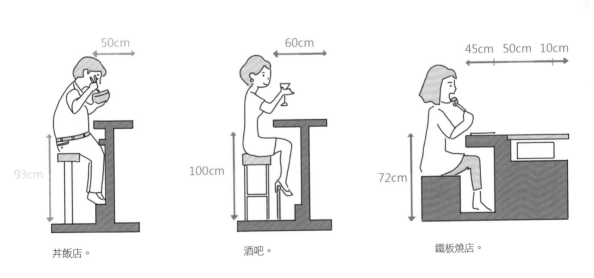

丼飯店。

酒吧。

鐵板燒店。

座位區
傢具尺寸取決於餐廳風格定位

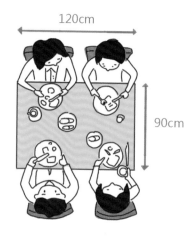

通用四人座尺寸。

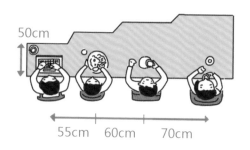

通用吧檯尺寸。

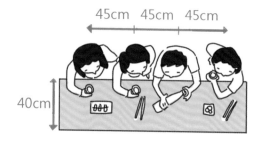

通用立食尺寸。

座位可利用高低差，創造顧客不同的視野感受。

從餐廳種類規劃座位大小

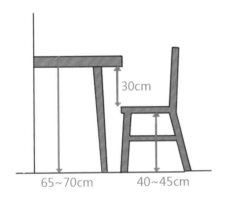

餐桌椅尺寸。

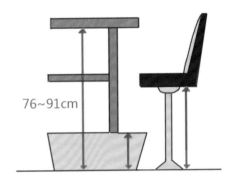

高腳桌椅尺寸。

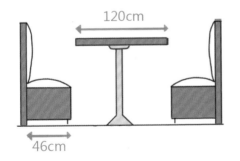

沙發區桌椅尺寸。

種類	形狀	小型（公分）	寬型（公分）
1～2人座	正方形	61×61	76×76
	長方形	76×61	91×76
	圓形	直徑76	直徑91
3～4人座	正方形	76×76	107×107
	長方形	107×76	122×97
	圓形	直徑91	直徑122
5～6人座	長方形	152×76	183×107
	圓形	直徑122	直徑152

設計師與店家DATA
本書諮詢專家 （按首字筆劃排列）

- **AD ARCHITECTURE** ｜艾克建築設計
 www.arch-ad.com
- **CROX闊合設計**
 www.crox.com.tw
- **Fig & Grape Design Group** 菓蒔設計社
 www.fig-n-grape-design-group.com
- **foodfab雲端餐廳解決方案**
 foodfab.com.tw
- **IF OFFICE**
 www.if-office.com
- **Resi Interior Design**
 resiinteriordesign.com
- **彡苗空間實驗 seed spacelab co.**
 seedspacelab.com
- **万社設計Various Associates**
 various-associates.com
- **斗西設計**
 www.daylab.cn
- **天帷企管顧問工作室**
 www.teamwork-overseas.com
- **古魯奇建築諮詢有限公司**
 golucci.com
- **青團隊品牌設計顧問jing group**
 www.jing-group.com
- **直學設計**
 ontologystudio.com
- **拾隅空間設計Angle Design Studio**
 www.theangle.com.tw
- **橙田建築**｜室研所
 chain10.com
- **點點全球股份有限公司**
 dotdot.cc
- **隱作設計**
 www.behinddesign.info

本書收錄店家 （按首字筆劃排列）

- **ASHA**
 台南市歸仁區歸仁大道101號（MITSUI OUTLET PARK 台南）

- **Blivin Bakery 植物系生吐司專門店**
 台北市大安區敦化南路一段252巷5號1樓

- **Chun純薏仁。甜點。**
 台南市中西區友愛街115巷7號

- **HALOA POKE夏威夷拌飯瑞光店**
 台北市內湖區瑞光路275號

- **ITAFE UP新城吾悅**
 浙江義烏新城吾悅

- **LENBACH ROOF蘭巴赫旗艦店**
 北京崇文門魔方購物中心

- **MUSHIN NOSHIN無心之心**
 台北市大安區安東街40巷

- **N.S.F.W Coffee & Pizza**
 台北市信義區忠孝東路五段68號

- **PASTA & CO.**
 台北市中山區南京東路三段9號

- **小大董｜藍調藝術餐廳**
 上海久光中心

- **吐司男 TOAST MAN台中學士創始店**
 台中市北區學士路238號1樓

- **阡日咖啡供應所**
 台北市大同區赤峰街41巷1-4號2樓

- **季然食事**
 台北市中正區濟南路二段60之4號

- **時飴仁愛圓環旗艦店**
 台北市大安區仁愛路四段105巷7號1樓

- **碳佐麻里時代園區**
 高雄市前鎮區時代南一路85號

※本書收錄資訊為採訪當下資訊僅供參考，請依店家當下公告資訊為準。

餐飲空間 OMO 體驗與設計
串連多場景消費的餐飲空間企劃與設計攻略

作者	漂亮家居編輯部

責任編輯	楊宜倩
美術設計	林宜德
採訪編輯	余佩樺‧許嘉芬‧陳顗如‧黃敬翔‧程加敏‧張景威‧楊宜倩
版權專員	吳怡萱
活動企劃	洪擘
編輯助理	劉婕柔

發行人	何飛鵬
總經理	李淑霞
社長	林孟葦
總編	張麗寶
副總編輯	楊宜倩
叢書主編	許嘉芬

出版	城邦文化事業股份有限公司 麥浩斯出版
E-mail	cs@myhomelife.com.tw
地址	104台北市中山區民生東路二段141號8樓
電話	02-2500-7578

發行	英屬蓋曼群島商家庭傳媒股份有限公司城邦分公司
地址	104台北市中山區民生東路二段141號2樓
讀者服務專線	0800-020-299（週一至週五上午09:30～12:00；下午13:30～17:00）
讀者服務傳真	02-2517-0999
讀者服務信箱	cs@cite.com.tw
劃撥帳號	1983-3516
劃撥戶名	英屬蓋曼群島商家庭傳媒股份有限公司城邦分公司

總經銷	聯合發行股份有限公司
電話	02-2917-8022
傳真	02-2915-6275

香港發行	城邦（香港）出版集團有限公司
地址	香港灣仔駱克道193號東超商業中心1樓
電話	852-2508-6231
傳真	852-2578-9337
電子信箱	hkcite@biznetvigator.com

馬新發行	城邦〈馬新〉出版集團
地址	Cite（M）Sdn.Bhd.（458372U）
	41, Jalan Radin Anum, Bandar Baru Sri Petaling,
	57000 Kuala Lumpur, Malaysia.
電話	603-9056-3833
傳真	603-9057-6622

製版印刷	凱林彩印股份有限公司
版次	2022年11月初版一刷
定價	新台幣550元
Printed in Taiwan	著作權所有‧翻印必究

國家圖書館出版品預行編目(CIP)資料

餐飲空間OMO體驗與設計：串連多場景
消費的餐飲空間企劃與設計攻略/漂亮家
居編輯部著. -- 初版. -- 臺北市：城邦文
化事業股份有限公司麥浩斯出版：英屬
蓋曼群島商家庭傳媒股份有限公司城邦
分公司發行, 2022.11

面； 公分

ISBN 978-986-408-843-0(平裝)

1.CST: 室內設計 2.CST: 空間設計
3.CST: 餐廳

967 111012063